문예신서
256

미학 연습

플라톤에서 에코까지

미학적 생산, 질서, 수용

임우영 외 편역

東 文 選

미학 연습

차 례

I. 미학적 생산

II. 사물의 미학적 질서

IV. 에필로그

들어가는 말

"미학은 대학에서 철학의 하위 분야로 격하된 데
대한 보완책으로 몇 가지 조건을 내세워 철학에 맞서
고 있다. 미학은 철학이 소홀히 하는 것을, 즉 현상을
그 순수한 현존재로부터 끄집어낼 것을 철학에 요구
하며, 철학이 여러 과학들 중에 이미 화석화되어 버
린 것들에 대한 성찰일 뿐 그런 학문들을 넘어서는
독자적 학문이 결코 아님을 자각토록 요구한다."

(아도르노, 《미학 이론》 중에서)

위의 모토에 비추어 볼 때 오늘날 미학을 다루는 것이 쉽지 않다
는 것은 자명한 사실이다. 미학은 요구 사항이 많으며, 언제나 더 높
은 학문이고자 하면서도 객관성에 기초를 두기가 어렵다. 예를 들어
스포츠라든가 기술·정치 등과 달리 미학은 오로지 '성찰'을 통해서
만 그 대상들과 관련되어 있기 때문이다. 미학은 현상에 대하여 어
떠한 영향력도 행사하지 않으며, 예술가에게 어떤 규정이나 법칙을
제시하지도 않는다. 그 대신 어떤 것이 예술이라고 인정되면 그것에
대해 심사숙고한다. 미학은 가치 판단이나 이해 수행 능력에 있어서
모호하다―철학 전반이 그렇듯이. 덧붙여 말하자면 미학은 철학과
동일한 총체적 약점과 결점을 갖고 있는 학문인 것이다. 철학은 자체
에서 파생된 개별 학문들이 가질 법한 편협함과 자만심으로부터 그만

의 타고난 능력들을 지켜 나가도록 전문성을 키워 왔다. 그러나 자기 방어 이외에 철학이 할 수 있는 일이란 무엇인가? 어느 철학비평가가 반어적으로 지적한 바와 같이, 철학이 기껏해야 자기의 '무능력 배상 능력'[1]을 입증하는 데 그치고 있다면 말이다. 미학의 경우도 비슷하다고 할 수 있다. 전통적 학문의 범주 내에서 미학이 보이는 자신감 결여와 미흡한 입지 조건은 오히려 만성이 되어 버렸다. 따라서 정통성을 지향하는 사상가들로부터 종종 무책임하다는 비난을 받는 것은 당연한 결과인지도 모른다.

그러나 증빙 능력 및 정확성이 결여되어 있을 뿐만 아니라 책임감이 미흡하다는 것을 반드시 부정적으로 여길 필요는 없다. 이것은 역사적인 맥락에서 필수 불가결한 것으로 볼 수 있기 때문이다. 사유의 힘이란 그것이 왜 정당한지, 혹은 왜 필요한지에 대한 해명을 할 필요가 없이 개별 학문들에서 오류로 인식되는 제반 이론의 취약한 부분을 다룰 수 있다는 데에 기인한다. 실제로 근세의 세계관에 나타났던 불일치가 미학에 다시 등장하였으며, 그것도 균열과 비약으로서 뚜렷이 나타나고 있다. 이와 함께 학문의 역사에서 보이곤 하던 과정이 한번 더 반복될 것이다. 즉 처음에는 일시적 기분이라든가 황당한 생각처럼, 보이는 것이 '자기 성찰'의 새로운 형태를 띠게 되고 그러면 곧 개념상의 도구가 재정비되는 것이다. 이 과정은 아직 완료되지 않았다. 그러나 과학 이론에서 일종의 '패러다임 교체'라고 일컫는 그런 움직임이 미학에서도 예고되고 있다.

1) 오도 마르카: 〈무능력 배상 능력? 철학의 능력과 무능력에 관하여〉, 실린 곳: 《원칙적인 것과의 결별. 철학 연구》, 슈투트가르트, 레클람 출판사, 1981, 23–38쪽. (Odo Marquard: *Inkompetenzkompensationskompetenz? Über Kompetenz und Inkompe-tenz der Philosophie*, in: *Abschied vom Prinzipiellen. Philosophische Studien*, Stuttgart: Reclam 1981, S. 23–38.)

미학이라는 사안에 있어 비록 최종 결정권을 아도르노에게 주지는 않는다 하더라도 우리는 서두에 인용한 그의 문구를 글자 그대로 수용하고자 한다. 미학은 오로지 미학 자체의 관심에 대한 전문화된 성찰로서 그 당위성을 유지하고 있지만, 다른 한편으로 개별 학문으로서의 미학은 완성되고 안정된 현존재와는 항상 모순 관계에 놓임으로써 오늘날 여전히 그 정당성을 갖고 있다.

여기 모은 여러 텍스트들과 더불어 우리는 이러한 요구 조건을 충족시키고자 하며 '화석화되어 버린,' 특히 상투적인 기존의 선별 방식과 명백한 차별화를 시도할 것이다. 미학에 관한 논의, 즉 학생들에게 예술철학이 무엇을 의미하는지 (내지는 무엇을 의미할 수 있을 것인지) 감을 잡을 수 있도록 하려면 오로지 개개의 이론을 체계적인 틀 속에 고정시키려는 노력을 포기할 때에만 가능할 것으로 보인다. 극히 즉흥적인 예술 체험이라도 가치 판단을 받아야 하고, 또 그 체험은 플라톤에서 칸트·헤겔에 이르기까지의 권위적인 이론을 근거로 검증을 받아야 하지만, 미학이 무엇인가를 이해시키기 위해 필수적인 기본 개념들을 교과 과정에 따라 한 단계 한 단계 다루는 것은 그만큼 비효율적이고 무의미한 것처럼 보인다. 바로 이러한 방식에 따라 만들어진 것이 잘 알려진 발췌 텍스트 편찬서들로 그 속의 글들은 최고로 선별된 것일 수는 있겠으나 전체적으로 보아 지루하고 적절하지 않은 느낌을 준다. 이것은 앞뒤 맥락이 끊기거나 논지의 관련성이 끊기고, 또 텍스트의 의미를 체계적으로 변질시키는 교수법 위주의 구성 방식으로 대체되었기 때문이다. 이미 역사가 되어 버린 미학 체계에서 단지 쓸모 있다고 여겨지는 특징적 부분만을 넘겨받아——'까다로운' 사변적 부분들은 제외시키거나, 또는 새로 등장한 경험적 자료들을 첨가시켜——가능한 한 '시대순으로' 구성함으로

써 원래의 의미를 살려 보려는 노력 역시 무의미하기는 마찬가지이다. 19세기 미학의 발전은 그러한 접근 방식이 가지는 무모함을 여실히 입증했다. 그 결과 중 하나는 예술학·음악학·문예학이 철학으로부터 '출애굽'한 것이며, 다른 하나는 미학의 빈곤화로 표현할 수 있는데, 그것은 발전 일로에 있는 예술 생산에 대한 몰이해와 관념적 사고에로의 후퇴라는 구체적 양상을 드러냈다.

미학 입문을 체계화하려는 것은 자료를 역사적으로 정돈하려는 것만큼이나 불충분한 것이다. 학습 소재를 연도에 따라 배열해 놓으면 가장 오래된 고전 이론이나 최신 현대 이론이나 마찬가지로 그 예리함을 상실하게 되며, 따라서 배우는 사람이 예술에 대한 욕구와 호기심을 순식간에 상실할 수 있다는 점을 우려하지 않을 수 없다. 미학 텍스트 선집은 그러한 지루함을 막아야 할 것이다. 그것은 일차원적 시간 개념에 의존하고 있는 모든 사고 체계가 그 대상물에 폭력을 가할 수 있다는 인식에서 출발할 때 가능하다.

역사적─체계적 미학 이론을 최후로 집대성한 헤겔 미학에서 나온 한 문장이 이 자리에서 후련하게 비전을 제시해 주는 것 같다. 그것은 유명한 '연극의 종장'(*텍스트 62 참조)에 관한 글로서──역사적 실상을 넘어서서──전적으로 현대적인 관점을 제시하고 있다. 즉 지금까지의 모든 예술 형상물과 예술 형식들이 동시에 존재하고 있으며, 그것들은 예술가들이 성찰하고 작품을 생산해 낼 수 있는 무한한 토대로 맡겨져 있다는 사실이다. 철학적 미학을 소개하는 책이라면──우선적으로 대상에 대한 기초적 접근 단계이기에 더욱──이러한 확고한 관점을 참고로 해야 할 것이다.

본 텍스트 모음집이 우리가 애초에 시대와 공간을 망라한 다양한

목소리의 정신사적 토론을 기록하고자 했던 자료의 4분의 1에 불과하다는 사실 또한 언급되어야 할 것이다. 물론 분량에 있어서도 이 시리즈의 범위 안에서 정해진 한계가 지켜져야 했다. 편찬자들 사이에 격렬한 토론이 수차례 오간 다음에야 일치된 해결책이 나올 수 있었다. 즉 '철학적으로' 받아들일 만한 해결책이란 몇몇 원칙들을 적용시키는 것이었다. 우리는 이 원칙들을 밝히는 것이 의미가 있다고 본다. 교수법상의 일관성 또한 그 원칙들에서 이끌어 낼 수 있기 때문이다.

미학 텍스트는 일차적으로 '동기를 유발할 수' 있어야 한다. 지나친 설명은 제외되었다. 왜냐하면 그것이 토론의 발목을 잡고 마냥 늘어지는 주해를 필요로 하도록 만들기 때문이다. 참신하지만 비교적 덜 알려진 텍스트 혹은 아주 희귀한 곳에서나 찾을 수 있는 그런 텍스트들이 정전화된 텍스트나 고전 텍스트보다 우선시되었다. 따라서 모방이나 '미메시스' 문제에 대한 18세기의 연구 논문들을 고려 대상에서 제외했으며 나아가 장르 문제에 관한 논문, 예술의 시대 구분과 정형화에 관한 논문, 그리고 예술미 '그 자체'에 관한 많은 논문들은 고려하지 않았다. 이런 모든 것들이 중요하지 않은 것은 아니지만 다른 곳에서도 얼마든지 찾을 수 있기 때문이다. 지명도가 높은 텍스트들이 수용된 경우에는 그 특정한 중심 사고와 기본 개념들이 편견에 치우치지 않는 토론 마당에서 쓸모가 있으리라는 관점에서였다. 특정한 핵심 사고와 기본 개념들은 종종 이해에 도움이 된다.

우리가 주변부로 치우친다고 해서 미학에서 과거에 중점적으로 여겨졌던 문제들을 도외시해서는 안 될 것이며, 오히려 이 문제들을 보다 정확하게 파악하고 또 도식화된 관습적인 해답으로부터 벗어

나도록 하는 데 도움을 주어야 할 것이다. (이리하여 우리는 현상들을 그 '순수한 현존재'로부터 조금 더 끄집어내려고 노력했는데, 예를 들어 플라톤의 경우 한 대화편에서 열정적인 미의 애호가로 등장하도록 하였으며, 그저 예술 적대자로만 나타내지는 않았다——아리스토텔레스의 경우 《정치학》의 저자로서——물론 시학 논쟁에서는 누구도 이의를 제기할 수 없지만——브레히트와 대등하게 놓일 수 있었다.)

 텍스트 종류를 선발하는 데 있어서도 유사한 동기가 결정적인 작용을 했다. 그 다양함을 보면 담화·인터뷰·에세이·꿈·여행 기록·희곡·풍자·패러디·편지·대화 그리고 다른 형태의 기록들이 '무채색으로' 그려진 이론의 층들로서 겹쳐지지만 배열에 있어서는 다채롭게 정렬되었다. 이로써 이미 두번째 선별 모티프가 언급된 셈이다. 우리가 이론적으로 잘 가다듬어진 프로그램을 기반으로 하는 텍스트보다도 워크숍 보고서, 문학적 실험과 응용 사례 등을 통해서 훨씬 더 와닿는 느낌을 받았던 것은 단지 우연이 아니었다. 따라서 전문가들이 갖는 편견과 익숙해진 연구 형식 및 검증된 판단에 더 이상 매달리기보다는 오히려 우리 스스로 비평가가 될 것을 요구했다.

 훌륭한 비평가는 이중적 의미에서 연상 능력이 있는 사람이다. 예술가의 생산 기준과 생산 경험을 다루는 한 한편으로는 상호 기대라는 관계에 서게 되고, 다른 한편으로는 자기에게 맞는 해결책을 찾음으로써 비평가는 자신만의 고집을 고수한다. 그것이 비평가가 사용하는 논증의 원칙이다. 우리는 바로 이러한 원칙이 학교 수업에 적용될 수 있을 것으로 추측한다. 학생이라면 레싱이 어떻게 고트셰트에게 반론을 폈는지, 또는 괴테는 레싱에게, 장 파울은 괴테에게 그리고 헤겔은 장 파울에게 어떻게 반론을 제기했는지, 그런 것은 거

의 참고로 삼으려 하지 않을 것이다. 왜냐하면 그 학생 자신의 논점이 적용된 것이 아니기 때문이다. 학생은 전혀 다른 관중에 속하며 사람들이 자기에게로 관심을 돌려 자신의 감성에 맞춰 줄 것을 요구할 수 있는 것이다. 그런 정황에서도 학생의 주의를 다른 데로 끌 수 있는 유일한 게 있다면 그것은 아마도 예술 생산의 체험이 될 것이다. 아니면 최소한 그 체험에 대한 증거물일 것이다. 직접적인 예술 생산의 증거물들은 오늘날 널리 산재해 있다. 그것들은 온갖 형태의 시위, 광고, 욕설, 자기 고발, 선언, 고백, 아니면 묵시록, 유토피아——아니면 그저 묘사의 형태로 두루 퍼져 있다. 이 모든 것들이 가능하고, 또 실험이라는 이름을 얻는다.

실험에 대하여는 정확한 정의나 설득력 있는 증거 사료를 기대할 수 없다. 단지 공급만 있을 뿐이다. 우리는 이 공급을 따랐으며, 실험을 우대하여——구체적으로——일종의 생산미학을 탄생시켰다. 경우에 따라서는 이것이 실질적인 성과일 것이며——혹은 '연극의 종장' 이 역사로부터 끌어낼 수 있는 교훈일 것이다.

본연의 작업, 즉 텍스트 선별, 그룹별 분류, 전체 구성 작업을 시작하기 전까지 우리는 아직 전통적 미학 이념에 부합하는 구성 원칙을 따랐었다. 즉 세 가지의 큰 그룹이 정해져 있었던 것이다. '미적 생산' '사물의 미적 질서' '미적 수용과 체험' 이 그것이다. 이러한 구분은 그대로 유지되었지만 내용에 있어서는 서로의 경계가 없이 섞이게 되었다. '중복' 되는 것들이 서로의 경계를 짓기가 부적절하게 나타날 때 말이다.

'사안 자체' 가 딱부러지게 자리매김을 할 수 없을 경우에는 경계를 구분지을 수 없다. 자신을 경주용 말이나 권투 챔피언에 비유하는

예술가가 있는가 하면 평범한 자동차 운전자로서 차체의 미적 스타일에 완전 매료되어 정신없이 착각에 빠져 있는 사람도 있다. 경계 이탈은 또한 '모든 시대를 뛰어넘어서도' 이루어졌다. 예를 들어 19세기의 심미주의자가 자기 시대의 음악을 피타고라스 방식에 따라 평가한다던가 로마 황제의 교사가 '녹색당' 의 강령을 선취하는 경우가 나타날 수 있기 때문이다. 그럼에도 불구하고 경계 이탈이 보편화될 수는 없었다. 완성된 텍스트 체계 전체를 놓고 보면, 예를 들어 미국으로 이민을 가서 할리우드의 영화감독이 된 알프레드 히치콕은 완전히 외딴 자리에 위치하고 있다. 또 하버드대 교수인 넬슨 굿맨(텍스트 18 참조)과 히치콕이 등장하면서도(텍스트 18/38) '신세계' 는 단 두 번 언급될 뿐이다. 이 책의 취약점은 우리가 라틴 아메리카 문학에 눈을 돌려 보면 훨씬 더 의식하게 되며, 중국 · 일본 · 인도 · 아프리카의 미학자들과 작가들이 아예 다루어지지 않았다는 사실을 확인할 때 더 뚜렷해진다. 책의 부피가 제한되어 있기 때문에 어쩔 수 없이 '유럽중심주의' 를 취하게 되었고, 이것을 전통에 비중을 둔다는 대가로 감수할 수밖에 없었다. 어떤 경우라도 내용상의 일치가 다양성이라는 명분에 의해 희생되지 않도록 말이다.

내용상의 일치는——모든 무질서에도 불구하고——계획된 것이었다. 특정한 메타포들, 예컨대 '빛의 유희(영화)' '자동 기계 장치' '거울' '현미경' '선(線)' '혀' '쇼크' 같은 개념들은 우리에게 방향을 잡는 데 도움을 주는 중요한 것들이었다. 이런 개념들은 우선 눈에 들어왔고 귀에 파고들었으며 미각 신경을 건드렸다. 그런 다음 의식 속에서 '직관' '감지' '열광' '숭고' '천재' '영혼' '자유' 같은 익숙한 개념들로 상호 호환되도록 했다. 예술에 내재된 기호나 암시들을 시사하면서, 그러나 동시에 특정한 인식 구조를 명백히 드러내

주는 관점들이 형성되었다. 관점에 따른 분류의 결과는 각각 텍스트 그룹 앞에 붙인 표제어 아래 묶어두었다. (I) '영감' – '천재' – '전통'; (II) '자연' – '기술' – '종교와 우주' – '거울과 빛의 유희'; (III) '교육, 정치, 학습' – '취향' – '감성'; (IV) '예술의 종말에 부쳐' 순이다. 각 영역에는 모두 합쳐 62개의 개별 텍스트가 순서에 따라 배치되어 있으며, 이들은 모티프나 논쟁적 관점에 있어서 상호 관련되어 있다. 따라서——적어도 우리가 바라는 바이지만——이 텍스트들은 서로 격돌하는가 하면 서로 끌어안기도 하고, 경계가 모호한 상황에 이르기도 했다가는 상호 극명한 대조를 이루어 깊이와 예리함을 더하기도 한다.

텍스트들간에는 언제나 충분한 여유가 남겨져 있어 독자로 하여금 강요하듯 나타나는 관련성 속에서 숨이 막히지 않도록 했다. 여백의 자리들은 함께 생각하고 토론하면서 채워 가도록 독자의 몫으로 남겨져 있다. 이런 목적을 위해 분야별로 서두에 요약된 소개문 및 부록에 실린 정보나 추가 자료들을 통해 독자의 짐을 덜어 주도록 하였으며, 부록에서는 출처, 저자 정보, 단어나 개념 설명, 주제상의 관점뿐만 아니라 앞으로의 방향 제시를 위한 상호 참고 지시를 찾을 수 있다.

본 텍스트 모음집은 몽타주 원칙에 기초하고 있다. 이것은 이제 철학과 바로 예술이 반론을 제기할 수 있는 그러한 원칙인 것이다. 철학과 예술의 대가들로부터 자신들의 반대자들을 부실한 조립기사요, 허술한 건축가라고 하면서 어떻게 그들을 신랄하게 비판하며 그들의 체계를 해체시키는지를 들을 수 있다. 또한 어떻게 반대자들이 사용하는——메타포를 좀더 번잡하게 만들어 보면——회반죽의 품

질이 형편없다는 것과, 또는 건축재·기둥·마감재 등을 적합치 못하게 사용하는지 지적하는 것을 들을 수 있다. 과거의 견고하지 못한 사상의 건물이나 사상의 폐허 속에는 아무도 살고 싶어하지 않았다. 그러나 폐허 같은 과거가 현재가 되었다. 왜냐하면 우리가 헤겔을 제대로 이해한다면 뒤돌아보건대 재와 폐허만을 인식할 수 있기 때문이다. 실제로 우리에게는 다른 어떤 판단도 허락되어 있지 않다. 따라서 오늘날 예술에 대한 성찰이 예술적 생산이라는 개념 이전의 성과물로 돌아가서 여기저기 널려 있는 세부 사항들을 최고의 지식과 양심에 따라 새로이 조립하는 데에는 특별한 허가증이 필요치 않은 것이다.

I

미학적 생산

1 영감

태초에 발상, 즉 예술가의 영감이 있었다. 하지만 불붙은 예술가의 생각에 날개를 달아 주는 것은 무엇일까? **플라톤**에 의하면 예술가는 순간적인 발상이나 '하늘이 내린 운명'을 받아들이기 위해 자신의 바람이나 불안, 희망을 포기해야만 한다. 아무런 성과 없이 생각에 깊이 잠겨 있기보다는 그의 영혼이 '춤을 추어야' 한다는 것이다. 이렇게 하는 가운데 예술가는 비로소 자기 자신을 알 수 있다고 플라톤은 주장한다. **블로흐**는 예술 작품을 '눈먼 사람들의 행복'으로 비유하면서 예술가 자신에게서 벗어나 자신의 내면에 존재하는 자신의 또 다른 상대를 발견하는 것이라고 주장한다. **가짜 유스티누스**는 예술가를 신기에 가까운 손놀림에서 뛰어난 멜로디가 흘러나오는 악기들과 비교한다. 또한 **암브로시우스**는 신이 내린 빛이 밀폐된 공간까지 파고들어가듯이 '신의 보이지 않는 광채,' 즉 창조자인 예술가의 영감도 인간의 감각과 가슴속에 비친다고 주장한다. 중세 시대만 하더라도 미학적 영감의 근원으로 여겨졌던 신학의 원천이 이제 와서 더 이상 없다고 한다면, 운 좋게 착상이 떠오르게 하는 것은 혹시 꿈이나 배회하는 환상에 불과한 것인가? 그래서 **고리키**는 신을 대신하는 그 꿈들이 단지 책을 통해서만 오는 것이라고 주장하는 것일까? 그렇다면 영감이라고 내세우는 것은 거짓말이며, 그 유명한 '창조의 도취'는 괴물 키메라[1]와 같은 망상이라고밖에 볼 수

없다. 우리 시대의 한 베스트셀러 작가인 **움베르토 에코**는 "천재는 10퍼센트의 영감과 90퍼센트의 땀이다"라고 주장한다. 많은 예술가들이 땀과 노력을 기꺼이 바치려 하지만, 위대한 소설을 쓰는 작가는 겨우 몇 명에 불과하다. 그렇다면 이것은 10퍼센트의 영감 탓인가?

1. 플라톤: 춤추는 영혼에 대하여

소크라테스: 이온이여, 이리 와서 내게 말해 보게. 내가 그대에게 질문하려는 것에 대해 숨기지 말고 대답해 주게. 그대가 아름다운 시를 읊든, 오디세우스가 문지방 위로 뛰어올라 구혼자들에게 자신의 모습을 드러냈을 때 발 앞에 화살이 쏟아지는 모습을 노래하든, 아니면 헥토르를 향해 달려가는 아킬레스가 안드로마케[2]나 헤카베[3] 혹은 프리아모스[4]에 관해 애끓는 노래를 읊든 관객들은 늘 대단히 열광한다네. 그때 그대는 완전한 의식을 가지고 있는지, 아니면 자신을 망각하는지, 그리고 열광한 그대 영혼은 노래하는 대상 속에 머물고 있는지 말해 주게나. 그 대상이 이타카[5]에 있든지 트로이[6]에 있든지, 그렇지 않으면 시가 머무는 그 어디든 말일세.

이 온: 소크라테스여, 당신은 제게 얼마나 확실한 증거를 제시했

1) 머리는 사자, 몸은 산양, 꼬리는 뱀인 괴물.
2) 헥토르의 아내.
3) 헥토르의 어머니, 프리아모스의 아내.
4) 헥토르의 아버지, 트로이의 왕.
5) 오디세우스의 고향.
6) 헬레스폰트의 입구에 있는 무역의 중심지.

는지요. 저는 당신에게 그것에 대해 아무것도 숨기지 않겠습니다. 제가 뭔가 슬픈 것을 읊을 때면 제 눈은 눈물로 가득 차고, 두렵고 끔찍한 것을 읊을 때면 두려움으로 제 머리카락은 쭈뼛서고, 심장은 마구 뜁니다.

소크라테스: 이온이여, 그렇다면 우리는 어떻게 말해야 하는가? 화려한 옷을 입고 황금 화관으로 장식한 채 제물과 잔치 한가운데서, 그 모든 화려한 것 중에서 아무것도 잃어버린 것이 없는데도 우는 사람의 정신 상태나, 아니면 수천 명의 친한 사람들 가운데서 아무도 그의 옷을 벗기거나 다른 고통을 가하지 않았는데도 두려워하는 자의 정신 상태는 온전하단 말인가?

이 온: 결코 그렇지 않습니다, 소크라테스여. 제가 진실을 말한다면 그렇지 않습니다.

소크라테스: 그대들이 관중 속에 있는 많은 사람들을 그렇게 만든다는 것을 알고 있겠지?

이 온: 저는 그것을 잘 알고 있습니다. 저는 매번 무대 위에서 울고 두려워하며 주변을 돌아보고, 자신들이 들은 것에 대해 놀라워하는 사람들의 모습을 내려다보기 때문입니다. 심지어 저는 그들에 대해 신경을 써야 합니다. 제가 그들을 그렇게 울게 만들었다면, 저는 그 대가로 돈을 받기 때문에 나중에 웃습니다. 그러나 제가 그들을 웃게 만들면, 제 자신은 돈을 벌지 못하기 때문에 울어야 합니다.

소크라테스: 그러면 그대는 그 관객들이 내가 말했던 고리의 마지막이라는 사실을 알겠는가? 자성(磁性)이 있는 돌에서부터 한 사람이 다른 한 사람으로부터 힘을 얻게 되는 고리의 마지막 부분 말일세. 음유시인이자 배우인 그대는 가운데 위치하며, 첫번

째 사람은 시인 자신이라네. 그러나 신은 이 모두를 통해 사람들의 영혼을 자신이 원하는 곳으로 끌어간다네. 하나의 힘을 다른 하나의 힘에 연결시킴으로써 말이지. 마치 그 돌에서처럼, 여기서도 합창대원의 긴 대열과 합창대의 교사와 조교는——그들은 다시 옆으로 연결되는데——뮤즈에 붙은 마디에 연결된다네. 그리고 어떤 시인은 이 뮤즈에게 매달리고, 다른 시인은 저 뮤즈에 매달리게 되지. 우리는 이것을 "그 뮤즈가 그를 사로잡았다"라고 부르는데, 이것이 상당히 맞는 표현인 까닭은 뮤즈가 그를 계속해서 붙들고 있기 때문이지. 사람들은 첫번째 마디인 이 시인들에게, 그리고 각기 다른 시인들에게 매달린다네. 어떤 이들은 오르페우스[7]에게, 다른 이들은 무사리오[8]에게, 그러나 대부분의 사람들은 호메로스[9]에게 사로잡히게 되지. 이온이여, 자네 역시 그들 중의 한 사람으로서 호메로스에게 붙잡힌 것이라네. 그래서 어떤 사람이 다른 시인에 대해 노래하면, 자네는 졸리게 되고 할 말이 없어지는 것이지. 그러나 누군가가 호메로스의 노래를 연주하면, 자네는 당장 잠이 깨고, 자네의 영혼은 춤을 추고, 할 말이 많게 되지. 자네가 호메로스에 대해 말한다면 그것은 예술이나 학문을 통해 말하는 것이 아니라, 신내림과 사로잡힘을 통해 말하는 것이라네. 마치 아폴로의 아들들이 자신들을 사로잡은 신의 노래만 듣듯이 말이야. 그들은 신이 하는 대로 몸짓과 언어를 보여 주지만, 다른 것에 대해서는 전혀 개의치 않는다네.

7) 트라키아 출신의 가수. 그는 음악을 통해 아내인 에우리디케를 지하 세계에서 데려오는 데 성공했으나, 잘못된 순간에 뒤로 돌아보는 바람에 다시 그녀를 잃었다.(텍스트 57 참조)
8) 신화적인 시인, 오르페우스와 에우리디케의 아들.
9) 《오디세이》와 《일리아스》를 쓴 그리스 작가.

그래서 이온이여, 누군가가 호메로스에 대해 언급하면 자네는 그에 대해 많은 것을 이미 알고 있지만, 다른 시인에 관해서는 하나도 아는 것이 없는 셈이지. 자네는 왜 호메로스에 대해서만 알고 다른 사람에 대해서는 모르는지 그 이유를 내게 물었는데, 그것은 자네가 기술이 아니라 신의 섭리에 의해 그렇게 대단한 호메로스의 숭배자가 되었기 때문이라네.

2. 에른스트 블로흐: 음악의 기원에 대하여

눈먼 자의 행복. 자신을 알기 위해서 헐벗은 자아는 다른 것으로 옮아가야 한다. 그 자아는 자기 안에 침잠되어 있으며, 그 내면에는 마주할 상대가 결여되어 있다. 그러나 그 다른 상대에게서, 즉 평소 우중충한 내면이 비로소 평정을 찾아가는 그 대상에서 자아는 다시 자신을 벗어나 낯선 것으로 빠져든다. 오로지 음의 울림만이, 울림 속에서 표현되는 것만이 '나'와 '우리'에게로 되돌아온다. 거기로 눈길을 옮겨 보면 그 안은 아주 어두워서 우선 외부의 것이 가라앉고 오로지 하나의 샘이 말하고 있는 것처럼 보인다. 그 샘이야말로 자신이 되려고 애쓰면서 솟아오르고 거품을 내는 그런 존재이다. 이제 이 불안한 존재는 자신에게 귀기울인다. 그것은 엮어 만든 그리움과 감동으로, 하나의 노래로 호젓하게 지나가거나 아니면 다른 것들과 뒤엉키거나 그래서 평소에는 볼 수 없는 인간의 본성을 묘사하는 노래로 들려온다. 눈먼 자의 행복이란 이렇게 시작되며 존재하는 사물들 위에서, 그리고 사물들 사이에서 그렇게 시작된다. 그 음(音)은 동시에 인간 자신의 내면에선 아직 침묵하는 그런 것을 말해 준다.

요정 시링크스(Syrinx). 노래에 뭔가 부르는 소리가 들리는 것은 당연하다. 그 부르는 소리는 외침으로 시작되었으며, 이 외침은 충동을 표출하고 동시에 그 충동을 완화시킨다. 인간의 외침에는 원래 붕붕, 윙윙, 휙휙, 둥둥, 딸랑딸랑, 쩔그럭쩔그럭 같은 소음만이 동반되었다. 그런 소음들에 익숙해져 청각에 둔탁하게 남으면 높낮이의 차이가 생겨난다. 그러나 어디에서도 고정된 음높이를 낼 만한 조짐은 보이지 않았다. 하물며 음계(音階)의 형성은 더욱 기대할 수 없었다. 이것이 결국 음악인데, 음악은 거창하게 시작된 게 아니었다. 음악은 처음에 목적(牧笛) 또는 생적(笙笛), 즉 판 피리[팬파이프]가 고안됨으로써 시작되었다. 간편하게 어디에나 가지고 다닐 수 있는 목적은 소음을 만들어 내는 역겨우리만치 문명화된 악기들과는 전혀 다른 사회 계층에서 나온 것이다. 목동들이 즐겨 사용했던 이 목적은 보다 인간적이고 친밀한 느낌, 또 그 느낌을 표현하는 데 기여했다. 목적은 듣는 사람들을 마비시킨다거나 딸랑이나 양푼 또는 주술적인 그림이 그려진 북처럼 마술을 부리지도 않는다. 목적은 오히려 단순한 여흥의 차원을 넘어 연모(戀慕)의 단계를 지향하고, 그 마술이라고 해봐야 사랑의 마술뿐이다. 목적의 울림, 그러니까 그리스인들이 말하는 (어디서나 똑같은 것을 의미하는) 시링크스의 울림은 멀리 있는 연인에게 닿는다고 한다. 이처럼 음악은 동경으로 시작되어 그리운 것을 찾는 외침에서 출발한 것이다. 산악 지대에 사는 인디언들 사이에는 오늘날까지도 한 가지 믿음이 널리 퍼져 있다. 그것은 젊은 인디언 청년이 평원으로 나가서 목적으로 자신의 사랑을 구성지게 노래하면, 아가씨가 아무리 멀리 떨어져 있더라도 그 소리를 듣고 눈물을 흘린다는 것이다. 목적은 계속 발전해서 결국 오르간의 시조가 되었으며, 더 나아가 목적은 인간의 표현 방식인 음악의 산실이 되었다.

이에 대한 증거를 제공하는 것으로 인디언들의 이같은 신앙 외에도 고대의 지극히 아름다운 민담 하나를 들 수 있다. 이 민담은 음악의 기원과 내용을 애틋한 사연의 알레고리를 통해 예시해 준다. 오비디우스는 목동들의 피리와 그 내용에 대해 다음과 같은 이야기를 전해 준다.(《변신 이야기》 I, 689-712쪽) 목축신 판(Pan)은 요정들을 쫓다가 그들 중 하나인 나무 요정[10] 시링크스를 뒤쫓는다. 그녀는 판에게서 도망친다. 앞에 강이 가로막고 있어 달아날 길이 막힌 것을 본 그녀는 자매 요정인 '물의 정령들'에게 자신의 모습을 변신시켜 달라고 애원한다. 판은 그녀를 잡으려 하지만 손에 잡히는 것은 갈대뿐이다. 그가 잃어버린 연인을 슬피 애도하는 동안 갈대 숲에서 바람결이 소리를 만들어 낸다. 그 아름다운 소리는 신을 감동시킨다. 판은 크고 작은 갈대를 꺾은 다음 길이를 고르게 조정해서 밀랍으로 묶어 마치 바람결과도 같은 음악을 연주한다. 물론 살아 있는 호흡으로 내는 탄식의 노래로 말이다. 판 피리는 그렇게 해서 생겨났다. 그 피리 연주로 말미암아 판은 요정과 하나가 되는 위로를 얻는다. ("이처럼 너와의 대화가 이어질 것이다.") 요정 시링크스는 사라져 버렸으나 그래도 피리 소리로 판의 손 안에 머물게 된 것이다. 여기까지가 오비디우스가 이야기하는 내용이다. 태고 시대에 대한 회상, 음악의 상고사에 대한 회상과 그리움의 열정이 이 이야기 속에서 나타나지만, 오비디우스는 그것을 감상적이지 않게, 순수한 알레고리를 통해 사실적으로 만들고 있다. 판은 차치하더라도 지리적으로도 판 피리는 그리스에서가 아니라 동아시아에서 기원전 3000년경에 생겨났으

10) 원래 강의 요정으로 저자의 착각인 듯하다. 위의 이야기도 원래의 신화와 약간 차이가 나는 부분이 있다. [역주]

며 급속히 온 세상으로, 특히 유목민들 사이에서 널리 퍼졌다. 그러나 오비디우스의 《변신 이야기》는 음악에 대한 욕구를 우아하고 깊이 있게 해석하면서도, 인간적인 표현인 음악의 발명 과정을 짧게 보여 주고 있다. 그리고 발명의 영향력은 대단히 컸다. 이것은 시링크스를 다른 제식용 악기나 음향 기기 또는 둔탁한 울부짖음, 으르렁거림이나 쩔그럭, 퉁탕거림 같은 소음들과 대비시켜 보면 잘 드러난다. 제식 위주의 음향 세계 속으로 이제 잘 정리된 음계를 들려주는 악기가 밀치고 들어온다. 그래서 오비디우스는 시링크스와 요정을 일치시킴으로써 음계라는, 모름지기 보이지 않는 것 속에서 줄을 긋는 작업이 추구해 가야 할 목표를 제시했다. 그 목표가 모순에 차 있으면서도 유토피아적일 수밖에 없는 것은 이 피리 연주는 사라져 버린 것을 현재로 불러내는 것이기 때문이다. 이 탄식의 노래로 인해 **경계**를 넘어서는 것이 가능해지고, 이런 위로 속에서 평정을 얻게 된다. 사라져 버린 요정은 소리의 울림으로 남아 있으면서 그 울림 속에 예쁘게 차려입고 만반의 준비를 하고서 필요에 맞추어 울려 나온다. 음의 울림은 텅 빈 공간에서 나오며 공기를 자극시켜 생성되고, 그러면서 스스로 울리게 만드는 그 빈 공간에 머문다. 요정은 갈대가 되었고, 그 악기는 바로 그녀의 시링크스라는 것이다. 오늘날까지도 사실 음악의 원래 이름이 무엇인지, 음악이 도대체 누구인지는 제대로 알려져 있지 않다.

3. 가짜 유스티누스: 천상의 양금채[11]

이제 너희 선생들이 서로 의견의 일치를 보지 못함으로써 그들이

아무것도 모른다는 것을 너희들에게 충분히 증명하였다. 또 그렇게 하여 종교적 영역에서는 그들로부터 아무런 진리도 배울 수 없기 때문에 우리는 우리 자신의 선조들에 대하여 이야기하는 것이 더 적절한 것 같다. 우리 선조들은 너희 선생들보다 훨씬 이전에 살았고, 우리에게 자신들의 생각을 가르치지도 않았으며 서로간에 분열되지도 않았고, 어느 한 학파가 다른 한 학파의 학설을 반대하려고도 하지 않았으며, 오히려 신(神)으로부터 지식을 얻어 싸우거나 불평하지 않고 그 지식을 우리에게 전해 주었다. 사람들은 자연의 힘으로나 인간의 이성으로도 그렇게 위대한 신의 진리를 깨달을 수가 없는데, 신의 진리란 언젠가 위로부터 경건한 남자들에게만 선사되었기 때문이다. 이 남자들은 예술 형식으로 이야기하거나 말다툼할 필요가 없었고, 오히려 하늘로부터 내려오는 천상의 양금채가 마치 기타나 양금을 연주하듯 의로운 남자들을 이용하여 신적인 하늘의 지식이 우리에게 나타날 수 있도록 하기 위해 신의 정신이 작용하도록 온 힘을 기울였다. 그리하여 그들은 신과 천지창조와 인간의 창조에 대하여, 인간 영혼의 불멸에 대하여, 이 삶에 뒤따르는 심판에 대하여, 그리고 우리가 알아야 하는 모든 것에 대하여 마치 하나의 입에서 나온 것처럼 이구동성으로 서로 모순되지 않게 시종일관 우리에게 가르쳤다. 그것도 서로 다른 장소와 서로 다른 시간에 우리들에게 종교 수업을 하였지만 말이다.

11) 양금(채): 네모 모양의 나무판에 열네 개의 쇠줄을 메고, 채로 쳐서 소리를 내는 악기.

4. 밀라노의 암브로시우스: 신의 보이지 않는 광채

빛의 발원인 태양이 보이지 않는 곳까지 환히 비추고 온기를 땅과 방 안 깊숙한 곳까지 보낸다고 해서 신이 그것을 감지하지 못한다고 믿는다면 그것만큼 어리석은 일이 어디 있겠는가? 부드러운 봄기운이 대지를 따스하게 데우고 겨우내 꽁꽁 얼어붙은 얼음을 녹인다는 것을 누가 부정하겠는가? 나무가 따스함과 추위에 반응하는 것을 보면 숨겨진 힘이 작용하고 있음을 우리는 알 수 있다. 그 힘은 너무나 커서 추운 겨울날에는 뿌리를 얼어붙게 하지만 따스한 태양의 입김 속에서는 다시 성장하기 시작한다. 부드러운 하늘이 미소짓는 곳에서 대지는 수확의 은총 속에 풍요로워진다.

대지를 비추고 밀폐된 방까지 파고들어가는 햇빛을 쇠로 만든 빗장이나 무거운 들보로 막을 수 없는데, 신의 보이지 않는 광채가 인간의 감각과 가슴속을 어찌 비출 수 없겠는가? 어떻게 신이 자신이 만든 작품을 볼 수 없으며 영향력을 행사할 수 없겠는가? 피조물이 신보다 더 나은 능력을 가지고 있어, 때로는 자신을 만든 창조자의 영향력으로부터 벗어날 만큼 뛰어나다고 말할 수 있겠는가? 신은 자신조차 지배할 수 없는 놀라운 힘과 능력을 우리의 정신 안에 심어 놓았단 말인가?

5. 막심 고리키: 톨스토이와 나눈 꿈에 대한 대화

"당신이 꾼 꿈 가운데서 가장 끔찍스러웠던 것은 무엇이오?"

"전 꿈을 잘 안 꿔요. 기억도 잘 안 나지만요. 하지만 두 가지 꿈은 잊혀지지 않습니다. 평생 잊지 못할 것 같아요.

한번은 꿈에 하늘을 보았는데, 얼룩이 지고 썩어 가는 누르스름한 녹색이었지요. 별들은 둥글고 납작했는데 반짝이질 않는 거예요. 마치 병자의 몸에 난 뽀루지 같은 게 빛이 없었습니다. 이 썩어 가는 하늘 위로 붉은 뱀 모양의 광선이 천천히 미끄러져 갔지요. 그러면서 그 광선이 어느 별에든 닿으면, 그 별은 즉시 공처럼 부풀어올랐다가 소리 없이 터져 버리고, 그 자리엔 연기 구름 같은 진한 얼룩이 남았다가 곪아서 흐물거리는 하늘에서 금세 사라져 버렸어요. 모든 별들이 그렇게 하나하나 터져서 소멸해 갔지요. 하늘은 점점 더 어두워지고 음산해져 갔습니다. 결국 하늘은 둥근 덩어리가 되어 부글부글 끓어오르더니 산산조각이 나는 겁니다. 그리고는 묽은 젤리처럼 내 머리 위로 뚝뚝 방울져 떨어졌어요. 그러더니 부서져 흩어진 조각들 사이에서 철판으로 된 듯한 번쩍이는 암흑이 나타나는 겁니다."

레프 니콜라예비치[12]가 말했다:

"글쎄…… 그건 당신이 공부한 책에서 나왔던 걸 거요! 당신은 뭔가 천문학에 관해 읽은 게 분명해요. 거기서 이런 악몽이 생긴 거죠. 그리고 다른 꿈은 어떤 것이오?"

"두번째 꿈 말씀이지요. 눈 덮인 평야였는데, 종이처럼 매끄러웠어요. 언덕이나 나무, 덤불 같은 것도 없었지요. 여기저기 가는 나뭇가지들만 눈 속에 겨우 드러날 뿐이었죠. 생명의 기운이라곤 전혀 없는 이 눈 덮인 황야를 가로질러 멀리 지평선에서 지평선으로 알아보기도 힘든 길 하나가 노란 끈처럼 뻗쳐 있었어요. 그리고 그 길 위로 두

12) Lev Nikolaevich Tolstoi(1828-1910): 러시아 작가.

개의 회색 장화가 사람도 없이 혼자서 천천히 걸어가는 거예요……."

레프 니콜라예비치는 숱 많은 눈썹을 치켜올려 날카롭게 나를 바라보며 생각에 잠겼다.

"그건 무섭군. 정말 그런 꿈을 꾸었소? 그냥 생각해 낸 거 아니오? 거기에도 분명 뭔가 책과 관련된 게 있을 거요."

갑자기 그는 심기가 불편해진 것 같았다. 손가락으로 무릎을 두드리며 그는 화가 난 듯 엄한 목소리로 말했다.

"당신이 주정꾼은 아니겠지요? 한번도 코가 비뚤어지게 취해 본 적이 없어 보이오. 그러나 당신이 꾼 꿈에는 어딘가 취중의 모습이 배어 있어요. 호프만[13]이라는 독일 작가가 있었지요. 그의 꿈속에서는 노름판이 거리를 달려가고, 뭐 그런 것들이 있지요. 그런데 그는 술꾼이었소. 알코올 중독자, 우리 나라에서 좀 안다 하는 마부들이 하는 말로 '알카골릭'이었단 말이오. 빈 장화들이 저 멀리로 혼자 돌아다닌다――그건 정말 겁나는 거야! 당신이 그걸 그저 생각해 낸 것이라 해도 말이오――아주 좋아! 끔찍해!"

갑자기 그는 광대뼈가 보일 정도로 수염을 온통 흔들며 웃어댔다.

"그러니까 그런 생각을 해보시오. 갑자기 카드놀이 책상이 뜨베르스까야 거리 위로 달려가는 거요. 한 남자가 다리를 구부리고 달리는 것처럼 말이오. 판들이 덜컹거리며 백묵 가루를 피어오르게 하지요. 심지어는 초록색 보자기 위의 숫자들까지 보이는 거요. 세무서 공무원들이 사흘 밤낮을 쉬지 않고 그 위에서 카드놀이를 한 거요. 그것을 노름판이 더 이상 견딜 수가 없어서 달아나 버린 거지."

그는 웃으면서 자기의 불신이 나의 감정을 상하게 한 것을 눈치챘

13) Ernst Theodor Amadeus Hoffmann(1776-1822): 독일 낭만주의 작가.

을 것이다.

"내가 당신의 꿈들이 책에서 나온 것이라고 여겨서 화났소? 기분 나빠하지 마시오! 때때로 자신도 모르게 우리는 뭔가 아주 비현실적인 것, 전혀 불가능한 것을 생각해 내지요. 나중에 가서는 그것을 꿈꾼 것이라고 생각해요. 스스로 지어낸 것이라고는 생각하지 않고요. 한번은 어떤 지주가 나에게 꿈 얘기를 해주었오. 그는 숲을 지나 초원으로 나갔더랍니다. 초원에서 그는 두 개의 언덕을 보았죠. 그것들이 갑자기 여자의 가슴으로 변하는 것입니다. 그것들 사이에 한 검은 얼굴이 솟아났어요. 눈 대신 두 개의 달, 두 개의 흰 반점이 있는 얼굴 말예요. 그 자신은 여자의 다리 사이에 서 있었소. 그런데 그의 앞에는 깊고 검은 심연이 입을 벌리고 있었지요. 그것이 그를 빨아들인 거요! 그 꿈을 꾸고 나서 그는 완전히 늙어 버려서 손까지 떨었지요. 크나이프[14) 박사에게 냉수 치료를 받기 위해 외국으로 떠났다오. 그 남자는 틀림없이 그런 꿈을 꾸었다고 할 수 있소. 그는 방탕하게 산 남자였거든."

그가 나의 어깨를 두드렸다.

"그러나 당신은 술꾼도 아니고, 난봉꾼도 아니오. 어떻게 당신이 그런 꿈을 꿀 수 있겠소?"

"모르겠어요."

"우리는 자신에 대해 아무것도 모르오."

그는 한숨을 쉬며, 눈을 감고 생각에 잠겼다. 그리고 낮은 목소리로 덧붙였다.

"아무것도 우린 몰라."

14) Sebastian Kneipp(1821-1897): 목사, 《수치료법 *Wasserkuren*》의 저자.

오늘 저녁 산책할 때, 그가 나의 팔을 잡으며 말했다.

"빈 장화들이 돌아다닌다……. 소름끼치는 일이오, 안 그렇소? 장화들만 마음대로…… 저벅, 저벅, 저벅, 눈 밟는 소리가 나는 거요! 예, 좋지요! 하지만 당신은 독서가요. 그것도 아주 열심인! 기분 나빠하지 마시오. 그러나 그런 기이한 생각을 하는 건 좋지 않아요. 당신을 힘들게 할 거요."

나는 아마 톨스토이보다 더한 독서가는 아닐 것이다. 그리고 그 당시 나는 그를 그 모든 잡다한 이야기에도 불구하고 끔찍한 합리주의자로 여기고 있었다.

6. 움베르토 에코: 작업 과정을 이야기하기

작가는 해설을 해서는 안 된다. 작가는 자기가 왜 그리고 어떻게 글을 썼는지 이야기할 수는 있다. 그러나 이른바 문학 이론적인 글 또는 시학은 그런 글을 쓰게끔 한 그 작품을 특별히 잘 이해하는 데 반드시 도움이 되는 것은 아니다. 그런 글들은 작품을 생산하는 작업에서 생기는 기술적인 문제를 해결하는 과정과 방식을 우리에게 알려 줄 뿐이다.

에드가 앨런 포[15]는 《창작의 철학》이라는 에세이에서 자신의 시 〈갈까마귀〉가 어떻게 씌어졌는지 이야기한다. 우리가 그 시를 어떻게 읽어야 하는지가 아니라, 그가 어떤 '시적 효과'를 얻기 위하여

15) Edgar Allan Poe(1809-49): 미국 출신의 시인인 그는 에세이 《창작의 철학》 (1846)에서 자신의 유명한 시 〈갈까마귀 The Ravan〉의 제작 과정에 대해 기술했다.

어떤 문제를 설정했는지에 대해 말한다. 시적 효과란 완전히 고갈되지 않고 언제나 새롭고 다른 글 읽기 방식을 만들어 내는 텍스트의 능력이라고 나는 정의하고 싶다.

글을 쓰건 그림을 그리건 조각을 하건 또는 작곡을 하건 이런 작업을 하는 사람은 자신이 무엇을 하고 있고, 그것이 어떤 대가를 요구하는 작업인지 알고 있기 마련이다. 그는 자신이 어떤 문제를 해결해야 한다는 것도 알고 있다. 그 출발점은 애매할 수도 있다. 충동적이고 강제적인 동기, 어떤 충동이나 하나의 기억일 뿐일 수도 있다. 그러나 그는 그 문제를 작업실에서 소재, 즉 재료와 씨름하면서 해결해야 한다. 그 재료는 그 나름의 자연 법칙을 지니면서 동시에 그 재료에 이미 자리를 잡고 있는 문화라는 짐(상호 텍스트성[16]의 여운)을 함께 끌고 들어온다.

어느 작가가 영감에 도취되어 글을 썼다고 주장한다면, 그는 사기를 치는 것이다. 천재는 10퍼센트의 영감과 90퍼센트의 땀이다.

어떤 시인지는 나도 잊어버렸지만 라마르틴[17]은 그 시가 갑자기 머리에 떠올라 비바람이 몰아치는 어느 날 숲 속에서 하룻밤 만에 썼다고 기술한 적이 있다. 그러나 그가 죽은 후 수많은 교정과 변형을 확인할 수 있는 원고가 발견되었다. 그리고 바로 그 시는 프랑스 문학사에서 가장 많이 고친 시 중의 하나라는 것이 밝혀졌다.

어느 작가, 또는 일반적으로 어느 예술가가 자기는 법칙을 생각하지 않고 작업했다고 말한다면, 그것은 그가 자신이 법칙을 안다는 것을 모른 체하면서 작업했다는 뜻일 따름이다. 어린아이는 모국어

16) 텍스트들의 연관 관계와 컨텍스트.
17) Alphonse de Lamartine(1790-1869): 프랑스 시인.

를 잘 사용할 줄 알지만 문법을 기술하지는 못한다. 그렇다고 해서 문법학자만이 언어의 법칙을 알고 있는 것은 아니다. 어린아이도 무의식적으로는 그 규칙을 알고 있다. 그러나 문법학자는 어린이가 어떻게 그리고 왜 언어를 다룰 줄 아는지 알고 있다.

자신이 어떻게 글을 썼는지 이야기하기는 글을 '잘' 썼다고 주장하는 것이 아니다. 포는 "하나는 작품의 효과이고, 또 다른 하나는 작업 과정을 인식하는 것"이라고 말한다. 칸딘스키[18]나 클레[19]가 자기들이 어떻게 그림을 그렸는지 우리에게 이야기한다는 것은, 그 둘 가운데 하나가 다른 하나보다 더 나은지 어떤지를 말하는 것은 아니다. 미켈란젤로[20]가 조각하는 것이란 돌에 이미 '새겨져 있는' 형상을 '쓸데없이 더 붙어 있는 것'으로부터 해방시키는 것이라고 말한다고 해서, 바티칸에 있는 〈피에타〉[21]가 〈피에타 론다니니〉[22]보다 더 낫다고 말하는 것은 아니다. 예술 창작의 과정에 대한 명쾌한 해명은 그다지 탁월하지 않은 예술가한테서 나올 때가 많다. 조르주 바사리[23]·호레이쇼 그리노[24]·아론 코플랜드[25] 같은 이들은 뛰어난 작품을 만들어 내지는 않았지만 자신들의 작업 과정에 대해서는 아주 잘 성찰할 줄 알았다.

18) Wassily Kandinsky(1866-1944), 러시아 화가.
19) Paul Klee(1899-1940): 스위스 화가이자 그래픽 화가.
20) Buonarroti Michelangelo(1475-1564): 이탈리아의 조각가·화가·건축가이자 시인.
21) 십자가에서 내린 예수를 품에 앉고 있는 마리아상.
22) Pietà Rondanini: 미켈란젤로의 조각품.
23) Giorgio Vasari(1511-74): 이탈리아 건축가·화가·예술사가.
24) Horatio Greenough(1825-1852): 미국의 건축가.
25) Aaron Coupland(1900년생): 미국의 작곡가.

2 천재

천재는 예부터 경탄의 대상이었으며, 많은 위대한 예술가들이 천재로 불려졌다. **가짜 롱기누스**에 의하면 필연성이나 유용성의 범주를 벗어난 자연 현상의 숭고함에 우리가 압도되듯이, 우리는 또한 호메로스나 플라톤 같은 위대한 작가들의 작품 속에 깃들어 있는 숭고함에도 감동을 받는다. 가짜-롱기누스는 그러한 작품을 만들어 내는 작가들이 천재이며, 그들의 인간적인 약점은 그들이 표출하는 천재성에 아무런 흠이 되지 않는다고 주장한다. **마누엘**에게도 천재성은 위대함과 연결되어 있다. 기발한 아이디어를 내어 완벽한 아름다움의 상태로 마무리를 한다 해도, 그 대상이 사소한 것일 때보다는 일상의 범주를 뛰어넘는 위대한 것일 때 천재적인 업적으로 기억된다. 두 사람에게서 제기되는 문제는 누가 천재인가 하는 것이다. 숭고한 대상들을 모사하는 예술가인가? 아니면 모범을 모방한다는 것을 잊게 해주는 예술가인가? 그러나 **칸트**는 "그 어떤 것도 인위적으로 의도된 것보다 더 불쾌한 것은 없다"고 말한다. 그에 의하면 아름다움과 모방은 반대의 개념이며, 천재는 모방과는 관계없는 독창적인 존재로서 자연미를 추구한다. **발자크**에게도 천재는 여전히 예술가와 통하는 개념이다. 천재적인 예술가는 그 어떤 형태의 삶을 유지하든, 그 자체로서 위대한 사유를 표현한다. 그러나 **무질**에 이르러 천재는 더 이상 위대한 정신의 소유자나 예술가를 의미하는 것

만은 아니다. 천재라는 개념은 계량화되고 일상화된다. '천재적인' 경주마가 거론되고 '천재적인' 권투 챔피언이 찬양되는 것이다. 이러한 일상에서 예술가는 **라이너**가 말하듯 인위적인 신비의 그늘 속에 몸을 숨겨야 하는가?

7. 가짜 롱기누스: 숭고함에 대하여

자연이 우리 인간을 저급한 동물로 규정하지 않고, 마치 거대한 축제의 장으로 안내하듯 광활한 우주와 생명의 세계로 이끌었다는 사실이 무엇보다도 중요하다. 이것은 우리가 전체를 바라보면서 매우 야심만만한 경쟁자가 되어야 한다는 뜻이다. 그렇기 때문에 자연은 바로 우리 영혼에게 자신보다 더 신적인 것을 갈구하고, 항상 위대한 것만을 막무가내로 요구하도록 만들어 놓았던 것이다. 그로 인해 전 우주라 해도 인간이 감행하는 관찰과 사고에 미치지 못하며, 심지어 우리의 사고는 환경에 의한 한계를 종종 벗어나기도 한다. 우리가 주변을 둘러보았을 때 생소하고 위대하고 아름다운 것들이 도처에 얼마나 많은지 알게 되면, 우리의 천부적인 재능이 무엇인지 금방 인식하게 될 것이다. 우리가 자연에 이끌려 갈 때, 우리는 조그마한 시냇물을 보며 경탄하지 않는다. 천만에! 비록 냇물이 맑고 우리에게 이롭더라도, 우리는 작은 시내보다 나일 강이나 도나우 강, 아니면 라인 강, 이보다 더 큰 대양(大洋)을 보고 경탄해 마지않는다. 우리 스스로 불을 붙인 여기 조그만 불꽃이 제아무리 그 순수함을 유지하며 빛을 발산한다 해도 우리는 놀라워하지 않는다. 오히려 불꽃(번개)이 어둠 속의 하늘을 가를 때나, 폭발하는 에트나 화산의 분

화구에서 커다란 돌멩이들과 거대한 바위 덩어리가 튀어올라 멀리 날아가고, 땅속에서는 제멋대로 불을 내뿜으며 마그마가 흘러내릴 때 우리는 더 놀라워한다. 이러한 현상을 보며 우리는 이렇게 말할 수 있을 것이다. "유용한 것이나 필수 불가결한 것도 우리는 쉽게 손에 넣을 수 있다. 하지만 우리를 놀라게 하는 것은 언제나 기대하지 못했던 것들이다"라고 말이다.

문학에서 자연스럽고도 위대한 인물을 볼 때도 역시 같은 결론을 낼 수밖에 없다. 즉 그들의 존재는 더 이상 필연성이나 유용성의 범주에 속하지 않으며, 비록 그들이 실수도 하고 완벽하지도 않다고 해도 유한한 모든 존재들 위에 군림하고 있다는 결론에 이르는 것이다. 다른 모든 특징들이 그들도 인간임을 보여 주지만, 그들에게 깃들어 있는 숭고함에 의해 그들은 신의 경지에 가까운 영혼의 상태로까지 고양된다. 실수를 한다는 것은 흠이 되지 않으며, 그들의 위대함에 경탄을 자아낼 뿐이다. 이밖에 내가 뭘 더 강조할 필요가 있겠는가? 그들 누구나 대가다운 독특하고 수준 높은 문체로 그 모든 실수를 상쇄시키지 않았던가! 그리고 무엇보다 중요한 사실은 호메로스나 데모스테네스·플라톤, 그리고 다른 위대한 작가라고 여겨지는 사람들의 실수를 찾아내어 함께 쌓아 보아도 바람에 날아가 버릴 정도로 미미한 것이다. 아니, 저 영웅들이 도처에서 이루어 냈던 위대함에 비하면 그 실수란 전혀 의미가 없는 것들이다.

8. 돈 후안 마누엘: 제후의 업적

어느 날 루카노르 백작은 자신의 고문관인 파트로니오에게 말했

다. "파트로니오여, 그대는 내가 아주 훌륭한 사냥꾼이고, 이전에 어느 누구도 감히 하지 못했던 새로운 사냥을 개시했다는 것을 알 것이오. 나는 또한 (사냥매에 필요한) 족쇄와 덮개에서 예전에는 몰랐던 몇 가지 점들을 개선하여 아주 유용하게 만들었소. 그런데 이제 나를 헐뜯으려는 사람들이 나에 대해 조롱조로 말하고 있소. 그들은 영웅 로드리고 디아스[26]나 페르난 곤살레스 백작[27]을 전쟁터에서 승리를 거두었다고 칭찬하거나, 성스럽고 지복한 돈 페르난도 왕[28]이 수많은 정복 사업을 수행했다고 찬양하고 있소. 그러면서 그들은 나도 아주 훌륭한 업적을 이루었다고 칭찬하면서, 이를테면 덮개와 족쇄에 이러저러한 것을 덧붙였다고 말하는 것이오. 그러나 그같은 칭찬이 내게 명예라기보다는 오히려 욕이라는 사실을 알고 있소. 그러니 내가 발명해 낸 좋은 물건들을 보고 사람들이 또 비아냥거리지 않게 하려면 어떻게 해야 좋을지 내게 조언해 주길 바라오." 백작의 말을 듣고 파트로니오가 말했다. "루카노르 백작이시여, 백작께서 취하셔야 할 최상의 방법을 알려 드리기 위해 저는 무어족의 코르도바 왕에게 일어났던 일을 말씀드리겠습니다." 백작은 그것이 무엇이었는지 물었다.

"백작님, 이전에 코르도바에 알-하캄이라고 불리는 왕이 살았습니다. 그는 통치를 잘했지만, 훌륭한 왕들이 하려고 하고, 또 해야 하는 다른 명예롭고 유명해질 만한 일을 하려고 애쓰지 않았습니다. 왕들은 자신의 제국을 지키는 것이 의무일 뿐 아니라 훌륭한 왕이 되고자 하는 사람은 자신의 권력을 법적으로 증대시킬 일들도 해야 하

26) 로드리고 디아스 데 비바르(1099년 사망), 발렌시아의 군주.
27) 카스티야의 백작.
28) 1199-1252. 페르난도 3세, 카스티야의 성인.

고, 생전에 사람들로부터 높이 칭송되고 사후에는 중요한 업적에 대한 기억을 남기려고 행동합니다. 그러나 알-하캄 왕은 그런 것에는 관심이 없었고, 단지 맛있는 음식과 편안함, 그리고 한가로이 집 안에 앉아 있는 것에만 관심을 두었습니다. 하루는 그가 여느 때처럼 게으름을 피우고 있는데, 그 앞에서 누군가가 무어인들 사이에서 아주 인기있던 두델작[29]이라고 불리는 악기를 연주하였습니다. 귀를 기울여 듣던 왕은 그것이 원하는 만큼 훌륭한 소리를 내지 않는다는 것을 알아차렸습니다. 그는 두델작을 들고 밑면에, 구멍이 있는 오른쪽에다 또 하나의 공기 구멍을 냈습니다. 그러자 두델작은 이전보다 훨씬 아름다운 소리를 냈습니다.

그것은 두델작을 위해서는 좋은 일이었지만, 왕에게 어울리는 대단한 행위는 아니어서, 사람들은 이 업적을 조롱삼아 칭찬하기 시작했고, 누구를 놀리려 할 때면 "그것은 알-하캄 왕의 업적이다"라는 말을 했습니다. 그 속담은 전국에 퍼져서 마침내는 왕의 귀에까지 들어갔고, 왕은 왜 사람들이 그 말을 인용하는지 물었습니다. 그들은 그것을 숨기려 했지만, 왕이 몹시 다그쳐서 그 이유를 말하지 않을 수 없었습니다. 그 말을 들은 왕은 심히 슬퍼졌습니다. 그는 아주 선량한 왕이었기 때문에 그 말을 입에 올리는 사람들을 벌하지 않고, 사람들이 자기를 칭찬하지 않을 수 없는 다른 선행을 하기로 마음속으로 작정했습니다.

당시에 코르도바의 회당이 아직 완성되지 않은 상태에 있었습니다. 왕은 미흡했던 일을 모두 처리해서 그 건물을 완성시켰습니다. 그것은 스페인에 거주하는 무어인들이 가지고 있는 것 중에서 가장

29) 피리의 일종, 영어로는 백파이프라고 불린다.

크고, 가장 완벽하고, 가장 화려한 회당이 되었지요. 그리고 이제는 다행히 교회가 되어, 코르도바의 산타 마리아 교회라고 불립니다. 왜냐하면 성왕 돈 페르난도가 무어인들에게서 코르도바를 빼앗았을 때, 그 교회를 성 마리아에게 봉헌했기 때문이지요. 그 무어인의 왕이 회당을 완성하는, 그렇게 중대한 업적을 행했을 때, 사람들이 두델작을 개선한 일 때문에 지금까지 조롱삼아 자기를 칭찬했다면, 앞으로는 코르도바의 회당에 행한 업적으로 제대로 칭찬해야 한다고 그는 말했습니다. 그 후부터 그는 정말로 높이 칭송되었고, 이전의 조롱은 그 사이 칭찬으로 변했습니다. 오늘날에도 무어인들이 중요한 행위를 칭찬할 때면, 그것은 '알-하켐의 업적'이라고 말합니다.

"백작님, 덮개와 족쇄, 그리고 다른 사냥 도구에 백작님이 행하신 일에 대한 조롱 섞인 칭찬이 근심스럽고 염려되시면, 위대한 남성들에게 어울리는 몇 가지 크고 중대하고 장대한 일을 이룰 생각을 하십시오. 그렇다면 사람들은 반드시 당신의 훌륭한 업적을 칭찬할 것입니다. 지금 백작께서 사냥 도구를 더 좋게 고치신 일을 업적이라고 조롱삼아 말하는 것처럼 말이지요." 백작은 그 충고를 훌륭하다고 여기고, 그것에 따라 행동했으며, 훌륭한 결과를 나았다. 그리고 돈 후안은 그것이 아주 좋은 예였다는 사실을 깨달았다. 그래서 그는 그것을 이 책에 기록하게 하고, 그것에 대해 다음과 같은 시구를 덧붙였다.

당신이 그다지 크지 않은 선을 행했다면
그것에 뭔가 큰 것을 더하라. 그러면 이전의 작은 선행도 영원하게 되리라.

9. 이마누엘 칸트: 천재란 무엇인가?

미(美)는 천재와 관련된 것이지 모방과는 무관하다. 그것은 모방과는 정반대의 것으로, 모방은 미에 조금도 도움이 되지 않는다. 유행을 따르지 않고 독자적으로 글을 쓰는 사람들은 이런 생각에 따라 자신의 기호(Geschmack)를 검증하려고 노력한다. 로엔슈타인[30]이나 부아튀르[31]와 같은 작가들이 종종 유행을 따르지만 그들이 추구하는 것은 미의 법칙과는 완전히 상반되는 것들이다. 이런 작가들은 오직 감각을 자극하고 분위기에 도취되도록 하는 데에만 몰두한다. 오로지 감각적이기만 한 것은 오성과 관계가 없다. 오성은 기호에 속하고, 이로 인해 오성은 이성과 같은 부류가 되는 것이다. 동물들도 감각이 있긴 하지만 오성이 결여되어 있기 때문에 기호란 것이 없다. 단적으로 이야기하면 저급하거나 역겨운 것들은 모방된 것이다. 모방하는 데 익숙한 사람들은 오직 정해진 틀에 따라서만 만들어 내며 아무것도 스스로 창조해 내지 못한다.

모방된 것만큼 저급하고 반감을 주는 것도 없다. 스스로 만들어 내지 않은 것을 자기의 공으로 돌릴 수는 없다. 모든 미의 근본 조건은 쾌적함(Gemächlichkeit)이다. 이것은 지각의 법칙에 의하면 유쾌함의 원인이 된다. 모든 것이 자연스럽게 드러나야 하며, 이와 동시에 우리의 지각에 의해 아주 쉽게 이해될 수 있어야 한다. 그러나 모방된 미는 매우 불안하고 억지로 만들어 낸 듯한 느낌을 준다. 그런 것

30) 다니엘 카스파 폰 로엔슈타인(Daniel Caspar von Lohenstein, 1635-83): 독일 바로크 작가.

31) 뱅상 부아튀르(Vincent Voiture, 1598-1648): 프랑스 작가 및 수필가.

을 보면 작가가 얼마나 두려움과 강박 속에 사로잡혀 있으며, 환심을 사려고 얼마나 애를 썼는지 금방 알 수 있다. 유감스럽게도 그런 작가들은 불쾌감만을 준다.

선(善)은 미의 요체이다. 유쾌함은 우발적으로 일어나며 그 원인은 우연적이다.

미(美)는 우연에 의해 생겨나기 때문에 미가 호감을 주도록 오랜 시간에 걸쳐 인위적으로 만들어진다면 우스꽝스러울 뿐이다. 선을 추구하기 위해 많은 노력을 기울였다고 하지만 말이다. 미는 인위적으로 꾸며져서는 안 되며, 최소한 그렇게 보이지 않도록 해야 한다. 세공술의 대가들은(Petit-maître) 작품의 용도에 별 관심을 두지 않는다. 그들이 중요시하는 것은 작품이 자신의 마음에 드는지의 여부이다.

인위적으로 만들어진 것을 보면 겁에 질려 흘리는 땀과, 근심스레 이마를 비비는 작가의 어두운 모습이 드러난다. 이런 것만큼 짜증나게 하는 것은 없다. 힘들이지 않고 자연스럽게 생겨난 미는 호감을 불러일으킨다. 가벼움이란 항상 사랑스럽다. 엄격한 질서는 가볍지 않고 부담스럽다. 인위적으로 글을 쓰는 사람들은 소심하게 옷을 입고 치장은 했지만 독자적으로 글을 쓰는 사람들처럼 자신의 기호를 따르지 않는다.

사람들은 중요한 것에 더 많은 정확성을 기하기 위해 사소한 것들에는 주의를 덜 기울인다. 그렇기 때문에 가벼움, 고상함, 자기 절제, 일종의 무질서나 냉정함 등은 호감을 준다. 설교를 들을 때나 연극을 관람할 때 무엇인가 인위적인 것을 느끼게 되면 우리는 금방 흥미를 잃게 된다. 억지로 운을 맞춘 시는 감동을 주지 않는다. 포프[32]의

32) 알렉산더 포프(Alexander Pope, 1688-1744): 영국의 작가 및 철학자.

시처럼 자연스러운 운과 물 흐르듯 편안한 시는 즐겁게 읽을 수 있다. 단순함은 찾아낸 것이긴 하지만 인위적인 것과는 상반된 것이다. 미는 단순함을 지녀야 한다. 그것 없이는 진정한 미가 될 수 없다. 수고를 들이지 않고 저절로 생긴 것처럼 보이는 것은 모두 쾌적함을 준다. 그렇지만 단순하다고 해서 범위가 넓거나 다양한 것과 반대되는 것은 아니다. 진정한 미에는 이러한 것들도 포함되어 있다.

그러나 소박한 것은 단순한 것과는 다르다. 소박함이 특징적으로 어떤 대상에서 비롯된 것으로서 인위적으로 가르쳐진 것이 아닌 한, 그것은 단순함 속에 이미 내재되어 있다. 그렇게 사람에게서 꾸며지지 않은 정직함은 소박하다. 사람들은 자연을 바라볼 때 항상 기뻐한다. 예술은 항상 우리를 속이고 기만한다는 의심을 받는다.

10. 오노레 드 발자크: 예술가의 삶

예술가는 예외적인 존재이다. 예술가의 빈둥거림은 곧 일이요, 그에게 있어서 작업은 곧 휴식이다. 예술가는 그때그때 상황에 따라 우아하기도 하고, 마냥 흐트러지기도 한다. 예술가는 자기가 원하는 대로 작업복을 입기도 하고, 멋쟁이 신사가 입는 연미복을 입기도 한다. 예술가가 아무것도 하지 않는 데 몰두하든 아니면 몰두하지 않는 듯이 보이면서도 대작을 구상하든, 아니면 예를 들어 나무토막 하나로 한 필의 말을 몰든 아니면 거대한 고삐로 브리취카 마차[33]의 말 네 마리를 몰든, 혹은 호주머니에 25상팀짜리 동전조차 못 가지든 아

33) 러시아어로 가벼운 마차.

니면 금을 손에 가득 담아 내던져 버리든——어떤 경우에도 예술가는 위대한 사유의 표현이며 사회를 압도한다.

영국의 사신이었던 필 씨[34]가 샤토브리앙 백작[35]을 방문하러 그의 작업실에 들어갔을 때, 그는 모든 가구가 떡갈나무 재목으로 되어 있다는 것을 발견했다. 어마어마한 거부였던 이 사신은 영국인이 소유하고 있는 금제, 은제 가구들, 그토록 육중한 가구들이 이 나무 재목의 단순함에 견주어 볼 때 정말 별것 아니라는 사실을 직감했다.

예술가는 항상 위대하다. 예술가는 자기만의 우아함과 자기만의 삶이 있다. 왜냐하면 그에게서 나타나는 모든 것은 그의 정신력과 명성을 반영하기 때문이다. 예술가의 수가 많은 만큼 또 그만큼 많은 새로운 아이디어로 채워진 삶이 있다. 패션, 즉 유행이란 예술가가 존재하는 곳에서는 아무 위력도 발휘할 수 없다. 본질적으로 길들여지지 않는 예술가들이 모든 것을 자기 취향에 따라 바꿔 버린다. 예술가들이 탑[36] 하나를 자기 것으로 삼는다면, 그들이 그렇게 하는 이유는 다름 아닌 자기 감각에 따라 변화시키기 위해서이다. 이 가르침에서 전 유럽에 적용될 수 있는 경구가 생겨난다. 즉 "예술가는 제멋대로 산다——아니면 ……자기 능력대로 산다."

34) Mr. Peel: Sir Robert Peel(1788-1850): 영국 정치가.
35) François René Chateaubriand(1768-1848): 프랑스 시인.
36) 여기서는 인도 · 중국 · 일본 · 한국 등지에서 볼 수 있는 탑처럼 생긴 불교 사원을 말한다.

11. 로베르트 무질: 천재적인 경주마

그리고 어느 날 울리히도 희망을 갖겠다는 마음을 버렸다. 그 당시에 이미 새로운 시대가 시작되고 있었으니, 사람들은 축구의 천재 또는 권투의 천재를 말하기 시작하였고, 신문에서는 한 명의 천재적인 센터 하프 또는 전략에 능한 테니스 선수에게 할당되는 지면이 천재적인 과학자, 성악가, 또는 작가들 열 명에게 주어지는 것보다 많아졌다. 새로운 정신이 아직 완전히 확립된 것은 아니었다. 그러나 마침 그때 울리히는 어디에선가, 마치 여름에 철 이른 서리를 맞듯 예기치 않게 '천재적인 경주마' 라는 표현을 읽었다. 그것은 경마장에서 있었던 한 센세이셔널한 경기를 다루는 기사에 나왔던 말로서, 기사의 필자는 사회에 통용되는 관점에 영향을 받아 만들어진 자신의 착상이 무슨 의미를 갖는지 전혀 의식하지 못하는 것 같았다. 그러나 울리히는 갑자기 자기의 전 생애의 경로가 경주마들 가운데서도 이 천재적인 경주마와 뗄 수 없는 연관 관계에 있다는 것을 알아챘다. 그 말은 예전부터 기마병의 성스런 동물이었고, 기마병이었던 울리히는 말들이나 여자에 대한 잡담만 듣게 되자 비중 있는 인간이 되겠다고 병영을 도망쳐 나왔다. 이제 그가 허다한 고생 끝에 목표로 했던 고지에 가까이 왔음을 느낄 만하게 되었을 때, 그보다 먼저 도착한 그 말이 고지로부터 인사를 하고 있었던 것이다.

울리히가 목표로 했던 것은 시대적으로 볼 때 틀림없이 그만한 타당성을 갖고 있었을 것으로 보이는데, 이상적인 남성적 정신이라고 하면 그에 본질적인 특성을 떠올려 용기라 할 때는 도덕적 용기를, 힘이라 할 때는 확신의 힘을, 단호함은 마음과 덕성의 단호함을 나

타내는 것이었으며, 반면에 민첩함은 무언가 애들 같은 것으로, 계략은 무언가 해서는 안 될 것으로, 활동성과 도약은 무언가 품위에서 벗어나는 것으로 여겼던 것이 전혀 오래전 일이 아니었기 때문이다. 결론적으로 이러한 특성은 물론 더 이상 생명력을 가지고 있지 않았으며, 고등학교 선생들이 쓰는 온갖 글에서만 표현되는 것이었고, 이데올로기적인 유령이 되었으며, 살기 위해서는 새로운 남성상을 찾아야만 했다. 그것을 찾아 여기저기 둘러보고 발견한 것은 잘 돌아가는 머리로 논리적인 계산에 따라 이용되는 권모술수가 엄격하게 훈련된 신체의 공격적인 클린치와 크게 다르지 않다는 사실이며, 보통 정신적 투쟁력이라고 하는 것은 난관과 예기치 못한 일들로 인해 냉담하고 약삭빨라져서, 이제 과제를 수행하기 위해 어디를 공략해야 할지 또는 적의 신체 어디를 공격해야 할지 익숙하게 알아맞힌다. 위대한 인물과 국가 대표인 권투 선수를 심리적인 기법에 의해 분석한다면, 그들의 영리함, 용기, 정확성, 종합 능력 및 반응의 빠르기는 그들이 속하는 의미 있는 분야에서 아마도 똑같은 비중을 차지할 것이다. 그들이 이루어 낸 특별한 성공에 필요한 덕성과 능력의 면을 두고 예측해 보건대, 유명한 장애물 경주마와도 비교될 수 있을 것이며, 이는 경주마가 경기에서 장애물 하나를 뛰어넘을 때 얼마나 많은 중요한 특징들이 작용하는지에 대해 과소평가해서는 안 되는 이유이기도 하다. 그에 더하여 한 마리의 말과 한 명의 권투 챔피언에게는 한 명의 위대한 인물보다 앞서는 점이 있으니, 그것은 그들의 능력과 중요성을 측정하는 데 아무런 문제가 없어서, 가장 뛰어난 측정 결과를 보이는 자가 실제로 가장 뛰어난 자로 인정받을 수 있다는 것이다. 이러한 방법으로 스포츠와 즉물성은 응당 천재와 인간의 위대성이라는 낡은 개념들을 밀쳐 버리고 그 자리를 차지하였다.

12. 아르눌프 라이너: 거리두기 전략

근본적으로 모든 예술가는 적극적이든 소극적이든 각자 자신의 (상대적인) 독립성을 확보하기 위한 전략을 구사한다. 직업인으로서의 예술가의 수준과 명성은 독립성을 확보하는 그의 능력 또는 독자성과 주체성을 갖는 힘과 관련이 있다.

이런 전략은 초보자일 때 이미 시작되는데, 예를 들면 가족이 어깨너머로 보는 것이 싫어서 방해받지 않고 작업할 수 있는 공간을 집 안에서 찾는 것이다. 나중에 예술가로 인정을 받은 다음에는 중개인 같은 전문적인 중간 절차를 마련하든가 아니면 보수를 한껏 올려놓든가, 모습을 잘 드러내지 않고 자기만의 독특하고 복잡한 행동을 하는 등의 전략을 쓰게 된다.

거리두기 전략:

정치적이거나 공식적인 제도, 또는 반쯤 공식적이거나 사적인 제도, 인물, 경향 등등에 휘둘리지 않기 위한 중요한 전략에는 거리 유지하기나 거리두기 기법의 체계적 사용, 전반적으로 불신의 태도를 취하기, 또는 문화 사업 전반에 대해 꼼꼼하게 검증하기 등이 있으며, 이러한 전략을 통해 예술가는 스스로 원하는 것만을 하고자 한다.

개인마다 다양한 거리두기 전략을 구사할 수 있다. 그것들을 이루 다 열거할 수는 없다. 개인마다 다르고 혼자서 활동하느냐 집단으로 활동하느냐 앙상블에 소속되어 있는 예술가냐 어딘가에 고용된 예술가냐에 따라 다르다. 어쨌든 모두 특별한 기술을 가지고 있다.

거리두기 전략의 의미:

당연히 그 자체가 목적은 아니다. 정보를 더 잘 얻고 생산과 분배

에서 더욱 독자적 결정을 할 수 있기 위해서이다.

사적이거나 공적인 제도에 대한 (화가의) 구체적이고 다양한 거리 갖기 전략.

다른 예술 분야에서는 또 그에 따른 특별한 전략이 있다.

a) 축소 전략: 비교적 적은 인원과 기술적인 장치만을 사용하는 생산 형태를 통해 독립성을 확보한다.

b) 중간 절차 만들기: 비서, 매니저, 중개인, 화랑 등등. 이런 중간 절차가 도리어 예술가를 집어삼키려는 경향을 보일 위험도 있다.

c) 간접적인 의사소통을 위한 기술적인 장치를 도입하기: 시간과 거리를 확보하기.

전화(고객 서비스, 비밀번호), 자동응답기 등. 비서나 승인서, 미리 인쇄된 계약 텍스트를 통한 서면에 의한 교류. 직접 대면할 경우에는 설득당하기가 더 쉽고, 그래서 나중에 후회할 것을 승낙할 수가 있다.

d) 정보 수집 장치——정보의 분석.

계약 상대나 제공된 프로젝트, 상황 등에 대한 정확한 정보를 수집하기, 내막을 잘 앎으로써 상대를 압도하기.

프로젝트의 주변 환경을 철저히 연구하기——그럼으로써 상대가 주는 정보가 너무 적거나 불완전하거나 진지하지 않거나 심지어 잘못된 것이었다는 것을 폭로하기.

e) 지리적인 거리 만들기

1. 제2의 아틀리에(가능한 한 외국이거나 멀리 떨어져 있을 것).

2. 국지적인 배분보다는 널리 분산된 배분, 가능한 한 국제적인 활동.

3. 사람들이 연락할 수 없는 곳으로 떠나는 장거리 여행.

f) 단계적 기술: 처음에는 작은 걸음으로, 그런 다음에는 큰 걸음으

로 점차적인 접근을 시도한다. 큰 연구 과제에서는 처음에 간접적인 접촉을 시도하고 난 후에 비로소 직접적인 협업을 시행한다.

g) '부정적 이미지'를 통하여 거리를 확보한다: 불필요한 사람들로부터 멀리한다.

공개 석상에서 지나치게 강조되거나 또는 드러나지 않는 자의식이 필요하며, 의심스러운 이미지, 즉 망상가, 파괴자, 사기꾼, 폐쇄적인 사람, 구두쇠, 냉소적인 사람, 은둔자 혹은 요즘 말로 '미디어 테러리스트' 등을 위한 노력을 기울인다. 긍정적인 이미지로 인해 제 스스로가 가장 먼저 그것에 깊이 속아 넘어갈 수 있다는 단점이 있다.

h) 기인(奇人)인 양으로 하여 거리를 유지한다: 반(反)참여, 어떤 단체에도 가입하지 않음, 거리를 둔 행동 양식, 냉정한 사업 스타일 혹은 광대 같고 진지하지 않은 거동.

i) '실수'─전략:

평균 이상의 솔직함을 통하여 거리감을 확보한다. 자기 스스로 또는 자신의 관심과 약점을 숨기지 않고 공개적으로 널리 알림으로써 사람들이 일반적으로 무시해 버리거나 이야기하지 않는 이것저것을 터놓고 이야기하는 것을 통해 경외심을 불러일으킨다.

j) 숭배자들에 대한 냉소주의는 어떤 '동아리'가 형성되는 것을 저지한다.

k) 동일 형식으로 보복하는 술책: 예를 들어 누군가가 어떤 사람의 얼굴에 꿀을 발랐다면 그 사람에게 더욱 단것을 넘치도록 되돌려준다.

l) 독립을 통한 거리 유지:

어떤 종속이나 과도한 상호 의무를 피할 것. 검소하고 금욕적인 생활 방식을 기를 것. 가능한 한 어떤 청원이나 사면도 구하지 말 것.

어떤 후원도 어떤 선물도 바라지 말 것. 문화공로상이나 장학금의 경우 조심할 것. 이러한 것들은 자주 무의식적으로 이용당할 수 있는 위험을 내포한다.

m) 상품 마케팅에 있어서 거리두기 전략:

개별 항목으로 나뉘어 미리 인쇄된 계약서는 예술가가 직접 작성하며, 그의 파트너에게서 나오지 않도록 한다.

성급하게 스스로 만남을 주도하지 않을 것. 사람들이 원하는 대로 일을 하거나, 또는 하지 않을 수 있는 '기본 보호 사례금' 또는 '무사례'의 제도를 채택할 것. 판매자들과는 형식적인 의사소통의 방식을 취할 것. 금전에 관계되는 문제는 정확하게, 그리고 기간을 엄수하여 지킬 것. 채무의 구속력은 속박을 가져오게 되고, 때때로 연속적인 불행을 낳기 쉽다(꼬불치기 전략).

n) 본인의 우월감을 과시하는 개인적인 장식물이나 상징을 통하여 거리감을 둔다: 복장이나 헤어 스타일 등등. 밤낮으로 줄곧 모자를 쓰고 있거나 서로 짝이 다른 양말을 신거나 혹은 훈련용 장갑을 끼고 있는 등. 그것을 받아들이고 관대하게 보아넘기지 않는 사람과는 의사소통이 이루어지지 않는다.

o) 자기 스타일 만들기

변덕쟁이, 유별난 사람, '까다로운 예술가'――일련의 독특한 개별적 행동 방식은 거리감을 두게 된다. 그러한 것들은 정신적인 작업을 하는 모든 사람들에게서 관찰될 수 있다. 그것은 의미 있고 기능적인 행동이라기보다는 대부분 기이한 성격의 특성으로 간주된다. 물론 그것들이 언제나 본질적인 우월성을 획득하지는 못하지만, 그래도 당신이 (혹은 예술가가) 예상하는 것보다 훨씬 더 큰 의미를 갖는다.

3 전통

어느 예술가든 전통을 지나칠 수는 없다. 그렇다면 그에게 전통은 무엇인가? 예술가는 스스로 천재이자 독창적 존재로 남기 위해 전통을 부정하기도 하고, 자신의 '직접적인' 직관보다는 오히려 과거의 예술 작품들 속에서 숭고한 자연과 더 자주 마주친다는 사실을 유감스러워하기도 한다. **장 파울**이 말하는 '아름다운 객관성'은 시문학을 위한 자연적 질료이다. 그러나 그는 문학의 대상이 과거와는 달리 수집되고 있음을 지적한다. 작품의 생명이 긴 것인가, 아니면 작가의 생명이 더 긴 것인가에 관한 물음과 관련해서 전통적 예술가가 영감으로 작품을 만들어 내었던 반면, 현대의 지적 예술가들은 영감을 대상화하며 자기 자신이 비평가이자 미학자인 동시에 해석자가 된다고 **시오랑**은 설명한다. **아도르노**에 따르면 전통은 본질적으로 봉건적이며 시민 사회와는 부합되지 않는다. 현대의 예술은 전통의 상실에 대한 반응이다. **페트라르카**에게 과거의 예술 작품은 잊혀진, 그리고 이해할 수 없는 수수께끼이거나 버려진 폐허 혹은 소모되지 않는 활력의 원천을 의미한다. 박물관에는 과거의 유산이 지적 범주에 따라 수집되고 보관된다. 그러나 박물관이라는 장소가 모든 전통을 다 수용할 수 있는 것은 아니다. **말로**에 의하면 박물관이란 새로운 세계를 창조하며, 그로 인해 인간에 대해 가장 잘 파악할 수 있게 하는 장소 중의 하나이다. 결국 모든 예술 작품들은 현재 거

의 무한하게 복제될 수 있고 예술 작품의 고유성은 끝난 것처럼 보이며, 박물관은 개개인의 거실로 옮겨진 듯하다. **굿맨**에 따르면 오늘날 원본과 위조품 사이의 미학적 차이의 구분은 관찰하는 주체가 처한 시간에 따라 다르다는 것이다.

13. 장 파울: 아름다운 객관성

그리스인들은 자신들이 노래한 신들과 영웅들을 믿었다. 신과 영웅들을 자신들이 원하는 대로 서사적으로 그리고 극적으로 엮어낸 만큼이나 신과 영웅들의 실제성(진실성)에 대한 그리스인들의 믿음은 아주 자연스럽게 지속되었다. 그것은 바로 최근 시인들이 카이사르와 카토 그리고 발렌슈타인[37] 등과 같은 인물들을 현실을 위해 문학에서가 아니라, 문학을 위해 현실에서 끌어내어 보여 주는 것과 같다. 그러나 그 믿음은 한몫을 한다. 즉 이러한 믿음은 능력을 줌과 동시에 자아의 희생을 동반한다. 그리스 신화뿐만 아니라 인도와 북구 그리고 기독교적인 모든 신들의 교훈, 즉 마리아와 모든 성인들에 대한 교훈은 최근 문학에 별다른 영향을 끼치지 못한다. 이런 이유로 우리는 신화나 교훈에 대해 믿지 못하는 일이 생긴다는 것을 알고 있다. 하지만 오늘날 각자의 가슴속에 있는 모든 종교의 신화들에 근간이 되는 진정으로 신적인 것에 대한 총괄적이고 철학적인 묘사를 통해서, 즉 철학적이고 막연한 열광을 통해서 우리는 개인적이고도

37) 윌리엄 셰익스피어의 《율리우스 시저의 비극 *The Tragedy of Julius Caesar*》 (1599), 요한 크리스토프 고트셰트의 《죽어가는 카토 *Sterbender Cato*》(1731) 그리고 프리드리히 실러의 《발렌슈타인 *Wallenstein*》 3부작(1798/99)을 암시함.

특정한 문학적 열광을 보상하려는 시도를 하고 또 그래야 한다. 그러는 동안 유일신이 없어지고 모든 민족들, 신들, 성인들, 영웅들에 대한 믿음을 축적하는 새로운 시인들의 시대가 지속된다. 유일신은 일곱 개의 위성과 빛을 내기 위한 두 개의 고리를 가지고 있지만 그 행성이 따뜻한 태양으로부터 너무 멀리 떨어져 있기 때문에 희미하고 차가운 납빛을 던지는 커다란 토성과 매우 닮았다. 그래서 나는 차라리 아무런 위성이나 표면의 얼룩도 가지지 않은, 그리고 가까운 태양 속으로 늘 모습을 감추는 그 작고 뜨겁고 밝은 수성이고 싶다.

그래서 여러 뮤즈들과 다른 자리에서 생겨난 객관성을 향해 소리 높여 떠들어대는 것은 별다른 소용이 없고 도움이 되지 않는다. 왜냐하면 대상들은 절대적으로 객관성에 속하기 때문이다. 그러나 최근에는 이 대상들이 존재하지도 않으며 가치가 떨어지기도 하고 엄격한 이상주의에 의해 자아 속에서 녹아 없어지기도 한다. 맙소사, 진정한 비탄에 젖은 자연스런 믿음이 자신의 대상들, 즉 생의 오누이를 붙잡는다는 것은 은근한 불신과는 얼마나 많이 다른가! 이 불신이란 비자아[38]를 불완전한 대상으로 비방하고 그것을 문학에 끌어들이기 위해 단지 일시적이고 짧은 맹신을 힘들게 처방할 뿐이다. 버클리[39]의 전기가 말해 주듯이 그가 소설들을 통해 이상주의에 도달했다는 것이 사실이라면, 이상주의는 낭만주의 시문학을 고려할 때

38) 비자아(Nicht-Ich): 《전체 학문의 기초 *Grudlage der gesamten Wissenschaf-tslehre*》(1794/95)에 도입된 요한 고틀리프 피히테(Johann Gottlieb Fichte)의 카테고리에 대한 암시.

39) George Berkeley(1685-1753): 아일랜드의 주교이자 철학자; "존재는 지각되는 것이다(esse est perci-pi)" 후에 플라톤주의에 접근. 《인간 지식의 원리에 관하여 *Treatise concerning the principles of human know-ledge*》(1710), 《알키프론; 세심한 철학자 *Alciphron; or, the Minute Philosopher*》(1732).

구체적 시문학에 실패한 것만큼이나, 그리고 예전에 소설이 이상주의에게 증명해 주었던 것만큼이나 많은 성과를 거두었다.

저 그리스인(호메로스를 말함)은 스스로 삶을 보았고 체험했다. 그는 전쟁과 여러 국가들, 그리고 계절의 변화를 수없이 눈으로 보았다. 그것들을 읽은 것이 아니다. 그로 인해 현실에 대한 그의 날카로운 인식이 생겨나고, 그래서 사람들은 **오디세이**에서 하나의 지형도와 해안 지도를 그려낼 수 있다. 그에 반해 최근 작가들은 별 내용 없이 담겨져 있는 확대된 대상들과 함께 문학을 책방에서 얻는다. 그리고 그들은 문학을 즐기기 위해 이러한 대상들을 사용한다. 마찬가지로 조립된 현미경과 함께 몇몇 대상들, 즉 벼룩, 모기 다리, 그리고 그런 비슷한 것들이 렌즈의 **확대**를 시험하기 위해 팔린다. 따라서 새로운 시대의 시인은 산책중에 자신의 객관적 시문학을 실험할 **대물 렌즈**를 위하여 자연적 질료를 수집한다.

14. 에밀 M. 시오랑: 소설의 저편

현대의 뛰어난 점은 **지성적인** 예술가가 등장한다는 것이다. 이전의 예술가들이 추상적인 개념이나 섬세함에 있어 능력이 부족했던 것처럼 보이지 않으면서도 자신의 작품 속에서 자신의 위치를 확고히 했다. 작품에 대해 너무 많이 생각한다거나 교본 내지 방법론적 사고로 작품의 안전을 도모하지 않으면서 작품을 만들어 냈었다. 그 당시 예술은 아직 젊어 그들을 **견뎌낼** 수 있었던 것이다. 그러나 오늘날 예술의 경우는 다르다. 예술가는 다소 제한된 지적 수단을 동원하는 미학가들이다. 즉 예술가는 자신의 영감 밖에 서서 그 영감을

손질하고 그것을 익히며 생각한다. 그는 작가로서 자신의 작품에 주석을 달고 설명하지만 우리를 설득시키지는 못한다. 만약 작가에게 생각해 낼 것이 없고 새롭게 바꿀 것이 소진되고 나면 자신이 더 이상 소유하고 있지도 않은 본능을 모방한다. 즉 시문학의 이념이 자기 작품의 소재가 되어 버리고, 또 그것이 자기 영감의 원천이 된다. 그는 **자신의** 시를 노래로 찬양함으로써 시문학의 규칙을 무례하게 위반하며 일종의 문학적 몰상식을 초래한다. 다시 말해 사람들은 시적인 감흥으로 시를 짓지 않는다. 예술가로서의 자질을 의심받는 예술가만이 예술에서 출발한다. 진정한 예술가는 자신의 소재를 다른 곳에서 가져온다. 즉 자기 자신으로부터 말이다. 오늘날의 '창조자'나 그의 여러 번민, 비생산성에 비해 과거의 예술가들은 너무나 건강한 탓인지 이런 것들은 의식조차 못한 것 같다. 그들의 작품은 오늘날의 예술가처럼 철학 때문에 칭얼대지 않았다. 실제로 어떤 화가나 소설가, 음악가에게 물어본다면 예술가의 문제가 그를 괴롭혀 그의 본질적 특징인 불안이 그에게 주입되는 것을 보게 될 것이다. 그는 자신의 작업이나 임무 수행의 문턱에서 멈춰 있으라는 판결을 받은 듯 어둠 속을 더듬을지도 모른다. 지성의 이런 과도한 상승은 본능의 위축과 일치한다. 오늘날 어느 누구도 그 지성에서 빠져나가지 못한다. 꼼꼼하게 생각하지 않은 것, 기념비적인 것, 웅대한 것은 더 이상 가능하지 않다. 이에 반해 카테고리에 입각한 서열 위에 흥미 있는 현상이 일고 있다. 개인은 예술을 만들지만 예술은 더 이상 개인을 만들지 않는다. 작품이 이야기하는 것이 아니라 작품보다 먼저 나오거나 나중에 나오는 서평이 이야기한다. 예술가 제공할 수 있는 최고의 것은 자신이 완성시킬 수 있었던 것에 대한 자신의 생각이다. 그는 자기 자신의 비평가가 되었고, 그것은 마치 일반인들이

자신들의 심리 전문의(專門醫)가 된 것이나 마찬가지이다. 이전의 그 어떤 시대도 그러한 자의식을 알지 못했다. 이런 관점에서 보면 르네상스는 야만적이고, 중세는 선사 시대이며, 19세기는 유치한 인상을 준다. 우리는 우리 자신에 관해 거의 모든 것을 알고 있다. 그러나 **우리는 아무것도 아니다.** 우리에게 결여된 소박함, 신선함, 희망, 순수한 바보스러움 대신에 우리의 '심리적 감각'이 등장해서 커다란 성공을 거두었고, 우리는 스스로를 지켜보는 관객으로 바뀌었다. 우리의 위대한 성공이라고? 우리의 형이상학적 무능력이라는 측면에서는 분명히 맞는 말이다. 왜냐하면 '심리적 감각'은 아직 우리의 '심오함'을 밝혀낼 수 있는 유일한 방식이기 때문이다. 그럼에도 불구하고 만약 심리학을 넘어선다면 우리의 모든 '내적인 삶'은 감정의 기상도로서의 면모를 얻을 것이다. 그 감정의 변화는 전혀 의미가 없다. 유령이 타고 있는 회전목마, 현상 세계의 서커스—무엇 때문에 그것에 관심을 가질 것인가?

15. 테오도르 W. 아도르노: 전통에 대하여

전통은 라틴어로 트라데레(tradere), 즉 '건네주다'란 말에서 유래되었다. 한 구성원에서 다른 한 구성원에게로 물려주는 것, 다시 말해 세대간의 연결고리를 의미한다. 이는 또한 수공업적인 전수를 의미하기도 한다. '건네준다'는 말의 비유 속에서 아주 생생한 가까움, 혹은 직접성이 나타나 있는데, 한 손이 다른 한 손으로부터 받는 것을 의미하는 것이다. 이같은 직접성은 다소간 가족적인 형태의 자연발생적인 관계에서 나오는 것이기도 하다. 좀바르트[40]가 봉건 경제

를 '전통주의적'이라고 불렀듯이 전통이라는 카테고리는 본질적으로 봉건적이다. 합리성이 전통 속에서 형성된다고 할지라도, 전통 자체가 합리적인 것은 아니다. 전통의 전달 매체는 의식이 아니라 사회적 형태가 지니는 구속성이다. 이것은 이미 주어져 있는 것으로서 깊이 생각하지 않고도 받아들일 수밖에 없는 것이며, 과거가 현재의 시간 속에 존재하는 것이다. 그것은 의식되지 않은 채 정신적인 영역으로 넘어왔다. 엄격한 의미에서 볼 때 전통은 시민 사회와 양립할 수 없다. 시민 사회에서 능력의 원칙으로 간주되는 등가물 교환 원칙이 가족의 원칙을 철폐하지는 않았지만 교환 원칙이 가족의 원칙 위에 군림하게 되었다. 짧은 간격을 두고 반복되는 물가 상승은 상속의 이념이 얼마나 시대착오적인지를 확연히 보여 주고, 또 정신적인 것도 위기에 그다지 강하지 못함을 보여 주었다. '손에서 손으로'라는 말에 나타나는 직접성이란 단지 사물의 상품적 성격이 지배하고 교환이 일반화된 사회적 메커니즘 속에서 뒤처져 있는 전통에 대한 언어적 표현일 뿐이다. 기술을 창출해 내고 전달해 준 인간의 손은 이미 오래전에 기술에 의해 잊혀져 버렸다. 기술적인 생산 방식에 직면해 수공업은 더 이상 실질적이지 못하다. 이는 전통이나 미학적인 이론을 마련해 주던 수공업적인 이론이 더 이상 적용되지 않는 것과 마찬가지이다. 미국과 같이 극단적인 시민 사회에서는 전반적으로 전통이란 의심스럽거나 잘못 매겨진 희소 가치를 가진 수입품이란 결론이 내려진다. 전통적인 동기들의 부재, 그리고 그것과 연계된 경험의 부재는 미국 사회에서 시간적인 지속성에 대한 의식을 갖기 어

40) Werner Sombart(1863-1941): 독일 사회학자. 주요 작품 《근대 자본주의》 (1902).

렵게 한다. 시장에서 사회적으로 유용하다고 입증되더라도 오늘, 그리고 여기서가 아니라면 더 이상 유효하지 않고 잊혀져 버린다. 어떤 사람이 죽는다면 그는 한번도 존재하지 않은 것과 다름없이 모든 기능적인 것들과 마찬가지로 완벽하게 대체될 수 있다. 기능이 없는 것이라면 몰라도 말이다. 그래서 사람들은 미라를 만들어 보존하는 고풍의 예식에 절망적으로 매달린다. 이러한 것을 통해 상실된 시간 의식을 마술적으로 되찾으려 한다. 그러나 시간 의식의 상실은 사회적인 상황 자체에서 생겨난 것이다. 미국이 유럽에서 전통을 배울 수도 있겠지만, 모든 점에서 유럽은 미국을 이끌지 못하고 오히려 미국을 따라간다. 여기에는 결코 모방이 필요치 않다. 독일에서 다양하게 감지된 모든 역사 의식의 위기는 그렇게 오래되지 않은 과거에 대해서도 전혀 모를 지경에까지 이르게 된 것에서 나타나며, 이는 중심적 사태의 징후일 뿐이다. 사람들에게 시간의 연관 관계는 분명 와해되었다. 시간이 철학자들에게서 그렇게 사랑을 받았다는 사실은 시간이 살아 있는 사람들의 정신에서 사라지고 있다는 것을 입증한다. 이탈리아의 철학자 엔리코 카스텔리[41]는 한 책에서 이 문제를 다룬 바 있다. 현대 예술은 모두 다 전통 상실에 대해 나름대로 반응한다. 예술은 대상, 즉 사물에 대한 관계에서 전통이 보장하는 자명함을 상실했고 방법 절차의 자명함도 상실했기 때문에 이것들을 자체적으로 숙고해야 한다. 전통적인 관점들은 허약해졌고, 그 허구성이 느껴지게 되어 영향력 있는 예술가들은 마치 망치로 석고를 깨어 버리듯이 그러한 것을 부수어 버린다. 실용성의 취지를 담고 있는 모

41) Enrico Castelli(1900-1977): 이탈리아의 철학자. 주요 저서: 《일상의 진단 *L'indagine quotidiana*》(1956)과 《역사신학의 전제 조건들 *I presupposti di una teologia della storia*》(1952).

든 것은 전통에 대해 적대적인 동인(動因)을 가진다. 전통의 상실을 탄식하거나, 아니면 전통을 치유 능력이 있는 것으로 권하는 것은 아무 소용이 없으며 전통 자체의 본질에도 모순된다. 남들이 말하는 바 대로 혹은 실제로 형태가 일그러진 세계에서 전통을 가지는 것이 얼마나 좋을까 하는 생각은, 다시 말해 도구적 이성은 도구적 이성[42]에 의해 폐기된 것을 다시 처방할 수 없는 것이다.

16. 프란체스코 페트라르카: 폐허가 된 도시의 성벽 사이로

우리는 너무 넓어서 공허해 보이지만 아주 많은 사람들이 살고 있는 거대한 도시를 함께 거닐고 있다. 우리는 도심뿐 아니라 이 도시의 변두리도 배회한다. 발걸음을 옮겨 놓을 때마다 우리에게 새로운 생각과 화두가 떠오르곤 한다. 여기에 유안더[43]의 궁전이 있었고, 이곳에 카르멘타[44]의 건물이 있었고, 여기에 카쿠스[45]의 동굴이 있었고, 여기에 젖을 주는 늑대[46]와 쪼개진——보다 정확히 말하면 로물루스 적이라고 말해야 할 것이다——무화과나무가 있었다. 여기에서 레무스가 죽었고, 여기에서 결투가 벌어졌고, 여기에서 사비니 여인들이 납치되었고,[47] 여기에 염소들의 작은 못이 있었으며, 여기에서 로물

42) 수단보다는 실현될 수 있는 목적을 중요하게 여기는 이성의 형태. 합목적성.
43) 메르쿠어와 요정 카르멘타의 아들. 티버 강 유역에 '팔란티움'이란 도시를 세웠으며, 훗날 이곳에 로마가 건립되었다.
44) 강의 신 라돈의 딸.
45) 아벤타 동굴에서 살았던 불칸의 아들.
46) 로마를 건국한 로물루스와 레무스에게 젖을 먹인 늑대.

루스가 사라졌다.[48] 여기에서 누마 폼필리우스와 에게리아가 담합[49]을 하였고, 여기에서 세 쌍둥이가 싸움을 벌였다. (…) 여기에서 페르시아 군대가 퇴각하였으며, 여기에서 한니발이 패했고, 여기에서 유구르타[50]가 도주하였다고 사람들은 말한다. 여기에서 카이사르가 승리하였고 멸망하였다. 아우구스투스 황제는 여기에 있는 이 궁전에서 여러 나라에서 온 왕들이 조공을 바치는 것을 지켜보았다. 여기에 폼페이우스식 아치가 있었고, 여기에 커다란 홀이 있었다. 그리고 여기에 마리우스[51]가 킴브리족을 물리친 승전기념비가 있었다. 여기에 트라야누스 황제[52]의 기둥이, 그리고 도시에 묻힌 유일한 황제인 그의 묘가 있었다고 유세비우스[53]는 기록하고 있다. 여기에는 황제의 다리가 있었는데 상트 페터스라고 불렸다. 또 여기에 하드리아누스 황제[54]의 건축물이 있었으며 그것은 천사의 성이라고 불렸다. (…) 여기에서 예수 그리스도는 도주하는 제자를 만났다. 여기에서 베드로는 십자가에 못 박혀 죽었으며, 여기에서 바울은 참수형을 당했으며, 여기에서 라우렌티우스[55]가 불에 그을려 죽었으며, 여기에서 스테파누스[56]도 처형당했으며, 여기에서 요한은 끓는 기름을 두려

47) 로물루스와 그의 부하들이 경마 축제중 납치한 사비니족의 여인들.

48) 군대 사열 도중 소나기가 로물루스를 사라지게 한다. 주피터가 그를 하늘로 납치하여 신으로 승격하였다고 전한다.

49) 전설 속의 왕 누마와 요정 에게리아가 동굴에서 만나 두 사람의 미래를 의논한다.

50) 누미디아 왕, 로마와의 전쟁(B.C. 112-104)에서 생포되어 처형되었다.

51) 로마의 장군, 킴브리족과의 전쟁(기원전 101)에서 승리함.

52) 로마의 황제(98-117).

53) 로마의 신학자, 교회사가(339 사망).

54) 로마의 황제(117-138).

55) 로마의 순교자.

56) 최초의 순교자.

위하지 않았으며, 여기에서 아그네스[57]는 죽은 뒤 다시 살아나 그를 애도하는 사람들에게 울지 말라고 하였으며, 여기에서 실베스테르 교황[58]은 몸을 숨겼고, 여기에서 콘스탄티누스는 나병이 나았으며, 여기에서 칼릭스 교황[59]은 악명 높은 죽음의 여신을 저주하였다.

그러나 무엇 때문에 나는 계속 이야기를 하는 것일까? 내가 이 작은 종이 위에 로마에 관한 것을 모두 자세히 묘사할 수 있을까? 내가 설사 그렇게 할 수 있다 하더라도 그것은 무의미한 짓일 것이다. 너는 로마에 대해 다 알고 있다. 그것은 네가 로마의 시민이기 때문이 아니라 이미 어릴 적부터 그런 것에 관해서 특별히 관심을 가졌기 때문일 것이다. 오늘날 로마에 관해 로마 시민보다 더 적게 아는 사람이 있을까? 굳이 이야기하고 싶지는 않지만 로마 사람만큼 로마를 모르는 사람은 없을 것이다. 이러한 사실에 비추어 무지함보다 더 나쁜 것은 없지만 무지함만이 나를 슬프게 하는 것은 아니다. 그것보다는 오히려 장점을 모두 사장시키는 것이 나를 더 슬프게 한다. 로마가 자기 자신을 다시 알게 된다면 또다시 부흥하게 될 것이라고 믿지 않는 사람은 아무도 없다. 그것에 대해서는 다른 기회에 애통해하기로 하자.

도시 전체를 배회하다 피곤해지면 우리는 종종 디오클레티아누스 황제[60]의 온천에서 쉬곤 하였다. 우리는 가끔 한때 화려했던 이 건물의 옥상으로 올라갔다. 여기만큼 신선한 공기와 확 트인 전망, 그리고 고요함과 고적함이 있는 곳은 없다. 여기에서 우리는 사업에 대해

57) 로마의 순교자.
58) 로마의 교황(314-335).
59) 로마의 교황(217-222).
60) 로마의 황제(284-305).

서나 집안의 걱정거리, 그리고 우리가 이미 충분히 통탄했던 정치에 대해서는 일체 이야기를 나누지 않았다. 폐허가 된 이 도시의 담장 사이를 거닐다가 이곳에 앉게 되면, 우리의 눈앞에 폐허와 잔해가 펼쳐졌다. 여기서 우리는 주로 역사에 대해 이야기를 나누었고, 우리 앞에 역사가 둘로 나누어진 듯한 느낌이 들었다. 왜냐하면 새로운 역사에 대해서는 네가, 그리고 옛날 역사에 대해서는 아마 내가 더 정통하기 때문이었을 것이다. 옛날 역사는 그리스도의 이름을 찬양하기 이전에, 그리고 로마 황제가 그를 경배하기 전에 있었던 모든 것을 뜻한다. 새로운 역사란 그 후부터 지금까지의 기간을 뜻한다.

우리는 도덕을 가르치고 윤리학이라고 불리는 철학의 한 부분에 대해서도 많이 이야기를 나누었다. 종종 예술과 예술가 그리고 예술의 원칙에 대해서도 대화를 나누었다. 언젠가 우리가 우연히 이 주제를 다루게 되었을 때 너는 자유로운 예술과 수공의 기원에 대해 물어본 적이 있다. 나는 가끔 그것에 대한 나의 의견을 너에게 들려주었고, 너의 궁금함을 해소해 주었다. 쓸데없는 근심으로부터 벗어나 한낮에 이곳에 앉아 있으면 이야기는 당연히 길어지기 마련이었다. 네가 관심을 갖는 것을 보면 이런 이야기가 네 마음에 들었던 것이 분명하다. 하지만 내가 이야기 한 것에는 새로운 것이나 독특한 것 그리고 낯선 것이라고는 하나도 없다고 강조하고 싶다. 왜냐하면 어디서 왔건간에 우리가 알고 있는 모든 것은 망각하지 않는 한 우리에게 속한 것이기 때문이다.

17. 앙드레 말로: 박물관

1백 년보다 더 이전부터 예술에 대한 우리의 관계는 점차 지적인 것으로 변해 왔다. 박물관은 그 속에 모아 놓은 세계의 모든 표현 가능성들이 서로 맞겨루도록 강요한다. 다양한 표현 가능성이 박물관에 전시되면 여기에서 이들의 공통점을 살펴봐야 한다. 서로 다른 유파들이 나타난 순서와 그들 사이의 명백한 대립으로 인해 박물관은 단순한 '눈의 즐거움'을 넘어서 영웅적인 모험에 대한 내면의 의무감을 일깨운다. 즉 창조물과 마주서서 다시 한번 세계를 만들어 내는 모험을 감행하도록 하는 것이다. 이와 함께 박물관은 인간에 관한 최고의 관념을 만들어 내는 장소 중의 하나가 된다. 박물관은 작품들이 원래 생겨난 곳으로부터 분리하고 옛 테두리를 벗겨내기는 했지만, 그로 인해 작품들이 역사적인 맥락으로부터 떨어져 나온 것은 아니다. 우리의 지식은 우리가 알고 있는 박물관보다 광범위하다. **루브르 박물관**[61]을 관람하는 사람은 그곳에 있는 **고야**[62]가 위대한 영국인들이나 **미켈란젤로와 피에로 델라 프란체스카**[63]가 그렇듯이 그 완전한 의미 속에 파악될 수 없다는 것을 안다. 예술로 세계를 정복하는 발전이 계속되는 시대에 예술 작품을 아직 그것 자체로서 평가하는 한 장소, 그리고 그 많은 걸작들을 모아 놓았지만 아직도 수많은 걸작들이 빠져 있는 곳, 즉 박물관은 **모든** 작품을 정신적인 눈으로 관찰할 것을 요구한다. 어떻게 이 미완의 가능성이 가능한 전체에 대한 생각을 일깨우

61) 파리국립박물관.
62) Francisco Goya(1746-1828): 스페인의 화가, 그래픽 화가.
63) Piero della Francesca(1410/20-92): 이탈리아 화가.

지 않을 것인가? 박물관에 결핍될 수밖에 없는 것은 무엇인가? 전체에 부속되는 모든 것, 즉 유리창, 프레스코 등 운송될 수 없거나 일련의 벽화처럼 펼쳐 놓기가 어려운 것, 그러나 무엇보다 박물관이 취득할 수 없는 것은 빠져 있을 수밖에 없다. 모든 것을 얻기 위해 아무리 특별한 노력을 기울이고 집요하게 추구한다 해도 박물관은 항상 운 좋은 우연이 쌓여서 이루어진 결과일 뿐이다. **나폴레옹**[64]이 아무리 많은 승리를 거두었어도 **시스티나**[65]를 루브르에 병합할 수 없었고, 어떤 예술후원자라 할지라도 **사르트르**[66] 왕궁의 정문이나 **아레초**[67]의 **프레스코**를 **메트로폴리탄 박물관**[68]으로 옮길 수 없을 것이다. 옮겨질 수 있는 것은 18세기부터 20세기에 이르기까지 이동되었다. 그런데 이 시기 동안 **조토**[69]의 프레스코보다는 **렘브란트**[70]의 그림들이 더 많이 팔려서 이동되었다. 그렇게 하여 운반될 수 있는 그림이 회화의 유일하고 아직 생동적인 형태였던 시대에 생겨난 박물관은 화랑이 되었던 것이지만, 모든 색상이 모일 수 있는 박물관이 된 것은 아니었다.

18. 넬슨 굿맨: 완전한 위조

수집가, 큐레이터, 예술사가들이 예술 작품을 위조하거나 변조할

64) Napoléon Bonaparte(1769~1821): 프랑스 황제(1804~14/15).
65) 로마 베드로 대성당, 중요한 예술품들이 수집되어 있다.
66) 파리 근처의 도시, 유리창으로 유명한 대사원.
67) 이탈리아 도시, 피렌체와 페루자 사이에 있다.
68) 뉴욕의 박물관, 세계 중요한 박물관 중의 하나.
69) Giotto di Bondone(1266~1337): 이탈리아 화가.
70) Rembrandt Harmensz van Rijn(1606~69): 네덜란드 화가.

경우 매우 번거로운 실제적인 문제들이 발생한다. 작품의 진품 여부를 가리기 위해 엄청나게 소모되는 시간과 에너지는 이들의 참을성을 시험한다. 그러나 이와 더불어 제기되는 이론적 문제는 한층 더 심각하다. 집요한 질문, 즉 깜박 속아 넘어갈 만큼 유사한 위조 작품과 원작 사이에 일말의 미학상의 차이가 있는가 하는 문제는 수집가, 미술관 큐레이터 및 예술사가들이 설정하는 근본적 가정을 의심하게 만든다. 이들은 이 전제 조건으로부터 독립되어 있는데 말이다. 이 질문에 대해 해답을 줄 수 없는 예술철학자는 반 메헤렌[71]의 작품을 베르메르[72]의 작품으로 착각한 어느 화랑의 큐레이터나 매한가지로 수준이 형편없다.

이 문제는 주어진 원작과 모작(模作)의 경우, 또는 복사품과 작가 자신의 재생산품의 경우를 예로 들어 가장 잘 설명할 수 있다. 우리 앞에다 왼쪽에는 렘브란트의 **루크레티아**[73] 원작을, 오른쪽에는 이 작품의 뛰어난 모작을 놓았다고 하자. 우리는 철저히 입증된 생성사를 통해서 이 작품이 원작이라는 사실을 알고 있다. 또한 우리는 엑스레이 사진이나 현미경 검사 또는 화학 분석을 통해서 오른쪽 그림이 최근에 만들어진 모작이라는 것을 알고 있다. 그러나 두 그림 사이에 차이점이 많다 하더라도――예를 들어 저작권, 연대, 물리적·화학적 특징, 매매가 등에서――우리는 두 작품 사이에 차이점을 전혀 찾을 수 없다. 우리가 자고 있는 동안 그림들의 자리를 바꾸어 놓아도 육안으로는 어느것이 어느것인지 말할 수 없다. 이제 우

71) Henricus Anthonous van Meegeren(1889-1947): 네덜란드의 유명한 위조 화가. 18세기 걸작들을 주로 위조. 특히 베메어의 초기 작품 위조로 유명하다.

72) Jan Vermeer(1632-1675): 17세기 네덜란드의 화가.

73) 렘브란트에 관하여는 본서 텍스트 17을 참조. 《루크레티아》는 1664년에 그려졌다.

리에겐 두 그림 사이의 미학적 차이가 있는지 하는 문제가 떠오른다. 질문이 제기될 때의 그 어조는 대답이 어쨌든 분명한 **아니오**일 수밖에 없음을 암시하며, 여기 존재하는 유일한 차이점들이 미학적으로는 별로 중요하지 않음을 말해 준다.

우리는 '단순한 바라보기'를 통하여 그림에서 볼 수 있는 것과 볼 수 없는 것의 구분이 명확할 수 있는가 하는 질문부터 해야 한다. 그림을 현미경이나 형광 현미경 아래 두고 관찰할 때도 우리는 그림을 보지만, 그때는 아마도 '단순한 바라보기'라고 할 수 없을 것이다. 그러면 아무런 도구도 사용하지 않고 볼 때에만 단순한 바라보기인가? 이렇게 말하면 그림을 하마와 구분하기 위해 안경을 써야 하는 사람에 비한다면 불공평한 것 같다. 그러나 안경이 허용된다면, 그것의 도수는 어느 정도까지 허용되는 것인가? 확대경과 현미경을 제외한다면 우리의 기준이 일관성을 유지하는 것인가? 나아가 전등은 허용하면서 자외선은 금지할 수 있는가? 전등빛도 중간 밝기여야 하며, 보통의 각도에서 비추어야 하는가? 강한 탐색등은 허용되는가? 이 모든 경우들을 커버하려면, '단순한 바라보기'라는 것은 도구의 도움을 받지 않고 그림을 관찰하는 것이며, 이때 도구란 일반적인 대상들을 보는 데 보통은 쓰이지 않는 것을 말한다고 하면 될 것이다. 그러나 이러한 규정은 우리를 매우 곤란하게 만드는데, 예를 들어 우리가 성능 좋은 안경의 도움 없이 조잡한 복사본과 전혀 구분할 수 없는 어떤 세밀화나 아시리아의 원통 도장에 몰두할 경우이다. 더 나아가 우리가 말한 두 편의 그림과 관련된 경우, 오직 확대경 아래에서만 인식될 수 있는 스케치나 붓의 터치가 보여 주는 미세한 차이는 분명하게 두 그림 사이의 미학적 차이가 될 수 있다. 그 대신에 강력한 현미경이 사용된다면 이것은 더 이상 해당 사항이 되

지 않는다. 그러면 어느 정도의 확대가 허락되는가? 따라서 누가 단지 그림을 바라본다고 말할 경우 그것이 의미하는 것은 결코 손쉽게 세분될 수는 없는 것이다. 그러나 논증을 위해서 이 모든 어려움이 제거되고 단순한 바라보기라는 것에 대한 정의가 분명하게 해명되었다고 한번 가정해 보자. 그러면 이러한 정의를 성취하는 사람은 도대체 누구인지 물어보아야만 한다. 만일 단 한 사람이, 예를 들어 사팔눈의 레슬링 선수가 차이점을 볼 수 없다고 하여 질문을 던진 사람이 두 그림 사이에 어떤 미학적 차이도 성립되지 않는다고 주장하려는 것은 아닐 것이라고 나는 가정해 본다. 더 중요한 질문은 아무도, 설령 아주 경험이 많은 전문가라 할지라도 단지 바라보는 것만으로 그림을 구분할 수 없다면, 대체 어떤 미학적 차이가 있을 수 있는가 하는 것이다. **그러나 고려해야 할 점이 있다. 어느 누구도 그림을 단순히 바라보기만 함으로써 자신 있게 확인할 수 없는 사실이 있는데, 그것은 아무도 바라보기만 함으로써 그림들을 구분할 수는 없었으며, 앞으로도 그럴 수 없다는 것이다.** 다른 말로 하자면, 현재 진행되고 있는 형태의 이 질문이 허용하는 것은 어느 누구도 단지 그림을 바라보는 것만을 근거로 하여 그것들 사이에 어떤 미학적 차이가 존재하지 않는다고 주장할 수는 없다는 것이다. 그러나 이것은 분명하게 질문의 동기와 모순되는 것이다. 왜냐하면 단지 바라보는 것이 두 그림이 미학적으로 동일하다는 것을 결코 보증할 수 없다면 어떻게든 주어진 관조의 사정거리 밖에 미학적 차이를 성립시키는 무엇인가가 존재하고 있다고 고백하게 되기 때문이다. 그리고 이러한 경우에 사람들이 증서나 학문적 실험의 결과를 신뢰할 수 없는 것으로 여길 만한 근거들은 매우 불확실하게 된다.

　이 질문보다도 실제의 문제는 좀더 분명하게 요약될 수 있을 것인

데, **내가** (혹은 x가) 두 그림을 단지 바라보는 것만으로는 서로 구분해 낼 수 없다면 **나에게는** (혹은 x에게) 두 그림 사이에 어떠한 미학적 차이도 성립되지 않는가 하는 것이다. 하지만 이것도 역시 완전히 타당한 것은 아니다. 왜냐하면 내가 두 그림 사이의 어떠한 차이도 볼 수 없는 처지에 결코 놓이지 않게 된다는 것을 내가 그림을 단지 바라보는 것만으로 결단코 확신할 수 없기 때문이다. 그리고 그림을 임의로 바라보는 것을 넘어서서 무엇인가가 **나에게** 두 그림 사이의 어떤 미학적 차이를 성립시키게 된다는 것을 인정한다는 것은 다시 저 말없는 확신이나 의심과 모순된다. 그러한 모순이 질문을 던지도록 동기 유발을 시키는 것이다.

이에 따라 결국 결정적인 질문은 다음과 같은 결론에 도달하게 된다: 만일 x가 t라고 하는 시간에 단지 바라보는 것만으로 그것들을 구별해 낼 수 없다면, x에게 어떤 적합한 시기를 t라고 할 그때에 두 그림 사이에 어떤 미학적 차이가 있게 되는가? 혹은 다른 말로, x가 t의 시간에 단지 그림을 바라보는 것만으로 발견하지 못한 무엇인가가 x에게 t의 시간에 두 그림 사이의 어떤 미학적 차이를 성립시킬 수 있는가 하는 것이다.

II

사물의 미학적 질서

1 자연

 예술 작업에 적합한 대상으로는 어떤 것이 있는가? 예술가들은 자연을 모범삼아 작품을 만드는가? 자연이 모범이 된다는 것은 무슨 뜻인가? 어쩌면 자연을 그대로 그려내려는 모든 행위는 자연과의 자연스러운 소통이 불가능해졌음을 전제로 하고 있는 것은 아닌가? 그렇기 때문에 **세네카**는 지혜나 예술이 '아르카디아'에서는 필요 없었던 아주 부자연스러운 재능이며 덕목이라고 주장하는 것일까?

 오직 살아 있는 것들의 질서만이 예술가의 통찰을 통해 그 모습을 드러내는가, 아니면 '생명 없는' 돌들도 그렇게 할 수 있는가? 관찰의 기준과 진실은 어디서 찾을 수 있는가? **괴테**는 여러 산꼭대기들이 보여 주는 고독 속에서 그것을 찾고 있는가?

 예술가들은 그러한 경험들을 어떻게 예술로 옮겨 놓는가? **세잔**에 따르면 자연 풍경은 화폭에서 비로소 자신의 숨겨진 참된 형상을 드러낸다고 말한다. 그렇다면 자연은 예술 안에서 비로소 그것의 '객관적 의식'에 도달하는가? 세잔은 예술가 안에 비춰진 자연을, 즉 반(半)인간적이고 반(半)신적인 삶에 투영시킨 인간화된 것을 객관화시키고 해석하여 화폭에 담는다고 주장한다. 이러한 객관화는 자유를, 다시 말해서 관심과 욕망 혹은 이론으로부터의 자유를 요구하지는 않는가?

 아름다움이 자연이나 대상에 있는 것인가, 아니면 오직 관찰하는

주체에 있는 것인가? 예술 작품의 무엇이 우리 마음에 드는가? 모방한 대상의 아름다움인가 아니면 훌륭한 모방 그 자체인가? **레싱**은 아름다움이란 '모방된 것'이 아니라 훌륭한 '모방' 그 자체라고 주장한다.

아름다움이 예술가의 천재성에서 비롯되었다면 아름다움은 예술가의 관심과 어떤 관계에 있는 것인가? **쇼펜하우어**는 예술을 자연의 대응물로 보고, 음악의 화성(和聲) 체계를 자연의 기본 상태(유기체와 비유기체)와 비교한다. 즉 예술이란 인간의 의지를 객관화시키는 것이 아니라, 예술가의 의지 자체를 직접 묘사하는 것이라고 주장한다. 그렇기 때문에 음악이 청자의 의지, 즉 감정과 고통, 그리고 격정을 직접적으로 유발시킨다는 것이다.

그렇다면 예술적인 표현과 자연적인 표현을 구분할 수 있는 기준은 어떻게 정할 것인가? **카프카**의 요제피네는 노래를 부르는 것일까 아니면 모든 쥐들처럼 휘파람을 부는 것일까? 예술을 규정하기 위해 우리에게 주어지는 유일한 기준은 예술의 신비한 효과일지도 모른다.

19. 루키우스 아나에우스 세네카: 자연의 장관

예전 사람들은 현명하지 않았으나 사실은 현명하게 행동했을지도 모른다. 그리고 사람들은 인류의 그 어떤 다른 상태도 더 우월하다고 인정하지 않을 것이다. 그렇다. 신이 세속적 존재를 만들어 그 민족에게 교양 있는 태도를 가르치도록 누군가에게 허락한다면, 그는 문헌에 따르면 '그 어떤 농부도 손을 땅에 대게 하지 않는' 삶의 방식만을 인정할 것이다. "땅을 소유하고 경계를 긋는 것은 부당했다. 모

두는 모두를 위해 얻었고 땅은 기꺼이, 그리고 자유롭게 모든 것을 생산해 냈다."(베르길리우스, 《농경시》 1, 125-128)[1]

그런 시대보다 더 복받은 시대는 없다! 사람들은 함께 자연을 즐겼다. 자연은 넉넉했고 어머니이자 수호자였다. 그것은 공동의 충만함을 걱정 없이 소유하기 위한 보증이었다. 가난한 자가 존재하지 않았을 이 부류들을 나는 가장 부유한 사람들이라고 부르지 말아야 한단 말인가?

그러나 이런 이상적 상태에 소유욕이 나타났다. 이런저런 것을 버리고 가지려는 노력 속에서 소유욕은 모든 것을 공동 소유로부터 멀어지게 했고, 그것을 무한한 소유로부터 좁은 경계 속으로 억지로 가두었다. 소유욕은 세상의 황폐함을 초래하게 되었고, 사람들은 많은 것을 얻으려는 욕망으로 인해 모든 것을 잃었다. 이제 소유욕이 손실을 메우도록 돈이나 불법으로 이웃을 몰아내고 그렇게 땅을 넓혀 가도록 시도하게 한다면, 소유욕이 땅을 전체 지방의 넓이로까지 확장시키고 인류의 편력의 시간이 지난 후 재산을 측정케 한다면——그 어떤 토지의 확장도 우리를 다시금 태초의 상태로 돌려놓지 못할 것이다. 우리가 최고로 가능성 있는 일을 했다면 우리는 많이 소유하게 될 것이다——우리는 모든 것을 소유했었다!

손대지 않은 상태에서 땅은 저절로 보다 생산적이었고, 과도하게

1) Vergilius(기원전 70-19): 로마의 서사시인. 《농경시 *Georgica*》: 베르길리우스의 서사시. 독일어로는 《전원 생활》(장르상으로는 전원문학), 기원전 37년 그리고 29년에 씌어짐. 텍스트에 인용된 부분은 슈뢰더(Rudolf Alexander Schröder)의 1927년 번역:
"예전에 황금 시대에 농부는 농토를 갈아엎지 않았고,
논밭에 경계를 가르는 것을 심지어 죄악시했다.
모든 것은 모두에게 공동으로 속했고, 어디에나 채소와 과일이 풍부한 토지를 누구에 의해서도 강요되지 않은 채 기쁘게 받아들였다."

경작되지 않는 한 민족들이 이용하도록 잘 베풀어 주었다. 자연의 결실들을 발견하는 것은 다른 사람들에게와 똑같은 즐거움을 준다. 누구도 남거나 모자라는 일이 있을 수 없었다. 사람들은 평화롭게 나누어 가졌다. 아직은 강자가 약자에게 힘을 행사하지 않았다. 아직은 누구도 소유욕 때문에 숨겨 놓은 저장물을 놓고 싸움을 걸지 않았고, 그로 인해 자신의 이웃에게서 필요한 것을 황급히 빼앗지 않았다. 오히려 사람들은 자신에게처럼 이웃을 배려했다.

아직은 무기들이 쉬고 있었다. 손은 인간의 피로 더럽혀지지 않은 채 단지 야생동물에만 적대적이었다. 빽빽한 숲에 의해 태양열로부터 보호받고 겨울의 추위나 비에 맞서 나뭇가지로 지은 초라한 피난처에 의해 안전하게 살았던 그 사람들은 탄식하지 않고 밤을 지냈었다──화려한 재물로 가득 찬 창고에 대한 걱정이 우리를 괴롭히고, 성가신 가시처럼 우리를 괴롭힌다.

단단한 땅이 인간에게 여전히 부드러운 잠을 선사하는 것과는 얼마나 다른가! 그들 위로는 솜씨 있게 널빤지를 댄 그 어떤 천장도 펼쳐져 있지 않았다. 그들은 벌판에서 잠을 잤다. 그들 위로는 미끄러지듯 흐르는 별들과 밤의 숭고한 장관이 펼쳐 있었다. 우주는 장대한 작업의 소리 없는 충만 속에서 움직이고 있었다.

낮이나 밤이나 그들은 장엄한 우주를 자유롭게 바라보는 것을 즐겼다. 그들은 원하는 대로 별자리를 천극(天極)에서 끌어내릴 수 있었고, 숨겨진 것에서 다른 것들이 솟아 나타나는 것을 볼 수 있었다. 드넓은 경이로움의 제국에 흠뻑 빠지는 것은 얼마나 즐거운 일인가! 너희들이 집 안에서 나는 조그만 소음 때문에 떨고 의식을 잃는 동안, 너희들이 걸어 놓은 그림들 사이에서 무언가 움직일 때 정신을 잃고 쓰러질 동안 말이다. 도시의 집들이 그 당시에는 아직 없었다.

탁 트인 들판을 가로질러 움직이는 대기의 자유로운 흩날림, 바위와 나무의 옅은 그림자, 관이나 억지로 만든 수로를 통해 자연을 거슬러 훼손되지 않고 신선하게 솟아나는 샘과 시내, 꾸밈없이 아름다운 초원과 그 한가운데 농부가 하얗게 칠한 시골집, 그것 때문에 그리고 그것을 위해 아무것도 두려워할 필요 없이 그 안에서 살 수 있는 자연을 따른 집. 그러나 오늘날 집을 소유한다는 것은 가장 심각한 걱정거리를 만들어 준다.

그러나 예전에 인간은 그렇게나 이상적으로 살았음에도 불구하고 악의 없이 말한다면 그들은 '현자'는 아니었다. '현자'란 가장 숭고한 일하고만 결부되는 이름이다. 물론 나는 인정한다. 즉 소위 신들의 후예라고 하는 고고하게 생각할 줄 아는 남자들이 있었다──여전히 고갈되지 않은 땅은 의심할 여지없이 최상의 것을 주었다. 그들은 모두 힘이 세고 일에 소질이 있었음에도 불구하고 정신적인 재능이 있지는 않았다. 다시 말해 자연은 미덕을 부여하지 않는다. 도덕적으로 훌륭하게 만드는 것은 인위적인 힘이다.

예전에 사람들은 아직 금과 은 그리고 땅속 깊숙이 있는 투명한 돌을 찾으러 다니지 않았다. 사람들은 말 못하는 것들에겐 아직 아무 짓도 가하지 않았다. 분노나 두려움에서가 아니라면 누구도 다른 사람을 단지 구경거리를 위해 살인할 생각을 하지는 않았다. 사람들은 아직 멋진 옷을 알지 못했고, 금은 마치 땅에 묻혀 있는 것과 다름없이 별 효력을 발하지 못했다.

물론 무지함으로 인해 그들은 순진했다. 본질적인 차이는 사람들이 고의적으로 위반 행위를 하지 않았는지, 아니면 몰라서 하지 않았는가 하는 점이다. 정의·신중함·절도·용기와 같은 미덕의 개념들은 교양과 거리가 먼 삶에는 존재하지 않았다. 단지 그런 개념들 모두에

는 비슷한 생각들이 있었다. 그것은 말하자면 교육과 훈련, 지속적인 연습을 통해 고양된 정신만이 미덕 자체를 습득할 수 있다는 것이다.

20. 요한 볼프강 폰 괴테: 화강암에 대하여

화강암은 아주 오랜 옛날에도 이미 진기한 암석이었으며, 우리 시대에 더 진기하게 되었다. 옛 사람들은 이런 종류의 돌을 화강암(Granit)이라고 하지 않고 시에니트(Syenit)라고 불렀는데, 이는 에티오피아 국경 지역인 시에네(Syene)로부터 온 이름이었다. 이 돌의 엄청난 부피가 이집트인들로 하여금 놀라운 작품을 생각해 내도록 만들었다. 이집트의 왕들은 태양에 경의를 표하기 위해 화강암으로 오벨리스크[2]를 세웠고, 햇빛에 붉게 물든 색깔로 인해 화강암은 눈부신 진홍빛 돌이라는 이름을 얻었다. 아직도 스핑크스,[3] 멤논의 상들,[4] 거대한 기둥들은 여행객들의 감탄을 자아내며, 오늘날도 여전히 로마의 무력한 군주는 그의 전능한 선조들이 낯선 세계에서 가져온 오벨리스크의 잔해를 공중으로 들어올린다.

후세 사람들이 오돌도돌한 외면 때문에 이 암석에 오늘날의 이름

2) 그리스어, '작은 창'; 정방형의 돌기둥으로 위로 갈수록 가늘어지며 작은 피라미드로 마무리된다. 이집트에 있는 오벨리스크에는 종종 상형문자가 씌어 있다. 이집트에서 오벨리스크는 태양신 숭배의 상징이었다. 30미터에 이를 정도로 높은 것들이 있으며, 로마와 비잔틴에서도 인기가 있었다.

3) 앉아 있는 사자상으로 인간의 머리를 갖고 있다. 이집트에서는 왕을 상징하였던 것으로 추측된다. 스핑크스는 히타이트·이집트·그리스에서 만들어졌다.

4) 자갈로 만들어진 17미터 90센티 높이의 아메노피스 3세의 좌상 두 개. 테베의 묘지에 있던 사원의 입구 양옆에 있는 것으로 사원은 허물어졌다. 그리스인들이 이 상을 전설적인 에티오피아 왕인 멤논의 상으로 명명했다.

'Granit' 를 부여했다. 그리고 이 암석은 우리 시대에 얼마 동안은 인정을 받지 못했지만, 지금은 모든 자연탐구자에게서 명성을 되찾았다. 오벨리스크의 엄청나게 크고 놀랍도록 다양한 돌무늬 때문에 이탈리아의 한 자연연구가는 이집트인들이 죽같이 물렁물렁한 덩어리를 가지고 그것을 만든 것이라고 잘못 생각하기도 하였다.

그러나 그런 견해는 곧 사라졌고, 정확하게 관찰하는 많은 여행가들에 의해 이 암석의 품위는 마침내 인정되었다. 우리의 오랜 경험은 알려지지 않은 산으로 이어지는 모든 길의 제일 높은 곳에 있는 것과 제일 깊은 곳에 있는 것이 화강암이라는 사실을 알게 해준다. 즉 우리가 더 자세히 알게 되고 다른 것과 구별할 줄 알게 된 이 암석은 지구의 단단한 기초를 이루며, 그 위에 다른 모든 다양한 암석들이 생겨난 것이다. 이 암석은 지구의 가장 깊은 내부에 흔들림 없이 놓여 있으며, 그 등마루는 높이 솟아 둘레의 어떤 물도 그 끝에 이르지 못한다. 이 암석에 대해 우리는 이 정도로 알고 있다. 신비하게 조합되어 있는 암석의 알려진 구성 성분들도 이 암석의 근원을 불로 보아야 할지 또는 물로 보아야 할지 알려 주지 않는다. 암석의 조합은 극히 다양하지만 아주 단순한 형태로 무수히 많은 변화를 보인다. 암석의 각 부분들이 보여 주는 상태와 관계, 그것의 견고함과 색깔은 산구비에 따라 달라지며 각 돌산의 크기는 걸음걸음 차이가 나지만, 전체적으로 볼 때는 다시 하나의 산맥으로 통일된 모습을 보인다. 자연의 신비가 인간에게 주는 매력을 아는 사람이라면 누구나, 내가 평상시 속했던 관찰의 영역을 떠나 사로잡힌듯이 이 영역으로 들어왔다는 것에 대해 놀라지 않을 것이다. 창조물 가운데 가장 어리고, 가장 다양하며, 가장 유동적이고, 가장 변화가 심하며, 가장 흔들리기 쉬운 부분인 인간의 마음을 관찰하고 묘사하는 일로부터 가

장 오래되고, 가장 견고하며, 가장 깊고, 가장 흔들리지 않는 자연의 아들을 관찰하는 일로 돌아선 것은 모순이라고 비난해도 두렵지 않다. 왜냐하면 자연의 모든 사물이 하나의 관계망 속에 포함되어 있으며, 탐구의 정신은 무엇인가 이를 수 있는 것에만 제한되지 않는다는 것을 누구나 인정할 것이기 때문이다. 그렇다, 인간 생각의 변화, 내 자신의 내부에서 그리고 다른 사람들의 내부에서 쉽게 움직이는 생각 때문에 많은 것을 견뎌야 했고, 지금도 괴로워하고 있는 나에게 조용히 말하는 위대한 자연의 곁에 말없이 고독하게 머물러 있을 때 얻는 고결한 안식을 허락하라. 인간을 알고 자연을 아는 자, 나를 따르라.

이같은 생각을 하며 나는 너희들에게, 시간의 가장 오래되고 가장 존귀한 기념비인 너희들에게 다가간다. 높고 헐벗은 꼭대기에 앉아, 넓은 지역을 내려다보면서 나는 내 스스로에게 다음과 같이 말한다. 너는 지구의 가장 깊은 곳에까지 이르는 곳에서 쉬고 있구나. 너와 태고 세계의 단단한 바닥 사이에는 어떤 새로운 지층도, 함께 떠내려와 쌓인 어떤 잔해도 놓여 있지 않다. 너는 꼭대기에서는 비옥하고 아름다운 계곡에서처럼 그렇게 지나가지 않는다. 이 꼭대기는 어떤 살아 있는 것도 낳지 않고, 어떤 살아 있는 것도 삼키지 않으며, 모든 생명 전에 있으며, 모든 생명의 위에 있다. 지구의 내부에서 끌어당기고 움직이는 힘들이 내게 직접 영향을 미치고, 하늘의 힘들이 나를 더 가까이 떠돌게 하는 그 순간, 나는 자연을 보다 높이 관찰하라는 부추김을 받고, 인간의 정신이 모든 것을 살게 하는 것처럼, 그 고상함에 저항할 수 없는 어떤 비유가 내 속에서 활기를 얻는다. 나는 완전히 헐벗은 이 정상을 내려다보며, 발 밑 아득한 곳에서 드문드문 자라는 이끼조차 눈여겨보지 않은 채, 너무나 고독하게 내 자

신에게 말한다. 가장 오래되고, 가장 깊숙한 최초의 진리의 감정에 자신의 영혼을 열기를 원하는 사람은 참으로 고독하구나라고 말이다. 그래, 그 사람은 자기 자신에게 다음과 같이 말할 것이다. "이 영원히 오래된 제단 위에서, 바로 창조의 깊이 위에 세워진 이 제단에서 나는 모든 존재 중의 존재에게 제물을 드린다. 나는 우리 존재의 최초의 분명한 시작을 느낀다. 나는 세계를, 그들의 가파르고 부드러운 계곡들과 멀리 있는 비옥한 목초를 바라보고, 내 영혼은 자신 위로, 그리고 모든 것 위로 올라가서 보다 가까워진 하늘을 동경한다"고 말이다. 그러나 이제 저 타오르는 태양은 인간적인 욕구인 갈증과 배고픔을 불러오는구나. 그는 자신의 영혼이 떠돌고 있는 저 계곡들을 둘러보고, 저 비옥하고 샘물이 많은 평지의 주민들을 부러워한다. 그들은 착각과 생각의 잔해 위에 자신들의 행복한 집들을 지었으며, 선조의 먼지를 긁어내고, 자기 시대의 사소한 욕구를 말없이 충족시킨다. 이같은 생각에 잠긴 채 영혼은 지난 세기들 속으로 들어가서, 조심스러운 관찰자들의 모든 경험과, 열띤 사람들의 모든 추측을 현재화로 불러낸다. 나는 내 자신에게 이렇게 말한다. "이 꼭대기가 오래된 물속에서 바다에 둘러싸인 섬으로 서 있는 동안 절벽은 구름 속에 가파르게, 지그재그로, 높이 서 있구나. 그 주변의 파도 위에서 생각에 잠긴 정신이 쏴쏴 물소리를 내며, 그들의 넓은 품속에서 태곳적 산의 잔재에서 높은 산들이 생겨나고, 그것들의 잔해와 남은 우리들에게서 나중에 생겨난, 보다 먼 산들이 이루어졌구나" 하고 말이다. 이미 이끼는 제일 먼저 생식하기 시작했고, 껍질 속의 바다 생물들은 보다 조금씩 움직이고, 물은 가라앉고, 높은 산들은 푸르러지며, 모든 것은 생명력으로 가득 차기 시작한다.

그러나 곧 이 생명에 파괴의 새로운 장면들이 다가온다. 멀리서 광

폭한 화산들이 하늘로 치솟는다. 그 화산은 세상을 몰락시키려고 위협하는 것처럼 보이지만, 내가 안전하게 쉬고 있는 이 단단한 바닥은 여전히 흔들리지 않고 남아 있다. 먼 해안의 주민들과 섬들이 거짓된 바닥 밑으로 파묻히는 동안에도 말이다.

21. 폴 세잔: 모티프(요아힘 가스케[5]와의 대담에서)

세잔: 태양은 빛나고 마음속에서는 희망이 웃음짓고 있습니다.

나: 오늘 아침 만족스러우신가요?

세잔: 나는 나의 모티프를 쥐고 있지요. (그는 양손을 잡는다.) 모티프란, 보십시오, 이렇게 되는 것입니다.

나: 어떻게요?

세잔: 자 그럼! (그는 자신의 동작을 반복한다. 양손을 서로 멀리하여 손가락 열 개를 모두 뻗친다. 그리고 나서 천천히 가까이한 다음 다시 양손을 맞잡고 서로 꽉 끼워맞춘다.) 여기 이것이 사람들이 도달해야 하는 것입니다. 내가 너무 높거나 너무 깊이 손을 뻗으면 모든 것은 수포로 돌아갑니다. 어떤 느슨한 그물코가 하나라도 생기면 안 됩니다. 흥분이나 빛이나 진실이 흘러나갈 수 있는 어떤 구멍도 있어서는 안 됩니다. 내가 모든 부분에서 실현되는 과정을 나의 화폭에 동시에 담아낸다는 것을 이해하시겠지요. 나는 동일한 추진력으로, 서로 떨어져 나가려고 하는 모든 것들을 서로의 관계 속으로 끌어들입니다. 그리고 동일한 믿음을 갖고

5) Joachim Gasquet(1873-1921): 프로방스 지방의 작가.

──우리가 보는 모든 것은 참된 것이 아닙니다. 그것들은 흩어지고 사라져 버립니다. 자연은 항상 동일하지만 보이는 현상에 따라 아무것도 그대로 있지 않습니다. 우리의 예술은 자연에 포함된 요소들과 또 모든 변화의 현상들과 함께 영속하는 것에 대하여 숭고함을 부여해야 합니다. 예술은 우리의 관념 속에서 그것에 자연의 영원성을 부여해야 합니다. 자연의 뒤에는 무엇이 있습니까? 아마 아무것도 없을 것입니다. 어쩌면 모든 것이 다 있을 수도 있습니다. 모든 것이 말입니다. 이해하시겠지요. 이렇게 나는 이리저리 움직이는 양손을 꽉 끼웁니다. 나는 오른쪽, 왼쪽, 여기, 저기, 모든 곳에 색조들을 택합니다. 이러한 음영의 차이를 나는 고정시키고 한데 모읍니다──그것들은 선을 이루게 되고, 내가 생각을 하지 않아도 바위와 나무 등의 대상으로 되어 버립니다. 그것들은 부피를 갖게 되고 효력을 갖게 됩니다. 이 무리가, 이 무게가 나의 화폭 위에서, 그리고 나의 느낌 가운데 나에게 주어진, 그리고 거기 우리 눈앞에 펼쳐진 계획들과 얼룩들에 부합하게 되면, 좋아요, 나의 양손을 꽉 끼웁니다. 그것은 요동하지 않습니다. 그것은 너무 높게 혹은 너무 깊이 손을 내뻗지 않습니다. 그것은 진실되며, 촘촘하며, 충만해 있어요──그러나 만일 내가 조금이라도 집중하지 못하거나 미미한 약점이라도 느끼거나 특히 내가 어쩌다 너무 많은 의미를 부여해 넣었거나 또는 어제의 이론과는 모순되는 이론이 오늘 나를 잡아채거나, 그림을 그리면서 내가 생각을 하거나 그 사이로 파고들어가거나 하면 이 모든 것은 다 와해되어 버리고 또 잃어버리게 됩니다.

나: 당신이 그 사이로 끼어든다면 어째서입니까?

세잔: 예술가는 단지 받아들이는 기관이며 감각의 느낌을 위한 기

록 도구에 불과할 뿐입니다만, 누가 알겠습니까, 특별히 다른 사람들과 비교해 볼 때 좀더 선하고, 예민하고, 복잡한 사람입니다. 그러나 예술가가 중간에 고의로 전달의 과정에 끼어 개입하려고 하면, 자신이 의미 없다는 사실만을 거둬들일 뿐 작품은 보잘것없이 되어 버립니다.

나: 예술가는 결국 자연보다 하찮다는 것인가요?

세잔: 아니에요. 그렇게 말하지는 않았습니다. 당신도 같은 목표를 추구하지요? 예술은 자연과 평행을 이루는 조화입니다. 화가는 자연보다 하찮다고 이야기하는 바보들 앞에서 무슨 생각을 할 수 있단 말입니까! 예술가는 자연과 대등합니다. 예술가가 제멋대로 개입하지 않는다면 말이지요——제 말을 제대로 이해하시겠지요. 그 자신의 모든 의지는 잠자코 있어야 합니다. 그 이전에 받아들였던 모든 소리들을 자신 안에 고요히 침잠시켜야 합니다. 잊어버려야 합니다. 잊어버리고 잠잠히 있어야 합니다. 그리고 완전한 반향이 되어야 합니다. 그러면 빛에 예민한 판 위에 전체 풍경이 그려집니다. 그것을 화폭에 옮기기 위하여, 즉 그 자체로부터 그것을 명백하게 나타내도록 하기 위하여 손작업이 시작되어야 합니다. 그것은 외경심을 가지고 행하는 손작업으로서 무의식적으로 그 작업을 옮겨 놓는 데에만 순종할 준비가 되어 있어야 합니다. 왜냐하면 사람들은 자신의 언어에 통달해 있기 때문입니다. 해독되어져야 할 텍스트, 동시에 진행되는 텍스트, 보이는 자연, 느껴진 자연, 저기 바깥(그는 녹색과 푸른색의 평야를 가리킨다)과 여기 이 안에 있는——(그는 자신의 이마를 친다) 이 두 가지가 영속하고 또 살아가기 위하여 함께 공존해 나가야 합니다. 반(半)인간적이면서 또 반(半)신적인 삶, 즉 예술의 삶은 들

고 계시지요——신의 삶이라고 할 수 있습니다. 내 안에 풍경이 비춰지고 인간화되고 의식됩니다. 나는 그것을 객관화시키고 해석하여 나의 화폭 위에 고정시킵니다.

22. 고트홀트 에프라임 레싱: "모방된 것이 아니라 성공한 모방이 우리의 마음에 든다"

그럼에도 불구하고 아무리 형편없는 시인이라도 육체의 아름다움을 그 부분에 따라 묘사하려고 시도한 적은 없었다고 이의를 제기할지도 모른다. 그럼에도 불구하고 역겹고 혐오스런 대상을 붓으로 그리는 화가들이 있다. 이 두 경우 모두 찬사와 감동을 획득했다.

나도 이런 사실에 동의한다. 그러나 만약 그런 작품들이 우리 마음에 든다면, 그것은 작품 속에 들어 있는 작가나 화가의 천재성(das Genie)이나 능숙함이 마음에 들 뿐이다. 다시 말해 성공적인 모방이 마음에 든다는 것이지, 모방된 대상이 마음에 든다는 것은 아니다.

이러한 사실은 예술과 학문이 시간이 지남에 따라 전반적으로 감수해야 했던 일반적인 변화이다. 예술이나 학문은 그 근원에 따르면 육체적·정신적 자연의 아름다움에 새로운 창조를 부여하도록 규정되어 있었다. 그리고 그렇게 창조되었기 때문에 그런 작품들은 우리 마음대로 즐기기 위해 끊임없이 우리 곁에 머무르게 된다. 그 예술가들에게 있어 가장 큰 명성은 이러한 아름다움에 도달했다는 사실이다.

그러나 대가(大家)는 항상 한 가지만 성취한다는 사실에 곧 싫증을 낸다. 비록 자기 작품의 대상물이 지닌 아름다움이 마음에 든다고 해도 말이다. 만약 그 아름다움을 고려하지 않더라도 성취하는 것만으

로도 마음에 든다면 분명히 그것이 그를 더 명예롭게 만들 것이라고 생각한다. 그래서 가장 좋은 대상들 중에서 가장 우선적인 것들을 무차별적으로 모방하게 된다. 아름답거나 혐오스럽거나, 고귀하거나 저속하거나 보는 사람을 환상에 빠지게만 한다면 모두 다 똑같은 것이다.

23. 아르투어 쇼펜하우어: 음악의 형이상학을 위하여

모든 화성의 네 음역 즉 베이스·테너·알토·소프라노 혹은 기본음, 테르츠(3도음)·쿠빈테(5도음)·옥타브(8도음)는 사물의 네 단계 즉 광물계·식물계·동물계, 그리고 인간에 상응한다. 이러한 상응관계는 음악의 기본 규칙을 통해 확실하게 증명된다. 그 규칙에 의하면 베이스는 자기 위에 있는 음들의 (테너·알토·소프라노 사이의) 간격보다 훨씬 더 멀리 이 세 음 아래에 있기 때문에 최대한 한 옥타브는 올라갈 수 있지만 거기에 접근하기는 어렵다. 그래서 규칙적인 삼화음은 기본음에서 세 옥타브 떨어진 곳에 위치하게 된다. 이에 따라 베이스에서 아주 멀리 떨어져 있는 '넓은 화성'의 효과는 베이스음에 근접해 있는 '좁은 화성'의 효과보다 훨씬 강력하고 아름답다. 이 좁은 화성은 연주하는 악기의 숫자가 제한되어 있을 때에만 도입된다. 이 모든 규칙은 가장 가까이 있고 함께 울리는 음의 조화로운 단계가 옥타브와 쿠빈테인 점에서 결코 자의적인 것이 아니라 음체계의 자연적인 기원에 그 뿌리를 두고 있다. 이 규칙을 통해 우리는 자연의 기본 상태가 음악과 아주 유사하다는 것을 인식하게 된다. 자연계에서 유기체들은 광물계의 생명 없는 비유기체들보다 서로 훨씬

더 친밀한 관계에 있다. 비유기체들과 유기체들 사이에는 뚜렷한 경계가 있으며, 자연계 안에 커다란 간극을 형성한다. 멜로디를 형성하는 고음 화음을 이루는 일부이면서 동시에 화음 안의 가장 저음인 베이스와도 연관 관계를 맺고 있다. 이와 유사하게 인간 유기체를 구성하는 물질은 동시에 의지가 객관화된 가장 저급한 단계인 질량과 화학 성질을 규정하는 물질과 동일하다.

모든 다른 예술과 마찬가지로 음악은 의지를 객관화하는 이념이나 과정이 아니라 의지 자체를 직접 묘사하기 때문에 청자의 의지, 즉 감정과 고통 그리고 격정을 직접적으로 유발한다. 그러므로 음악은 이러한 의지를 금방 고조시키기도 하고 변조시키기도 한다.

24. 프란츠 카프카: 여가수 요제피네 또는 쥐의 민족

우리 여가수 이름은 요제피네이다. 그녀의 노래를 들어 보지 않은 이는 노래의 힘을 모른다. 우리 종족이 전체적으로 음악을 사랑하지 않는다는 것을 생각할 때, 그녀의 노래에 마음이 사로잡히지 않는 이는 아무도 없다는 사실은 더욱더 높이 평가되어야 한다. 우리에게는 조용한 평화야말로 가장 좋은 음악이다. 우리의 삶은 고달프다. 우리가 일상의 온갖 걱정거리를 한번쯤 다 털어내 버리려 한다 해도, 음악처럼 그렇게 우리의 일상적인 삶과 동떨어져 있는 것을 향해 고양될 수는 없다. 그렇지만 우리는 그것을 그다지 불평하지는 않는다. 우리는 그 정도는 아니다. 그런 어떤 실용적인 영악함을 우리는 우리의 가장 큰 장점이라고 생각한다. 그리고 그런 것이야말로 우리에게 정말 시급한 것이기도 하다. 이처럼 영악하게 웃어 버리면서,

우리는 아마도 음악에서 비롯되는 행복에 대한 욕망이 한번쯤 일어
난다 해도——사실 그것은 일어나지 않지만——그 모든 것을 잊어
버리곤 한다. 요제피네만은 예외이다. 그녀는 음악을 사랑하고 음악
을 전달할 줄도 안다. 그녀는 유일한 존재이다. 그녀가 죽는다면 음
악은 우리의 삶에서 사라지게 될 것이다——그러니 그 음악이 얼마
나 오래 지속될지는 아무도 모른다.

　나는 자주 이 음악이 도대체 어떻게 된 것인가 곰곰이 생각해 보
았다. 우리는 전혀 음악적이지 않다. 그런데 우리가 어떻게 해서 요
제피네의 노래를 이해하게 되었을까. 또는 요제피네는 우리가 이해
한다는 것을 인정하지 않지만 적어도 우리가 그것을 이해한다고 생
각하게 되었을까. 가장 간단한 대답은 이 노래의 아름다움이 너무나
강해서 우리가 아무리 둔한 감각을 지녔다 해도 그 노래의 매력에 저
항할 수가 없다는 것이리라. 그렇지만 이 대답은 만족스럽지가 않다.
왜냐하면 사정이 정말 그렇다면, 우리는 이 노래 앞에서 무엇보다
먼저 그리고 언제나 비범한 것이라는 느낌을 받아야 할 테니까 말이
다. 이전에는 한번도 들은 적이 없는 어떤 것, 그리고 우리는 들을 능
력도 없는 것, 이 요제피네만이 우리로 하여금 들을 수 있게 할 수 있
고 그녀 외에는 아무도 그렇게 하지 못하는 어떤 것이 이 목구멍에서
흘러나온다는 느낌 말이다. 그렇지만 내 생각으로는 바로 그게 사실
인 것 같지는 않다. 나는 그렇게 느끼지 않으며 다른 이들도 그렇게
느끼는 것 같지가 않다. 친한 사이끼리는 우리는 서로 터놓고 말한다.
요제피네의 노래는 노래로서 비범한 것은 아무것도 없다고 말이다.

　그게 도대체 노래이기나 한가? 우리가 음악적이지는 않아도 우리
에게는 옛날부터 전해 내려오는 노래들이 있다. 우리 종족에게도 옛
날에는 노래가 있었다. 전설이 그것에 대해 전해 주고 노래들도 보

전되어 있다. 물론 그 노래를 부를 줄 아는 사람은 아무도 없지만 말이다. 그러니까 우리는 노래가 무엇인지에 대한 예감을 갖고 있는 셈이다. 그리고 이런 예감은 요제피네의 예술과는 원래 맞지 않는다. 그게 도대체 노래이기나 한가? 그것은 어쩌면 그저 찍찍거리는 것일 뿐이 아닐까? 그리고 찍찍거리는 것은 우리가 모두 할 줄 아는 것이다. 그것이야말로 우리 종족 본래의 예술적 능력이다. 아니 어쩌면 전혀 예능이라기보다는 특징적인 삶의 표현이다. 우리 모두는 찍찍거린다. 그러나 물론 아무도 그것을 예술로 내놓는다는 생각을 하지는 않는다. 우리는 그것에 특별히 주의하지 않으면서, 그렇다, 그것을 의식하지 않은 채 찍찍거린다. 그리고 우리 가운데는 찍찍거리는 것이 우리의 고유한 특성이라는 것을 모르는 이도 많다. 그러니까 요제피네가 노래를 부르는 것이 아니라 단지 찍찍거릴 뿐이라는 것, 그리고 적어도 나한테는 그렇게 보이듯이, 어쩌면 요제피네가 일상적인 찍찍거림의 경계를 거의 넘어서지 않는다는 것이 사실이라면──정말 어쩌면 보통의 막노동꾼이라면 하루 종일 일하면서도 어려움 없이 해낼 수 있는 이런 일상적인 찍찍거림에는 그녀의 힘이 채 미치지 않는 것인지도 모른다──이 모든 것이 사실이라면 그것은 요제피네가 이른바 예술가라는 것과 모순되는 것일 수도 있겠지만, 그러나 그렇다면 이제 그녀의 커다란 영향력이야말로 풀려야 할 수수께끼가 될 터이다.

2 기술

언뜻 서로 관련이 없어 보이는 예술과 기술은 실상 밀접한 관계를 맺고 있다. 어떤 예술 형식이든 기술이 없이는 표현될 수 없기 때문이다. 나무나 돌을 다듬기 위해 연장이 필요하며, 한 권의 소설이 출판되기 위해서 인쇄기가 있어야 하듯 말이다. 기술이 발전함에 따라 예술 형식이 영향을 받을 수 있으며, 새로운 예술 형식이 만들어질 수도 있다. 이러한 관점하에 **마르크스**는 예술의 특정한 형식들이 경제-사회적 변화와 어떤 연관 관계를 맺고 있는지 고찰하며, **윙거**는 기계와 같은 산업 기술의 성과물이 예술의 대상이 될 수 있음을 말한다. **레제** 역시 기계와 기계의 부속품들에서 영감을 얻고자 하며, 산업화의 현장에서 미래의 신화를 꿈꾼다. 반면 **하이데거**는 기술이 사물에 대한 우리의 거리 감각과 예술가적인 시선을 파괴했다고 본다. 그리하여 **바르트**에 이르면 기술 생산품 자체가 보다 높은 질서에 속하는 신화적 존재로서 예술 작품의 위치를 차지하지 않았는가 하는 질문이 제기된다.

25. 카를 마르크스: 피뢰침에 대항하는 주피터

예술의 영역에서 잘 알려진 사실은 예술의 특정한 전성기가 사회

의 일반적인 발전과 결코 비례하지 않는다는 것이다. 따라서 물질적인 토대, 말하자면 사회 조직의 골격이 발전하는 것과도 비례하지 않는다. 예를 들어 그리스인들을 현대인과 비교하거나 셰익스피어와도 비교해 보면 알 수 있다. 예술의 특정한 형식들, 예컨대 서사시 같은 형식에 대해서는 심지어 다음과 같은 사실까지도 인정된다. 즉 예술 생산이 독자적으로 이루어지게 되면, 그 즉시 예술의 형식들은 예술 세계의 기원을 이루는 고전적인 형태로 다시는 생산될 수 없다는 것이다. 그러니까 예술 영역 자체의 내부에서 어떤 특정한 의미 있는 예술이 형성되는 것은 예술 발전의 초기 단계에서만 가능하다는 것이다. 예술 영역 자체의 내부에서 상이한 예술의 종류들이 나타내는 관계가 이와 같다면, 예술의 전 영역이 사회의 일반적인 발전에 대해 갖는 관계 역시 그렇다고 하는 것은 별로 무리한 생각은 아니다. 어려움은 단지 이러한 모순들을 일반적으로 파악하는 데 있다. 개별적으로 다루면 이러한 모순들은 즉시 해명된다.

예를 들어 그리스 예술과 현재의 관계를 알아보자. 그리고 나서 셰익스피어가 현재에 대해 갖는 관계를 알아보자. 그리스 신화가 그리스 예술의 보고였을 뿐만 아니라 토대였다는 것은 익히 알려진 사실이다. 그리스인의 환상과 신화의 근저에 놓여 있는 자연관과 사회 관계를 보는 관점이 자동방적기와 철도, 기관차와 전선기를 가지고도 가능할까? 로버트 철강 회사에 대항하여 불의 신 불칸은 어디에 있어야 할까? 번개의 신 주피터가 피뢰침에 대항하여 있을 곳은 어디이며, 투자신탁 회사와 경쟁하여 상업의 신 헤르메스가 머물 곳은 있는가? 모든 신화는 상상을 통해 상상 속에서 자연의 힘을 극복하고 지배하며 형성된다. 그러니까 자연의 힘에 대한 실제적인 지배가 가능해지면서 신화는 사라지는 것이다. 출판사가 있는데 소문의 여신 파

마가 무엇을 할 것인가? 그리스 예술은 그리스 신화를 전제로 한다. 즉 자연과 사회적인 형태들 자체가 이미 무의식적이지만 예술적인 방식으로 민중의 상상을 통해 가공된다. 그것은 예술의 자료이다. 어떤 신화든 다 그런 것은 아니다. 즉 자연을 무의식적으로 예술적인 가공을 한 모든 임의의 결과물이 그런 것은 아니다. (여기에는 사회를 포함한 모든 대상적인 것이 포함된다.) 이집트의 신화는 그리스 예술의 토대나 근원이 될 수 없었다. 그러나 어쨌든 하나의 신화였다. 그러니까 자연에 대한 모든 신화적 관계를 배제하는 사회의 발전은 있을 수 없다. 즉 예술가에게 신화와 관계없는 환상이 요구된다.

다른 면에서 보자. 호메로스의 영웅 아킬레스가 탄약과 공존할 수 있을까? 또는 《일리아드》가 인쇄기로 가능할까? 노래하기와 이야기하기, 그리고 뮤즈의 여신은 인쇄기가 생기면서 중단되는 것은 어쩔 수 없는 것이 아닐까? 말하자면 서사시의 필수적인 조건들이 사라지는 것이 아닐까?

그리스의 예술과 서사시가 특정한 사회적 발전 형태와 결부되어 있음을 이해하는 것은 어렵지 않다. 문제는 그리스의 예술과 서사시가 우리에게도 여전히 예술의 즐거움을 주고 있으며, 어떤 면에서는 규범으로서 그리고 도달할 수 없는 표본으로서 간주된다는 점이다.

성인 남자가 다시 아이가 되거나 아이처럼 될 수는 없다. 그러나 아이의 순박함은 그를 즐겁게 하지 않는가? 그리고 그 자신은 보다 높은 단계에서 자신의 진실을 재현하려는 노력을 기울여야 하지 않을까? 유년의 자연 속에서 각 시대 고유의 특성이 가장 자연스럽게 소생하지 않을까? 가장 아름답게 개화하던 인류의 역사적 유년 시절이 결코 반복될 수 없는 단계로서 영원한 매력을 발산해서 안 될 이유는 무엇인가? 버릇없는 아이들도 있고, 애늙은이 같은 아이들도 있다.

고대의 많은 민족들이 이 범주에 속한다. 그리스인들은 평범한 아이들이었다. 그들의 예술이 우리에게 주는 매력은 그것의 성장 토대가 된 사회의 미발달 단계와 완성된 예술이 대립된다는 점에 있는 것은 아니다. 그리스 예술의 매력은 오히려 그러한 사회적 단계가 이루어 낸 성과로서, 다른 것이 아닌 오직 그 예술을 탄생시킨 미성숙된 사회적 조건들이 결코 반복될 수 없다는 사실과 불가분의 관계에 있다.

26. 에른스트 윙거: 기계의 노래

어젯밤 내가 살고 있는 동쪽 지역의 외딴 거리를 산책하다가 나는 고독하고 어두운 모습을 보았다. 창살이 박힌 지하실 창문을 통해 기계실을 보았는데, 그 속에는 사람들의 감시라고는 없이 엄청난 바퀴가 소리를 내며 축을 돌고 있었다. 따뜻하고 기름기 섞인 증기가 창문을 통해 쏟아져 나오는 동안 내 귀는 안전하고 통제된 에너지의 화려한 움직임에 매혹당했다. 그것은 고양이의 검은 털에서 솟아 나오듯 사각거리고, 공기중에 응응대는 강철 소리와 어울려 마치 소리 없이 움직이는 표범처럼 감각을 지배했다. 이 모든 것은 약간은 졸린 듯하면서도 동시에 아주 흥분시키는 것이었다. 그리고 작은 모루가 가스 손잡이를 앞으로 밀어내자, 지구에서 달아나려고 하는 힘이 끔찍한 굉음을 일으켰고, 이때 나는 비행기의 추진기 뒤에서 느끼는 힘을 다시 느꼈다. 또는 용광로에서 타오르며 너울거리는 불꽃이 어둠을 가르고 광란의 소용돌이 속에 쉬고 있는 원자라고는 단 하나도 없어 보이는 동안, 야간의 거대한 풍경 속으로 빠져들어갈 때도 같은 느낌을 받았다. 구름 위 높은 곳에서 그리고 반짝거리는 배의 내부 깊

은 곳에서 그 힘이 은빛 날개와 강철 동체로 몰려올 때면 자랑스럽고도 고통스러운 느낌이 우리를 사로잡는다. 그것은 우리가 진주껍데기 속 같은 호화 선실 안에서 앞으로 나아가고 있기라도 하는 것처럼, 혹은 우리의 눈이 총구의 십자 표시 속에서 적을 바라보기라도 하는 것 같은 심각한 상황에 서 있는 기분이다.

이같은 심각한 상황의 모습을 포착하기란 어려운데, 왜냐하면 그러한 상황의 조건이 되는 고독은 우리 시대의 집단적인 성격에 의해 점점 더 가려지기 때문이다. 그러나 오늘날 우리 모두는 기관실의 불꽃 앞에 서 있든 혹은 생각의 책임 영역 속으로 빠져들든 마찬가지로 말없이 홀로 있는 자신의 위치를 발견한다. 이 거대한 과정은 인간이 이러한 과정에서 피할 수 없다고 생각하고, 당 시대에 이미 그러한 과정이 진행중이라고 여기기 때문에 계속 유지된다. 그러나 그가 서 있는 동안 그에게 일어나는 것을 묘사하기란 어렵다. 아마도 그것은 신비의 세계에서 공기가 점점 뜨거워지는 것과 같은 일반적인 느낌이기도 하다. 니체가 노동자가 해외로 이주하지 않는다는 사실에 놀란다면 그는 손쉬운 해결책을 보다 중대하게 여겼다는 점에서 착각한 것이다. 피할 수 없다는 사실은 진지한 상황의 특징이다. 비록 의지가 그를 끌고 가지만, 탄생이나 죽음과 같은 것은 억압적인 강요에서 일어나는 것이다. 그래서 우리의 현실은 영광스러운 영웅이 구사하려고 하는 저 언어에서 벗어나는 것이다. 솜 강 전투와 같은 과정에서 공격이란 일종의 휴식, 다시 말해 즐거운 행위인 것이다.

인식의 강철 같은 뱀은 똬리에 똬리를 틀고 비늘에 비늘을 덧입히고 인간의 손 안에서 그의 일은 힘찬 활력을 얻는다. 이제 그것은 번쩍거리는 괴물처럼 육지와 바다를 넘어 확대되고, 저기서는 뜨거운

숨결로 사람이 가득 한 도시를 잿더미로 태워 버리는 반면, 여기서는 어린아이 하나에 의해 잠잠하게 될 수 있을 정도이다. 그리고 기계의 노랫소리, 전기 흐름의 섬세한 윙윙거림, 폭포수 속에 서 있는 터빈의 떨림, 모터의 리드미컬한 폭발이 우리를 비밀스러운 자랑스러움과 승자의 자랑스러움으로 사로잡는 순간들이 있다.

27. 페르낭 레제: 세 동료

파리의 교외는 우리 뒤로 밀려간다. 나타났다 사라지는 작은 숲들은 언덕에 흩어져 있는 얼룩처럼 보인다. 자동차는 질주하지만 태양은 차체 위로 작렬한다. 우리는 아무 생각도 없이 엔진 소음에만 몰두해 있다.

"봐, 저기 친구들이 있어." 갑자기 레제가 어린애처럼 외치며 기뻐한다. 우리는 다가간다. 줄지어 있는 무성한 산울타리 너머로 고압 전선주 세 개가 솟아 있다. 그것들은 마치 오리엔트의 무용수들이나 된 듯 지평선의 리듬을 타고 있다.

"이 자연과 전선주들을 잘 봐. 이런 대조가 있다니! 푸른 잎과 금속이라. 그런데도 그림으로 그리기에 알맞은 대상이군. 풍경은 이러한 변화로 인해 앞으로 우리가 관찰해야 할 부분이 되겠지. 이 풍경은 우리의 것이고, 우리 시대의 산물이다. 전선주가 세워지기 전에 풍경은 인상주의 화가들의 것이었어. 하나의 단절이 생겼다고나 할까……. 내가 기계의 시대를 반영하는 그림을 그렸을 때 사람들은 놀라 자빠졌지. 아무도 내 그림을 원하지 않았어. 내 그림을 비속하다고 생각했지. 생각들 해봐, 여기에서 누군가가 정밀 기계를 발명해서

그것을 그리려고 하는데 이미 있는 기계, 엔진, 판, 피스톤, 크랭크 등으로 시작하는 거야. 그리고 저기에서 또 누군가가 실린더, 관, 톱니바퀴에서 영감을 끌어오려는 시도를 한다고 말이야. 나는 해냈어. 그리고 나 자신에게 말했지, 처음이라서 생기는 놀라움의 충격이 가시면 결국 사람들은 이해하게 될 거라고……. 젠장, 우리는 기술적인 발명과 산업화가 승리를 구가하는 시대에 살잖아! 그건 그렇고 나는 결코 이 현대의 요소들 가운데 어떤 것도 그 모습 그대로 복사한 적은 없어."

레제는 스쳐 사라지는 길을 돌아본다. "여보게들, 나는 그것들이 좋아. 그것들은 계속 변하지. 보는 장소와 시간에 따라 변하는 거야. 그것들은 살아 있어, 인간이 그들을 만들었으니까. 여기 고압 전선주가 있고, 저기 공사장, 승강장과 볼트로 죄인 철도 도리, 널빤지 비계 위에서 여기저기 돌아다니는 인부들, 그리고 그 위에 구름이 떠다니는 하늘. 그것은 마치 한 그루 나무처럼 자라지. 그것은 뿌리를 담고 있고, 그 뿌리를 흐르는 액체는 창조하는 인간의 피야. 나는 젊은 예술가들에게 공사장에 가서 그곳에서 느낄 수 있는 우리 시대의 리듬을 잡아 보라고 말해 주지. 내일의 낙원이 헤스페리데스의 정원[6]일 수 있겠지. 그러면 공장도 궁정과 같을 거야, 노동자는 동화 속의 왕자님이 되고."

6) 그리스의 영웅 헤라클레스는 열한번째 과제로 헤스페리데스의 황금사과나무 열매를 따야만 했다. 이 나무는 땅의 신 가이아가 제우스의 아내 헤라에게 결혼선물로 준 것으로, 천궁을 지고 있는 아틀라스가 돌보았으며 용 라돈이 지키고 있었다.

28. 마르틴 하이데거: "끔찍한 일은 이미 벌어졌다"

시간과 공간에 주어진 모든 거리는 축소되고 있다. 이전에는 몇 주나 몇 달에 걸쳐 갔었던 그곳을 이제는 비행기를 타고 밤 사이에 도달할 수 있다. 이전에는 몇 년이 지나서야 겨우 알게 되거나, 아예 알 수도 없었던 것에 대하여 오늘날은 라디오를 통하여 시간마다 즉시 듣게 된다. 계절을 통틀어 숨겨진 비밀로 여겨졌던 사실, 식물이 어떻게 발아해서 성장하는지를 이제는 필름이 공공연히 순식간에 상영하고 있다. 멀리 떨어져 있는 고대 문화 유적지들을 마치 오늘날의 도로 교통상에 서 있는 듯이 필름은 보여 준다. 게다가 필름은 이와 동시에 녹화하는 기구와 그것을 사용하고 있는 사람을 그러한 일을 하고 있는 가운데 상영함으로써 보여진 것을 입증하는 것이다. 먼 거리를 제거할 수 있는 모든 가능성 가운데 최고봉을 이루는 것은 텔레비전이다. 이것은 곧 교통의 궤도와 표적을 신속히 지나가고 지배하게 될 것이다.

인간은 가장 짧은 시간에 가장 먼 거리를 갈 수 있다. 가장 먼 거리에 도달하며, 또 그렇게 모든 것을 가장 짧은 거리 안으로 가져온다.

모든 거리를 성급하게 없애는 것만으로는 가까움을 가져올 수 없다. 가까움은 거리의 짧음에 있는 것은 아니기 때문이다. 구간상으로 영화의 그림이나, 라디오의 음향을 통하여 우리에게 가장 짧은 거리에 서 있는 것이 실제로 우리에게 멀리 있을 수 있다. 구간상으로는 내다볼 수 없이 멀리 떨어져 있는 것이 우리에게 가까울 수도 있다. 거리가 짧다고 해도 가까운 것이 아니다. 거리가 멀리 떨어져 있다는 것이 그다지 멀리 떨어져 있는 것이 아니다.

가장 긴 구간이 가장 짧은 간격으로 줄었어도 가까움이 이루어지지 않는다면 그것은 무엇인가? 쉬지 않고 거리를 줄임에도 심지어 가까워지지 않는다면 가까움이란 무엇인가? 가까워지지도 않으면서 먼 거리도 역시 생기지 않는다면 가까움이란 무엇인가?

거리가 멀리 떨어져 있는 것들을 없앰으로써 모든 것이 똑같이 멀고, 또 똑같이 가까이 있다면 무슨 일이 생길 것인가? 그 안에서 모든 것이 멀지도 가깝지도 않고 간격 없이 꼭 같은 이 한결같은 것은 무엇인가?

모든 것이 한결같이 거리감 없이 함께 쓸려 가게 된다. 어떻게? 거리감 없이 좁혀진다는 것이 모든 것으로부터 갈라져 파열되는 것보다 더욱 섬뜩한 일이 아니란 말인가? 인간은 원자탄의 폭발로 인하여 생길 수 있는 것이 무엇인가를 빤히 응시한다. 인간은 이미 벌어진 일은 보지 못한다. 말하자면 처음 점화됨으로써 지구에 살아 있는 모든 생명체를 없애는 데 충분할지도 모르는 그 하나의 수소 폭탄에 대하여는 말할 것도 없이, 단지 마지막으로 인간의 손으로 던져진 원자탄과 그 폭발이 가지고 온 결과 말이다. 끔찍한 일이 이미 일어났다고 한다면 이 어찌할 바를 모르는 불안은 아직도 무엇을 더 기다리고 있는가?

29. 롤랑 바르트: 새로 나온 시트로앵

나는 자동차가 오늘날 위대한 고딕 양식의 대성당과 정확히 같은 가치를 갖는다고 믿는다. 나는 그것을 시대의 위대한 창조물이라고 생각한다. 이 창조물은 무명의 예술가에 의해 열광적으로 고안되었

고, 어떤 민족이 창조물 속에 주술적인 대상을 설정하고 거기에 동화될 뿐 그 창조물을 전혀 사용하지 않을 때도 예술가의 상상 속에 고안되었다.

새로 나온 시트로엥[7]은 그것이 우선 최상의 물건으로 보인다는 점에서 분명히 거저 얻어진 것이나 마찬가지이다. 그 물건이 초자연이 보낸 최상의 전령이라는 사실을 잊어서는 안 된다. 즉 그것은 완벽하면서 동시에 근원이 없으며, 폐쇄적인 동시에 빛나는 것이고, 삶이 물질로 변한 것이며(물질이 삶보다 더 불가사의하다), 결국 신비로운 것의 질서에 속하는 침묵만이 있다. '데세'[8]는 다른 세계에서 내려온 물건들이 갖는 특성을 모두 갖추고 있다. (최소한 대중은 그 모든 특성이 전적으로 '데세'에 해당한다고 간주하기 시작한다.) 그러한 물건들이 18세기의 새로운 것에 대한 광적인 집착과 우리의 공상과학에서 보이는 새로운 것에 대한 열광적인 집착을 충족시켜 온 것이다. 그 중 하나인 데세는 우선 새로운 노틸러스[9]이다.

그래서 사람들은 '데세'를 볼 때 본체보다는 그것의 접합부에 보다 흥미를 느낀다. 알다시피 매끄럽다는 것은 늘 완벽함에 대한 수식어이다. 왜냐하면 그 반대는 손질이라는 기술적이고 인간적인 조작을 드러내기 때문이다. 마치 공상과학의 우주선이 이음새 없는 금속으로 만들어졌듯이 예수의 옷은 솔기가 없다. 전체 외형이 푹 덮여 있는 형상을 하고 있음에도 불구하고 D. S. 19는 완전히 매끄럽게 덮여

7) 이 텍스트에서 말하는 D. S. 19는 물론 1957년엔 새로웠다. 롤랑 바르트의 해석이 시대에 뒤진 것이었다는 사실을 그 사이 '팔라스'와 '디아네'라는 두 그리스 여신의 이름을 딴 자동차들을 판매에 수용한 자동차 산업 자체가 반증한다.

8) Déesse: 프랑스어로 여신을 뜻하는 약어 D. S.를 발음나는 대로 다 쓴 것이다.

9) 쥘 베른의 소설 《해저 2만 리》에서 선장 네모가 바다를 누비며 키를 잡았던 잠수함의 이름이다.

있다는 주장을 하지는 않는다. 여러 면들의 이음새들이 있으며, 여기에 사람들은 가장 큰 관심을 갖는다. 사람들은 아주 열심히 유리창의 테두리를 만져 보고 뒷유리창을 크롬으로 도금한 틀에 연결시키는 넓은 고무홈을 따라 손가락으로 쓰다듬는다. D. S.에서 이런저런 요소가 서로 잘 어우러지는 조립의 새로운 현상학이 시작된다. 마치 용접으로 결합된 요소들의 세계에서 그것의 놀라운 외양의 힘을 통해 결합되어 나란히 배열된 요소들의 세계로 넘어가는 듯이 보이는 것이다. 그것은 자연을 좀더 쉽게 지배할 수 있다는 생각을 일깨워 준다.

그리고 재료 자체를 보자면, 재료가 가벼운 것에 대한 감각을 불가사의한 이해력으로 뒷받침해 준다는 것이 확실하다. 외형상 그것이 기체역학으로 복귀한 사실이 분명하지만, 이 유형이 처음 나왔을 때보다 덜 육중하고 이음새가 적어졌으며 더 안정감 있게 보인다는 점에서는 새로운 기체역학이라고 할 것이다. 속도는 덜 공격적이며, 덜 스포티한 특징을 보이는데, 이는 마치 외양이 영웅적인 것에서 고전적 것으로 넘어간 것처럼 보이는 점과도 같다. 이와 같은 물질의 정신화 현상이 심혈을 기울여 유리처럼 보이도록 한 표면의 재료와 의미에서 드러난다. '데세'는 분명히 유리에 대한 찬양임을 명확히 드러내 보이며, 금속판은 그에 대한 전체적인 윤곽을 제공할 뿐이다. 유리창들은 여기서 더 이상 창이 아니다. 즉 어두운 차체로 뚫고 들어가는 입구가 아니다. 그것들은 대기와 허공을 끌어안는 거대한 표면이며 비눗방울의 반짝이는 곡면을 갖는다. 즉 광물성이라기보다는 오히려 벌레같이 얇지만 단단한 껍질을 소재로 갖는다.

말하자면 인간화된 예술의 문제이며, '데세'는 자동차가 이룬 신화에 있어서 전환점일 수도 있다. 지금까지 최상의 자동차는 오히려 인간성을 배제한 힘을 연상시켰다. 이제 자동차는 보다 더 정신화됨과

동시에 더 물질적으로 되었으며, 많은 새로운 것을 찾는데 사로잡힌 자기 도취적인 물건들(살이 없는 핸들)에도 불구하고 더욱 절약형이 되었고, 우리 시대의 가재도구에서 발견되는 가정용 기구를 승화시키는 데 더욱 적합하다. 계기판은 오히려 공장에 있는 스위치보다 현대적인 오븐의 조절 밸브를 연상시킨다. 광택 없이 주름잡힌 금속판으로 만들어진 작은 뚜껑, 하얀 단추가 달린 작은 스위치, 매우 단순한 계량기, 눈에 띄지 않게 사용된 니켈조차 그 모든 것은 일종의 통제를 의미한다. 성능이나 편안함보다 더 많은 의미가 있는 움직임이 통제되는 것이다. 분명 속력의 연금술 대신에 다른 원칙이 들어선다. 즉 달리기를 만끽한다는 것이다.

대중은 제시된 테마의 참신함을 훌륭히 파악한 것처럼 보인다. 우선 일찍이 신조어에 민감하게 반응하고(어떤 언론 캠페인은 수년 전부터 호기심과 기대를 가지고 그것을 다루었다), 매우 빨리 적응 태도와 기계 상태를 익히려고 노력한다('그것에 익숙해져야 한다'). 사람들은 홀에 전시된 차들을 사랑스럽고 심히 열정적으로 관람한다. 그것은 촉감으로 발견해 내는 위대한 단계, 즉 시각적으로 보기에 멋진 외양을 만져 보려고 달려드는 것을 견뎌내는 그 순간이다. (왜냐하면 가장 마술적인 시각과 반대로 촉각은 모든 감각 중에서 가장 신비로움이 제거된 감각이다.) 사람들은 금속판, 즉 이음새들을 만지고 쿠션의 촉감을 느끼고 좌석에 앉아 보고 문을 쓰다듬고 등받이를 두드려 본다. 그것은 완전히 창녀처럼 취급되고 소유당한다. 메트로폴리스[10]의 하늘에 나타났던 '데세'는 15분 이내에 좌천되고, 이처럼 추방된 상태에서 소시민적 신분 상승 운동을 완성시킨다.

10) 메트로폴리스: 공상과학 용어. 1927년 프리츠 랑의 영화 제목.

3 종교와 우주

이 장에서는 예술의 본질에 대하여 생각해 본다. 이때 예술과 종교, 또는 신의 창조물로서의 우주와의 밀접한 연관성이 문제가 된다.

플라톤은 개별 예술 작품 속에서 단지 모방되거나 모사되는 이상적인 척도와 비율을 질서 있게 움직이는 우주 속에서 찾을 수 있는지 질문을 던진다. 그는 또한 예술가를 '신적인 광기'에 열광하여 '아름다운 것을 사랑하는 사람'이요, 사물의 감각적인 형상이 아니라 참된 이데아의 친구, 즉 영원의 시각으로 세계를 보는 사람이라고 정의한다. **키케로**에게 있어서 우주는 하나의 커다란 음향체로 이루어져 있으며, 그 강력하고 절대적인 소리를 구별하여 들을 수 있는 존재가 예술가임을 간접적으로 시사하고 있다. **토마스 만**은 그의 음악 선생이었던 크레츠마로부터 들었던 베토벤에 관한 일화를 회상한다. 귀가 먼 대가 베토벤이 절대적 악조건 속에서 격정과 창조적 고통에 휩싸여 〈장엄 미사〉를 작곡하던 때의 일이다. 마치 십자가에 달리기 전 기도하다 잠든 제자들을 준엄하게 꾸짖는 '감람 산의 그리스도'처럼 격정적이면서 때론 우스꽝스럽게 베토벤을 묘사한 그 이야기는 〈장엄 미사〉를 직접 듣는 듯한 착각에 빠질 정도로 강렬하고도 엄숙한 이미지를 남긴다. **셸링**은 자연 앞에서 예술은 철학의 진정한 선구자이며 철학자에 비해 예술가만이 자연으로 들어가는 열쇠를 쥐고 있을 뿐만 아니라 자연조차 예술가 안에 존재하는 불완전

한 세계상에 지나지 않음을 역설한다. 화가 **막스 베크만**의 신비주의적 추상화 경향은 공간의 무한성을 신성으로 이해하는 데서 특히 두드러진다. 흑과 백, 이 두 극단에서만 신의 형상을 찾을 수 있다는 **베크만**의 인식은 실로 극단적인 추상화의 본보기라 하겠다.

30. 플라톤: 날개 달린 영혼

인간은 사람들이 관념이라고 일컫는 것에 따라 통찰력을 얻어야 하기 때문에 수많은 감각적 인지에서 출발하여 성찰을 통해 하나의 통일체로 귀결되는 바로 그것에 이르게 된다. 그러나 그것은 우리의 영혼이 옛적에 한번 보았던 것, 그것에 대한 '다시 기억함' 이외의 그 어떤 것도 아니다. 그 옛날을 다시 회상하는 것은 우리 영혼이 신과 함께 지금 우리가 이야기하고 있는 것에 대한 존재를 내려다보았을 때를 말하는 것이며, 혹은 우리 영혼이 자기의 시선을 진정 존재하는 것에로 우러르게 되었을 그때를 말한다. 그러므로 오직 철학자의 생각이 날개를 달고 있다는 것은 또한 정당한 것이다. 즉 자신의 기억으로 그는 언제나 힘 닿는 대로 신이 바로 신적인 것으로 되게 하는 그러한 사물에 종사함으로써 그것들과 함께한다. 그러한 기억들을 올바른 방식으로 사용하고, 또 항상 완전한 영감에 차 있어 신성하게 바쳐진 사람만이 진실로 완전하게 된다. 그러나 인간적인 지향을 포기하고 신적인 것과 교제하면 대중들로부터 미쳤다는 비난을 받게 된다. 대중들은 그런 사람이 신성에 감동된 것이라는 사실을 알아차리지 못한다.

만일 지상에서 아름다운 모습을 보고 저 참된 아름다움을 기억한

다면 날개를 얻게 되고 새로이 깃털이 나게 되어 날아오르고 싶어하지만, 그럴 능력이 없고 마치 한 마리 새처럼 위를 올려다볼 뿐 여기 아래의 일들을 돌보지 않는다면 정신 착란의 상태에 빠져 있다고 의심할 만한 빌미를 주게 된다. 이렇듯 이것은 모든 종류의 신들린 상태 중에서도 가장 최상의 광기이며 최상의 유래를 갖고 있는 것이다. 그런 유래를 갖고 있는 사람에게는 물론 그것과 접촉한 사람에게도 말이다. 이러한 종류의 광기에 관여된, 사랑에 빠진 사람은 아름다움의 애호가라고 불린다. 왜냐하면 언급한 바와 같이 인간 각자의 영혼은 이미 자연으로부터 존재자를 보아 왔다. 그렇지 않았다면 영혼이 이 생명체 안으로 들어오지 못했을 것이다. 그러나 이 생명체 안에서 그것을 기억하는 것이 모든 영혼에게 쉬운 일은 아니다. 그 당시 피안의 세계를 단지 짧게 보았던 영혼에게도 쉽지 않으며, 또 생명체 안으로 떨어져서는 불행하게도 어떤 교류에 의해서든 부당에 빠져들게 되어 그때 보았던 신성함을 다시 잊어버린 영혼에게도 쉽지 않은 것이다. 충분히 강한 기억을 소유하고 있는 사람은 단지 몇몇뿐이다. 그러나 이 사람들이 피안의 모사들을 보게 되면 깊이 감동을 받아 스스로를 제어할 수 없게 된다. 이 경험이 어디에서 생기는지 알 수가 없는데 그들이 이를 충분히 인지할 수 없기 때문이다. 정의, 신중, 그리고 이외에 영혼에 존귀한 모든 것에 관한 모사들 가운데 이 지상에서 광채를 띠는 것은 없다는 말이다. 그 대신에 소수의 사람만이 탁월한 기관들을 통하여 그림들에 다가감으로써 가까스로 모방된 것의 출처를 볼 뿐이다. 우리들이 행복한 합창에 연합하여 제우스 등을 뒤따라 다른 신과 더불어 신성한 광경을 보면서 가장 행복한 것이라고 일컬을 만한 저 영감에 차 있었을 때, 그 당시 아름다움은 장엄하게 보일 수 있었다. 우리는 스스로 결점

도 없고 훗날 우리를 기다린 어떤 악에도 물들지 않은 채 이러한 것을 기념하였다. 우리는 흠 없고 단순하고 변하지 않으며 행복에 찬 얼굴들을 기억하는 증인들이 되었다. 우리는 순수한 광채 속에 스스로 순수하게 존재하며 무언가를 감춘 조개껍데기인 듯 우리가 지니고 다니는, 오늘 우리가 육체라고 부르는 것에 속박되지 않는다.

31. 마르쿠스 툴리우스 키케로: 스키피오의 꿈

"너의 정신은 도대체 얼마 동안이나 계속 바닥에서 헤매고 있을 것이냐? 네가 어느 사원으로 왔는지 보지 못하느냐? 아홉 개의 원 안에, 아니 보다 정확히 말하자면 아홉 개의 구 안에 모든 것이 연결되어 있다. 그것들 중 하나가 천구(天球)인데, 이것은 제일 바깥의 것으로 나머지 모든 것들을 포함하고 감싸는 최고의 신 자체이지. 그에게 저 영원히 회전하는 별들의 궤도가 딸려 있다. 천구 아래에는 뒤로 도는, 즉 하늘과 반대 방향으로 움직이는 일곱 개의 구체(球体)가 있다. 그것들 중 하나의 구를 지구에서 사투르누스(토성)라고 부르는 별이 차지했다. 그에 이어 인간에게 행운을 약속하는 광휘가 따르는데 사람들이 말하듯 그것은 주피터(목성)의 것이야. 그 다음으로 지구에 두려움을 주는 붉은빛의 마르스(화성)가 온다. 화성 아래에 그러니까 대략 중간 자리를 태양이 차지하고 있다. 모든 것을 그 빛이 채우는 위대함으로 다른 별들을 조정하고 인도하는 지도자이며, 세계의 영혼이자 통치자이지. 마치 동행자들처럼 태양의 뒤를 따르는 궤도 중의 하나가 비너스(금성)이며, 다른 하나는 메르쿠리우스(수성)이고, 그 아래에 달이 태양의 빛을 받으며 돌고 있다. 달 위의 모든 것

은 영원하지만, 달 아래에는 신의 선물로 인간에게 주어진 영혼 외에는 유한한, 시간과 함께 스러져 가는 것만 존재한다. 왜냐하면 중심이자 아홉번째 원인 지구는 움직이지 않으며, 모든 물체들이 고유의 무게를 가지고 가장 아래 중심인 지구를 향해 움직이기 때문이다."

나는 이 지구라는 구체를 경탄에 차서 바라보다가, 놀라움을 진정시키며 말했다. "이것은 무엇일까요? 내 귀를 채우는 이토록 강력하고도 달콤한 음향은 무엇인가요?" "그것은 원들의 진동과 운동 자체에 의해 일어나는 음향으로서, 고르지는 않지만 특정한 비율로 의미있게 나눠진 틈새 공간들 속에서 연결되어 높은 것과 낮은 것을 뒤섞으며 서로 다른 조화들이 균형을 이루도록 하는 것이지. 왜냐하면 그 정도로 강력한 운동들은 정적 가운데 이루어질 수 없으며, 그에 따라 제일 바깥의 것은 한편에서 깊은 울림을 내고 다른 한편에선 높은 소리를 내는 것이 당연한 자연 현상이기 때문이다. 따라서 별들을 거느리고 있는 가장 높은 하늘의 궤도는 회전 속도가 더 빠르며, 높고 격앙된 소리를 내며 움직이고, 맨 아래 있는 달의 궤도는 가장 깊은 소리를 내며 운동한다. 왜냐하면 아홉번째 원인 지구는 움직이지 않는 것으로 항상 **같은** 자리, 우주의 중심을 차지하고 있기 때문이다. 하지만 다른 여덟 개의 궤도는, 이 가운데 둘은 똑같은 힘을 가지고 있으니까, 일곱 개의 음향을 일으키는데, 이들은 사이 공간에 의해 구별되며, 이 숫자는 거의 모든 것들의 매듭이 되는 숫자이다. 학식 있는 사람들이 이 현상을 현과 목소리로 모방하여 이곳으로 귀환하는 방법을 알려 주었다. 뛰어난 정신력으로 인간의 삶을 살면서도 신적인 학문을 쌓은 다른 사람들이 하는 것처럼 말이다. 인간의 귀는 이 소리로 채워져 있고, 그로 인해 귀머거리가 되었다. 너희들이 지닌 어떤 감각도 이보다 더 무디지는 않다. 마치 나일 강이 아주

높은 산에서 폭포가 되어 떨어지는 곳에 사는 사람들이 너무 큰 물소리 때문에 청각이 없는 것과 같다. 우주가 내는 이 소리는 우주 전체의 극히 빠른 회전으로 인해 너무 강하게 울리기 때문에 인간의 귀로는 파악할 수 없다. 마치 너희들이 그 빛에 시력과 얼굴을 압도당하여 태양을 똑바로 쳐다볼 수 없는 것과 마찬가지이다."

32. 토마스 만: 〈장엄 미사〉에 관한 크레츠마의 강연

우리가 들은 바로 베토벤은 푸가를 쓸 수 없다는 소문에 휩싸여 있었다. 그래서 이제 궁금해진 것은 이같은 험담이 어느 정도까지 사실과 일치하는가의 여부였다. 베토벤은 아마도 이 험담을 무마시키려고 애를 썼던 모양이다. 그는 이러한 소문 후에 나온 피아노곡에 여러 차례 푸가를 삽입했는데, 해머피아노 소나타와 가장조로 된 피아노 소나타에서는 3성부의 푸가까지도 넣었다. 한번은 '약간 자유롭게'라는 말을 덧붙여서 자신이 어긴 규칙들을 잘 알고 있다는 것을 보여 주기도 했다. 왜 그가 그 규칙들을 소홀히 했는지, 그것이 그의 독단적인 성격에 의한 것이었는지, 혹은 그 규칙들을 익히지 못해서였는지는 논쟁거리로 남아 있다. 그러나 작품번호 124의 거대한 푸가 서곡이든, 장엄 미사곡의 영광송과 사도신경이든 간에 결국은 야곱이 천사와의 싸움에서 이겼듯이 이 위대한 전사 베토벤은 자신이 승자로 남았다는 것을 증명하기 위해 야곱처럼 허리를 다치면서도 그 위기에서 빠져나왔을 것이다.

크레츠마가 들려준 소름끼치는 이야기는 그 투쟁의 신성한 의미와 시련에 처한 대가의 인품을 기괴하고도 잊을 수 없는 모습으로 우리

에게 각인시켰다. 때는 1819년 한여름이었고, 베토벤이 괴트링 근처의 하프너 집에서 미사곡을 작업할 때였다. 그는 모든 악장이 예상했던 것보다 훨씬 오랫동안 나오지 않는 것에 대해 절망해 있었다. 완성하기로 정해진 기한은 이듬해 3월로, 루돌프 대공작이 올뮈츠의 대주교로 서품을 받기로 정해진 때였다. 그 당시 어느 날 오후 그곳으로 베토벤을 방문한 두 명의 친구와 음악도들은, 집에 들어서자마자 끔찍한 일을 알게 되었다. 그날 아침 대가의 두 하녀가 도망쳐 버린 것이다. 그 전날 밤, 1시경에 온 집안을 소스라치게 한 시끄러운 소동이 있었기 때문이었다. 주인은 저녁부터 밤늦도록 사도신경을, 그것도 푸가로 된 사도신경을 작업하고 있었고, 주방에 준비된 저녁 식사를 할 생각이 전혀 없었다. 마냥 기다리던 하녀들은 자연의 순리에 못 이겨 마침내 잠이 들고 말았다. 그러다가 밤 12시에서 1시 사이에 먹을 것을 청하던 베토벤은 하녀들이 잠들고, 음식은 다 타고 말라비틀어진 것을 보게 되자 말할 수 없이 화가 났다. 그 스스로는 자신의 소리를 듣지 못했기 때문에 한밤중의 고요한 집안을 전혀 고려하지 않은 채 분노를 폭발했다. "너희는 한 시간도 나와 함께 깨어 있을 수 없느냐?" 하고 그는 계속해서 호통을 쳤다. 그러나 시간은 5시, 6시가 되었고, 기분이 상한 하녀들은 동틀 무렵 너도나도 난폭한 주인을 혼자 남겨두고 달아나 버렸다. 그래서 그는 그날 점심 식사도 못하고, 결국 전날 점심부터 아무것도 먹지 못했던 것이다. 방문객들이 왔을 때 베토벤은 식사도 거른 채 자기 방 안에서 사도신경, 푸가로 된 사도신경을 작업하고 있었다. 제자들은 잠긴 문 앞에서 그가 어떻게 일하는지 귀를 기울였다. 이 귀먼 사람은 사도신경(크레도)을 노래하고 울부짖으며 발을 굴러댔다. 그것을 듣는 것은 너무나도 충격적이어서, 문 앞에서 엿듣는 사람들은 피가 얼어붙는

것 같았다. 그들이 심한 부끄러움에서 막 물러서려고 했을 때, 문이 왈칵 열리고 베토벤이 나타났다. 과연 어떤 모습이었던가? 그것은 너무나도 끔찍했다! 마구 흐트러진 옷차림에, 공포심을 일으킬 만큼 광적인 얼굴 표정으로 그는 혼비백산한 사람들의 눈을 노려보았다. 그는 마치 적대적인 대위법의 악령들과 생사를 건 싸움을 하고 나온 것 같았다. 그는 처음에는 말도 안 되는 소리를 중얼거리다가 자기 집에서 일어난 소동에 대해 탄식조의 비난을 퍼부었다. 모든 사람들이 달아나고, 그를 굶주리게 내버려두었다는 것이다. 사람들은 그를 진정시키려고 애썼다. 한 사람은 그가 옷차림을 갖추도록 도왔고, 다른 한 사람은 기운을 되찾을 식사를 주문하기 위해 음식점으로 달려갔다……. 그로부터 3년이 지난 뒤에야 비로소 미사곡은 완성되었다.

우리는 그 미사곡을 알지 못했고, 다만 그 곡의 작곡에 대해 들었을 뿐이다. 그러나 미지의 위대함을 듣기만 해도 배움이 된다는 것을 누가 부인하겠는가? 물론 많은 것은 사람들이 어떻게 이야기하는가에 달려 있다. 벤델 크레츠마의 강연에서 집으로 돌아오며 우리는 미사곡을 들은 것 같은 느낌이 들었다. 크레츠마가 우리에게 각인시켜 준 그 모습, 즉 문틀에 서 있는, 밤을 지새우고 굶주린 대가의 모습이 그 환상에 적지않게 기여했음은 물론이다.

33. 프리드리히 빌헬름 요제프 폰 셸링: 예술의 성전

미학적 직관이 단지 객관적으로 되어 버린 지적[11] 직관이라면 예술이 철학의 유일하고 진실하며 영원한 보조 수단임과 동시에 기록이라는 것은 저절로 이해가 된다. 예술은 늘 그리고 지속적으로 철학이

외면적으로 설명할 수 없는 것, 즉 행위와 생산에 있어서의 무의식과 그것의 의식과의 원초적인 일치를 새로이 입증해 준다. 예술은 철학자에게 성전을 열어 주기 때문에 철학자에게 최상의 것이다. 그곳은 자연과 역사로 나누어지고, 그리고 사고 속에서는 일치하지 못하던 것이 성전에서는 결합된다. 마찬가지로 삶과 행위 속에서 영원히 서로 멀리하는 것이 성전에서는 영원하고 원초적인 결합 상태로 불타오른다. 철학자가 자연에 관해 인위적으로 만들어 내는 생각은 예술에게는 원초적이고 자연적이다. 우리가 자연이라 부르는 것은 비밀스럽고도 놀라운 문자 속에 갇혀 있는 한 편의 시이다. 그러나 수수께끼는 풀리고 우리는 그 안에서 멋지게 변장하고 스스로를 구하면서도 스스로를 피하는 정신의 오랜 방황을 인식할 것이다. 왜냐하면 감각은 마치 말을 통해서, 즉 희미한 안개 사이를 통해 보듯이 감각계를 통해 우리가 노리는 환상의 나라를 본다. 각각의 훌륭한 그림들은 어느 면에서는 현실적이고 이상적인 세계를 분리시키는 눈에 보이지 않는 칸막이가 걷혀지는 것을 통해서 생겨난다. 그리고 그림은 현실적인 세계를 통해 단지 불완전하고 희미하게 드러나는 환상 세계의 그 형상물들과 지역들이 완전히 드러나는 입구일 뿐이다. 자연과 예술가와의 관계는 자연과 철학자와의 관계 그 이상은 아니다. 즉 자연은 단지 항시적인 제약하에 나타나는 이상적인 세계일 뿐이거나 예술가의 외부가 아니라 예술가 안에 존재하는 세계의 불완전한 반사일 뿐이다.

11) 원문에 씌어진 transzendentale은 이 경우 그리고 후의 교정에 따르면 intelle-ktuelle를 의미.

34. 막스 베크만: 나의 그림에 대하여

나는 현재 주어진 것들로부터 보이지 않는 것에로 향하는 다리를 찾는다. 어느 유명한 유대 신비주의자가 '보이지 않는 것을 붙잡으려면 할 수 있는 한 깊이 보이는 것 속으로 들어가라'고 말했듯이 말이다. 나에게는 현실의 마술을 파악하고 이러한 현실을 그림으로 바꾸어 놓는 것이 중요하다. 현실을 통해 보이지 않는 것을 보이게 만들기——이것은 어쩌면 역설적으로 들릴지도 모른다. 그러나 정말로 현실이야말로 현존재의 신비를 만드는 것이다.

나에게는 공간을 더듬는 것이 현실을 파악하는 데 결정적인 도움이 된다. 높이와 넓이, 깊이를 평면으로 바꾸는 것, 그림의 추상적인 평면은 공간을 나타내는 이 세 가지로 이루어진다. 이 평면이 나에게 공간의 무한성에 맞서는 확실성을 준다. 나의 형상들은 내게 행복과 불행을 주듯 오고 간다. 그러나 나는 그 형상들이 걸치고 있는 우연성을 벗겨내고 그것들을 포착하려 한다. 동물과 인간 속에서, 우리가 살고 있는 세계인 천국과 지옥 속에서 일회적이고 불멸하는 에고를 발견하려고 한다.

공간-공간-그리고 다시금 공간-그것은 우리를 둘러싸고 있고, 또한 그 안에 우리 자신들이 살고 있는 무한한 신성이다. 이것을 나는 그림을 통해 형상화하려고 애쓴다. 나에게는 이것이야말로 문학과 음악과는 근본적으로 다르게 미리 정해져 있는 필연성이요, 하나의 기능이다. 정신적인 것이든, 형이상학적인 것이든, 일상적인 것이든 일상적이지 않은 것이든, 사건들이 나의 삶 속으로 들어오면, 나는 그것들을 그림의 방식으로 포착할 수밖에 없다. 대상은 결정적인 것

이 아니다. 그림을 수단으로 그것을 평면이라는 추상성으로 번역하는 것이 문제이다. 따라서 나는 비구상적인 것이 필요 없다. 나에게는 주어진 대상이 이미 충분히 비현실적이며, 나는 그것을 그림을 수단으로 해서만 구상적인 것으로 만들 수 있기 때문이다.

나는 사주——아주 자주 혼자 있다. 원래는 커다랗고 오래된 담배창고였던 암스테르담의 내 아틀리에는 이제 새로이 옛 시대와 새 시대의 형상들로 가득 차 있다. 그리고 언제나 바다가 가까이서, 그리고 멀리서 폭풍과 태양을 뚫고 내 생각 속으로 물결쳐 들어온다. 그러면 형태들이 구체적인 사물로 압축되어 내가 이해할 수 있는 것으로서, 내가 신이라고 부르는 공간의 커다란 공허와 불확실성 속에 모습을 드러낸다.

그럴 때면 때때로 카발라[12]의 리듬이 내게 도움이 된다. 오안네스와 다곤(물고기 모습을 한 신)에 대한 내 꿈이 우리 혹성들의 가라앉은 대륙의 마지막 나날들을 떠돌 때, 나에게는 남자와 여자와 아이, 귀족여자든 창녀든, 하녀든 영주의 부인이든, 이런 사람들이 있는 거리도 전혀 다르게 보이지 않는다. 서로 모순되는 꿈들이 내 안에 뒤섞여 있다. 사모트라키,[13] 피카딜리 또는 월스트리트. 에로스와 더-이상-존재하고-싶지-않음. 이 모든 것들이 미덕과 범죄, 검정과 하양처럼 나에게 몰려온다. 그래, 검정과 하양, 이것이야말로 나와 절대적으로 관련이 있는 두 가지 요소이다. 내가 하양 또는 검정만을 볼 수는 없다는 것은 행복일 수도 있고 불행일 수도 있다. 하나만 있다면 훨씬 더 단순하고 분명할 터인데. 그러나 그런 것은 실제로 존

12) **Kabbala**: 유대의 음악을 일컬음. 이 음악은 성서에 나타난 숫자와 철자의 가치를 해석하는 데 몰두하며 철자 순서의 신비한 의미를 찾는 데 그 목적이 있다.
13) **Samothráki**: 에게 해 북쪽에 위치한 그리스의 섬.

재할 수도 없을 것이다. 그러나 그럼에도 불구하고 많은 사람들의 꿈은 하양(구체적으로 아름다운 것만) 또는 검정(추하고 부정적인 것)만 보려 한다. 나는 이 두 가지 속에서 나 자신을 실현할 수밖에 없다. 이 두 가지, 검정과 하양 속에서만 나는 하나의 통일체로서의 신을 본다. 그 속에서 나는 신이 거대하고 영원히 변화하는 세계 극장으로서 늘 다시금 새로이 형상을 만드는 것을 본다.

그리하여 나는 거의 그렇게 하려고 하지 않았는데도, 형식적인 원칙들로부터 초월적인 이념들에 도달했다. 그런 일은 전혀 내 '전문 분야'는 아니지만, 나라고 하지 말란 법도 없지 않은가.

4 영상과 영화

　예술은 고유한 규칙과 규범들을 만들어 낸다. 자연이나 기술 혹은 종교가 내세우는 조건은 미적 규정이나 이상적인 미적 기준에 의해서 보충된다. 여기서 미적 기준이란 다른 어떤 것에 의해서가 아니라 그 자체로 정당화될 뿐이다. 예를 들어 뱀의 곡선이 이루는 아름다움은 자연적이거나 기술적이거나 혹은 종교적인 기준에 의해 설명될 수 있는 것이 아니므로 **실러**가 역설하듯 미학적 규준이 그에 대한 근거를 대주어야 한다. 그러나 누가 이러한 미학적 기준을 적용할 수 있으며 또 그 효력을 규정하는가? 18세기에 널리 퍼졌던 '관상학'이 주장하듯 한 인간의 성격을 그 얼굴의 미적인 윤곽으로 인식할 수 있는가? **리히텐베르크**가 당시 대중화되고 있던 관상학에 반대하여 던지고 있는 질문에서 알 수 있듯이 미적 감각이란 피상적인 선입견에 빠져드는 그 무엇은 아닐까 하는 것이다. 미학적 규칙은 그림과 기호와 의미들의 특정한 관계에 근거하는 것이다. 그러한 관계들은 관상학이 말하듯이 단순한 것인가 아니면 **르네 마그리트**가 제시하듯이 너무나 다양하고 복잡하여 혼란스럽기까지 한 것일까?

　예술은 이중성과 신기루를 선호한다. 즉 어떠한 것도 명백하게 하려고 하지 않는다. 따라서 미학적 규칙들은 구속력이 없고 또 보편적인 효력도 없는 것이다. 영화관을 방문해 보면, 예를 들어 **히치콕** 영화에서 보여 주는 '서스펜스'에 대한 미학적 규칙이 통용된다. 애

매모호한 상황은 긴장감을 불러일으키게 되고 또 주의를 환기시킨다. **사르트르**는 미학적 규칙으로 작용하면서 흥미와 흥분을 촉진시키는 것이 영화관의 실내 장식이나 분위기, 냄새, 불빛, 소리들과 무관하지 않음을 보여 준다. 관조의 체계는 어떤 방식으로 미학적 조정 장치의 기능을 수행하는가? 그 체계를 완전히 바꾸어 놓는다면 과연 비슷한 감상을 불러일으킬 수 있을까? 우리가 인식하고 있는 체계에 어떤 충격이 가해져서 보는 법을 새롭게 배우게 된다거나, 혹은 어떠한 '서스펜스'에도 무감각하게 된다면 이와 더불어 미학적 규칙들도 함께 변하게 될 것인가 하는 질문을 던지게 된다. **벤야민**은 익숙해진 바로 그 일상의 자리에서 완전히 새로운 것이 꿈꾸어질 수 있는 이중적 상황을 설정하고 있다.

35. 프리드리히 실러: '뱀 모양의 곡선'

왜 '뱀 모양의 곡선'이 가장 아름다운 선으로 여겨지는가? 나는 모든 미학 과제 중에서 가장 단순한 이 과제에 특별히 내 이론을 적용해 보았다. 이러한 시도는 그 어떤 오류도 발생시키지 않을 것이므로 중요하게 여기고 있다.

바움가르텐학파 사람[14]은 뱀 모양의 곡선이 감각적으로 완벽하기 때문에 가장 아름다운 선이라고 말할 수 있을 것이다. 이 선은 항상 그 방향을 변화시키며(다양성), 다시 같은 방향으로 되돌아온다(통일

14) Baumgartenianer: 철학자 알렉산더 고틀리프 바움가르텐(Alexander Gottlieb Baumgarten, 1714-1762)의 지지자. 바움가르텐은 근대 미학의 창시자로서 저서로는 《미학 *Aesthetica*》(1750-1758)이 있다.

성). 만일 어떤 더 나은 이유로 그 아름다움이 설명되지 않는 한 다음과 같이 확실히 아름답지 않은 선도 아름다울 수 있을 것이다.

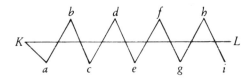

여기에서도 방향의 변화가 있다. 말하자면 a, b, c, d, e, f, g, h, i는 다양성이고, 방향의 통일성도 발견된다. 이것을 이성적으로 생각해 낸 것은 K와 L선에 의해 표시되어 있다. 이 선은 비록 감각적으로 완벽하긴 하지만 아름답지는 않다.

다음과 같은 선은 그러나 아름다운 선이다. 아니면 내 펜이 좀더 좋다면 아름다운 선이 될 수도 있을 것이다.

이제 이 두 선의 차이는 단지, 첫번째 선에서는 갑작스럽게 방향의 전환이 이루어지고, 두번째 선은 눈에 띄지 않게 변한다는 것이다. 그러나 미적 감각에 작용하는 두 선의 차이는 각 선의 특성에 의하여 나타나는 이 유일한 차이에 근거하고 있음에 틀림없다. 하지만 갑자기 방향이 바뀌는 것은 강제적으로 방향이 바뀌는 것과 무엇이 다른가? 자연은 갑작스런 도약을 좋아하지 않는다. 만약 우리가 자연이 비약하는 어떤 모습을 본다면, 자연에 파괴적인 힘이 가해졌다는 것을 알 수 있다. 이와는 반대로 선이 방향을 바꾸는 그 어떤 특정한 지점도 제시되지 않는 그런 움직임만이 '자율적'으로 나타난다. 그리고 이것이 바로 '뱀 모양의 곡선'이 나타내는 경우로, 첫번째 선과는 곡선

이 나타내는 자유(Freiheit)로 인한 차이가 있을 뿐이다.

36. 게오르크 크리스토프 리히텐베르크: '반(反)관상학'

인간의 육체는 영혼과 여타 세계 사이의 중간에 자리잡고 있으며, 이 두 영역의 영향을 반영하는 거울인 것이다. 육체는 인간의 기호나 능력을 나타낼 뿐 아니라 운명의 채찍질·기후·질병·영양 상태 또는 오만 가지 좋지 않은 것들을 표현하기도 하는데, 이런 부정적인 것들은 우리 인간이 악한 결심을 해서 생긴 것이 아니라 종종 우연이라든가 의무 같은 것들에 의해서 어쩔 수 없이 인간이 내몰리게 된 상태인 것이다. 어떤 밀랍 인형에서 오류를 찾아냈다고 치자. 그 오류가 모두 예술가가 잘못해서 그런 것인가, 아니면 누군가가 잘못 만져서 또는 태양의 열기라든가 방이 너무 따뜻해서 그 영향을 받아 그렇게 보이는 것은 아닐까? 신체가 극단적으로 구부러진 경우, 완전무결하게 흠이 없는 경우, 또는 훼손된 경우 등, 그 한계는 우리가 알 수 없지만 이것들은 우연에 따른 것이다. 어떤 한 사람이 같은 동작을 수없이 반복했을 때 생기는 주름은 다른 사람에게는 훨씬 덜 나타난다. 어떤 한 사람에게는——개라도 알아챌 수 있는——기형이나 곱사등이 혹 같은 것이 생기지만 다른 사람에게는 전혀 나타나지 않거나, 아니면 사람의 눈에 아예 띄지도 않게 없어져 버릴 수 있는 것이다. 이것은 바로 모든 것이 얼마나 유동적인가를 보여 주는 것이며, 어떻게 작은 섬광 하나가 어느 한 사람의 전체를 태워 버릴 수 있는 반면 다른 사람에게는 그을린 점 하나도 거의 남겨두지 않는가를 보여 준다. 사람의 얼굴에 있는 모든 것이 머리로 생각하는 것, 그리고 가슴으로 느끼는 것

과 관련이 있단 말인가? 어째서 그대들은 사람의 코를 보고 출생한 달이라든가 혹은 그가 태어났을 차가운 겨울, 기저귀를 게을리 갈아 주었던 것, 차분하지 못한 보모, 습한 침실 또는 어린 시절에 앓았던 질병 따위를 알아내지 못하는가. 어른에게 색깔로 보여지는 것이 아이에게는 형태로 나타났다. 초록색 나무는 불에 들어가면 모양이 휘지만 마른나무는 그저 갈색이 될 뿐이다. 그렇기 때문에 정신이나 영혼에 있어 분명 특별한 장점을 갖고 있지 못한──우리 범인(凡人)들도 이런 장점들을 갖지 못하겠지만──고귀한 사람들이나 위대한 사람들이 아마도 이목구비가 좀더 균형잡힌 얼굴을 하고 있는지도 모른다. 또는 영혼의 오류가 산파의 실수와 매양 한가지인가? 아니면 몸이 틀어짐에 따라 영혼도 같이 뒤틀리는 것인가. 그래서 영혼이 한 육체를 다시 빚어야 할 때 바로 그와 같은 신체를 만든 것인가. 아니면 영혼은 마치 언제나 담기는 그릇의 형태를 취하는 어떤 탄력적인 액체처럼 신체를 채우고 있는가? 그래서 납작코가 남의 불행을 고소해하는 마음을 의미한다고 할 때, 코를 납작하게 눌린 사람이 남의 불행을 기뻐하게 되는 것일까? (즉 신체의 형태가 영혼의 상태를 좌우하는가?)

37. 르네 마그리트: 낱말과 그림

어떤 대상도 그 대상이 가지고 있는 이름보다 더 적합한 이름을 찾아낼 수 없을 정도로 그 이름과 밀접하게 연관되어 있는 것은 아니다:

이름이 없어도 별 문제되지 않는 대상들이 있다:

때때로 한 단어는 자기 스스로를 지칭하는 것 이외의 기능은 할 수 없다:

어떤 대상은 그 대상의 모상과 접촉하게 되며, 어떤 대상은 그 대상의 이름과 접촉하게 된다. 대상의 모상과 이름은 서로 만난다:

이따금 한 대상의 이름은 그 대상의 모상을 대신한다:

실제에서 한 단어는 한 객체의 자리를 차지할 수 있다:

그림은 한 문장에서 한 단어를 대신할 수 있다:

몇몇 객체는 그 객체 이면에 다른 객체들이 존재한다는 사실을 암시한다:

이 모든 것이 시사하는 바는 대상과 그 대상을 대표하는 것 사이에 거의 아무 관계가 없다는 사실이다:

2개의 상이한 객체를 지칭하는 단어들은 이 객체들을 분리시키는 요소에 대하여 아무것도 말해주지 않는다:

단어들은 그림에서 형태와 동일한 힘이 있다:

모상과 단어는 그림에서 상이하게 감지된다:

무엇이라고 규정지을 수 없는 형태는 어느 객체의 정확한 모상을 대체시킬 수 있다:

한 객체는 결코 그 이름이나 그 모상이 내는 것과 같은 동일한 효과를 낼 수 없다:

대상들의 가시적인 윤곽선은 실제에서 그들이 모자이크를 형성한다고 할 만큼 밀접하게 접촉하고 있다:

분명히 동일시될 수 없는 형태들의 의미는 명확하게 윤곽이 드러나는 경우 못지않게 중요하다:

이따금 한 사물의 경우 이름은 특정한 사물을 지칭하고 모상은 불특정한 사물을 가리킨다:

또는 그 반대의 경우도 있다:

38. 앨프레드 히치콕: '서스펜스를 위한 한 가지 예'
(프랑수아 트뤼포[15]와의 대화에서 발췌)

나는 당신에게 《젊은이와 무죄》를 예로 들어 서스펜스의 원칙을 설명할까 합니다. 관객에게는 영화의 인물들이 가지고 있지 않은 정보가 주어져야 합니다. 그러면 관객은 주인공들보다 더 많이 알 것이며, 스스로에게 "상황은 어떻게 해결될까"라는 질문을 집중적으로 할 것입니다.

영화의 결말에서 현재 남자 주인공의 편에 서 있는 소녀는 살인자를 찾아내려 합니다. 그녀가 발견한 유일한 단서는 한 노인이 살인자를 보았다는 것입니다. 그 살인자를 다시 알아볼 것 같은 노인은 떠돌이 부랑자입니다. 살인자는 신경질적으로 눈을 깜빡거리는 습성을 가지고 있습니다. 소녀는 부랑자를 정장으로 차려입히고, 그를 오후 5시 티타임을 위해 그랜드 호텔로 함께 데리고 갑니다. 거기엔 엄청나게 많은 사람들이 있고, 부랑자는 소녀에게 말합니다. "이런 혼잡 속에서 눈을 깜빡거리는 습관을 가진 얼굴을 찾는 것은 정말로 좀 웃기는 일이로군." 바로 그 대화 다음에 나는 카메라를 아주 위로, 그러니까 무도회장 천장 아래에 자리잡게 하고는 거기서 카메라를 기중기 위에 실어 무용수들 위를 훌쩍 넘어 악단 단원들이 앉아 있는 단상으로까지 움직입니다. 그들은 흑인 악단이고 카메라는 타악기 옆에 앉아 있는 연주자에게로 다가갑니다. 흑인인 타악기 연주자의 눈이 전체 화면을 채울 때까지 카메라의 움직임은 그를 클로즈업하는

15) François Truffaut(1932-1984): 프랑스 영화감독.

것으로 계속됩니다. 그리고 순간 눈이 깜빡입니다. 앞에서 말한 그 안면 근육 경련입니다! 어떤 한 장면 속에서 드러나는 전체라는 것입니다.

가장 먼 것으로부터 가장 가까운 것으로, 가장 큰 것에서부터 가장 작은 것으로, 그것이 당신의 원칙이란 말씀이군요.

그래요. 그때 나는 컷을 하고 여전히 홀의 다른 편 끝에 앉아 있는 소녀와 부랑자에게로 돌아갑니다. 이제 관중은 알게 되었고, 관중이 던지는 물음은 그 노인과 소녀가 그 남자를 어떻게 발견해 낼 것인가 하는 것입니다. 홀에 있는 경찰관 하나가 그 어린 소녀를 보고 그녀가 경찰서장의 딸이라는 것을 알아챕니다. 그는 전화기로 다가갑니다. 탈의실에서 담배를 피우도록 연주자들을 위한 잠깐의 휴식 시간이 있습니다. 그쪽으로 가는 도중에, 즉 복도에서 타악기 연주자는 물품 납입용 입구를 통해 두 명의 경찰이 안으로 들어오는 것을 봅니다. 그는 살인을 저질렀기 때문에 비밀스럽게 그들을 피해 오케스트라에서 다시 자리를 잡고, 그리고 음악이 시작됩니다. 이제 그 신경이 날카로워진 타악기 연주자는 홀의 다른 편 끝에서 부랑자와 어린 소녀와 함께 이야기를 하고 있는 경찰들을 봅니다. 타악기 연주자는 경찰들이 자신을 찾고 있으며 발각되었음을 느낍니다. 그가 점점 더 신경질적으로 되어가기 때문에 연주가 틀리게 되고, 한마디로 엉망으로 연주합니다. 그는 전체 오케스트라를 전염시키고 엉망인 타악기 연주자 때문에 리듬은 완전히 망쳐집니다. 상황은 점점 더 나빠집니다. 이제 그 어린 소녀와 부랑자 그리고 경찰들은 오케스트라 옆으로 난 복도를 통과해 홀을 떠나려고 합니다. 그건 사실 타악기

연주자와는 상관없는 일입니다. 그러나 그것을 모른 채 그는 자신에게로 다가오는 유니폼 입은 사람들을 봅니다. 그의 눈은 그가 점점 더 신경이 날카로워지는 것을 보여 줍니다. 타악기 때문에 전체 오케스트라와 무용수들이 중단해야 합니다. 그리고 그때 타악기 연주자는 의식을 잃고 바닥에 쓰러집니다. 쓰러지면서 그가 팀파니를 잡아채는 바람에 커다란 소음을 냅니다. 우리들의 작은 무리가 문을 통과해 가려고 했던 바로 그 순간에. 무슨 소리지? 무슨 일이야? 어린 소녀와 부랑자는 의식을 잃은 타악기 연주자에게로 다가갑니다. 영화의 초반에 우리는 그 소녀가 걸 스카우트이며 응급 처치에 능숙하다는 것을 보여 주었습니다. 그 젊은 남자가 기절했을 때 그녀가 경찰서에서 응급 처치를 했었기 때문에 그를 알게 되었습니다. 소녀는 "난 저 사람을 도와야만 해요"라고 말하고 타악기 연주자에게로 갑니다. 곧 소녀는 그의 눈이 어떻게 떨리는지 알아차립니다. 그리고 아주 조용히 말합니다. "내게 수건을 주세요. 그의 얼굴을 닦아 줘야겠어요." 말할 것도 없이 소녀는 그를 즉시 알아보았습니다. 그녀는 마치 그를 돌보는 것처럼 행동하면서 부랑자에게 이리로 오라고 말합니다. 웨이터는 젖은 수건을 가져오고 그녀는 타악기 연주자의 얼굴을 닦아냅니다. 그의 얼굴은 흑인처럼 검게 칠해져 있었습니다. 소녀는 부랑자를 바라보고 부랑자는 그녀를 바라보면서 말합니다. "그래, 그 사람이군."

39. 장 폴 사르트르: '영화관에서'

영화는 이미 시작되어 있었다. 어둠 속을 더듬으며 우리는 좌석 안

내원을 따라갔다. 나는 마치 침입자인 것처럼 느꼈다. 우리들 머리 위로 영사기에서 나오는 흰 불빛 다발이 극장 안을 가로질러 비추었다. 떠다니는 먼지와 담배 연기가 보였다. 피아노가 웃어대고, 보라색 전구들이 벽에서 빛을 발하는데, 코를 찌르는 소독약 냄새가 내 복을 조여 왔다. 사람들이 만들어 내는 냄새와 그 밤이 만들어 내는 향락이 내 속에서 뒤섞였다. 나는 비상등을 먹었고, 내 몸에 그 신맛이 채워졌다. 앉아 있는 사람들의 무릎에 등을 스치며 지나가 삐걱거리는 좌석에 앉았고, 어머니는 내가 좀더 높이 앉을 수 있도록 덮개를 접어서 엉덩이 아래 놓아 주셨다. 마침내 나는 화면을 보았고, 형광을 발하는 백묵 가루의 띠를 발견했으며, 사나운 날씨에 내맡겨진 채 지직거리는 풍경을 발견했다. 비는 끊임없이 내려서 해가 밝게 빛날 때도, 심지어는 집 안에도 비가 내렸다. 때로 불꽃을 튀기는 별똥별이 남작 부인의 살롱을 가로질러 갔지만 그녀는 이것에 대해 놀라는 것 같지도 않았다. 나는 화면에 내리는 이 비와 이처럼 끊일 사이 없이 화면 위가 부산해지는 것을 좋아했다. 피아노 연주자가 〈핑갈의 동굴〉[16] 서곡을 시작했고, 누구나 이제 범죄자가 나타나리라는 것을 알아챘다. 남작 부인은 두려워 죽을 지경이었다. 그러나 그녀의 아름답고 새카만 얼굴은 사라지고 분홍색 글씨가 나타났다. '제1부 끝.' 빛이 들어오면서 독성은 갑작스럽게 해소되었다. 내가 어디에 있었지? 학교에? 관청에? 장식이라곤 아무것도 없었다. 줄지어 있는 접히는 의자들, 의자 아래 부분에 보이는 경첩, 노랗게 칠한 벽, 담배 꽁초와 가래침으로 더럽혀진 바닥. 다양한 냄새들이 극장 안을 채우

16) 펠릭스 멘델스존-바르톨디(1809-47)의 서곡, 1830 작곡, 1832 편곡(작품 26). 핑갈의 동굴은 스코틀랜드의 Staffa섬에 있는 현무암 동굴.

고 있었고, 언어는 새로이 발명되었으며, 좌석 안내원은 큰 소리로 영국제 사탕을 팔았다. 어머니가 그것을 사주셨으며, 나는 그것을 입에 물고 비상등을 빨아먹었다. 사람들은 눈을 비벼 각자 자기의 이웃을 보았다. 군인들과 하녀들, 비쩍 마르고 늙은 한 남자는 담배를 씹었고, 모자를 쓰지 않은 여공들이 크게 웃었다. 이 모든 사람들은 우리의 세계에 속하지 않았다. 다행스럽게 이러한 군상이 앉아 있는 일층 좌석 여기저기에 큰 숙녀용 모자가 움직이는 것이 보여서 안심이 되었다.

돌아가신 아버지와 할아버지는 이등석에 앉곤 하셨다. 극장에서 보이는 사회적 서열이 예식에 대한 그들의 취향을 일깨웠다. 많은 사람들이 함께 있으면 의식 절차를 통해 그들을 서로 떼어 놓아야 한다. 그렇지 않으면 그들은 서로를 죽일 것이라는 것이 그들의 생각이었다. 영화관은 그 반대를 증명했다. 극히 다양한 계층이 뒤섞여 있는 이 대중은 어떤 축제 분위기보다는 하나의 혼돈으로 인해 결합되어 있는 것 같았으며, 에티켓은 죽었고, 마침내 인간들 사이에 있는 실제적인 연결고리, 즉 상호 의존성을 보게 해주었다. 나는 예식에 대한 취향을 잃었고 인간 대중에 열광하였다. 나는 모든 종류의 사람들을 알게 되었는데, 이 적나라함과 또한 대중 한가운데 나타나는 거리낌없는 각자의 현존, 백일몽, 인간 존재의 위험에 대한 어렴풋한 의식, 이러한 것들을 나는 1940년 슈타락 12D 수용소에서 다시 발견하였다.

나의 어머니는 점점 더 대담해지셨고, 나를 파리의 큰 거리에 있는 영화관, 시네라마,[17] 폴리 드라마티크,[18] 보드빌,[19] 그 당시 곡마장으로 불렸던 고몽–팔라스[20] 등으로 데려가셨다. 나는 《지고마르》[21] 《팡토마》 《마키스트의 모험》[22] 《뉴욕의 비밀》을 보았는데, 금빛 치장들

이 나의 즐거움을 방해했다. 보드빌 영화관은 오래되어 낡은 극장이었고, 예전의 위대함을 드러내려 하지 않았다. 마지막 순간까지 금빛 술이 달린 붉은 커튼이 스크린을 덮고 있었다. 세 번 두드리는 소리가 나면서 영화가 시작되는 것을 알렸고, 오케스트라가 서곡을 연주했으며, 커튼이 걷히고 불이 꺼졌다. 나는 이런 적당치 못한 의례와 먼지 낀 치장에 화가 났다. 이것은 유독 연기자들을 밀쳐내는 결과를 가져왔다. 우리의 아버지들은 발코니 또는 갤러리에서 샹들리에와 천장화에 감동받았으며, 극장이 그들에게 속한다는 사실을 믿으려 하지 않았다. 그들은 그곳에서 자신들이 손님일 뿐이라고 느꼈다. 그러나 나는 영화를 **가능한 한 가깝게** 보고 싶었다. 나는 작은 영화관에서 누구나 평등하게 느끼는 불편함 가운데 이 새로운 예술이 다른 모든 이들에게 그러한 것처럼 나에게도 속한다는 것을 배웠다. 정신 연령으로 볼 때 영화와 나는 같은 또래였다. 나는 일곱 살로서 읽을 수 있었는 데 반해 새로운 예술은 열두 살이 되었지만 말을 할 수 없었다. 사람들은 영화가 초기 단계일 뿐이며 더 발전해야 한다고 주장하였다. 나는 이 새로운 예술과 내가 같이 성장할 수 있다고 생각했다. 우리들 공동의 유년기를 나는 잊지 않았다. 내가 영국제 사탕을 얻을 때, 한 여인이 내 가까이에서 매니큐어를 칠할 때, 지방 호텔의 화장실에서 특정한 소독제의 냄새가 흘러나올 때, 밤 기차에

17) Cinérama: 가운데가 불룩한 화면에 세 개의 카메라를 조합하여 입체적인 상영을 하는 방법.

18) Folies Dramatiques: 1831년에 지어진 파리의 극장.

19) Vaudeville: 1792년에 만들어진 파리의 극장.

20) Gaumont-Palace(Hippodrome): 1900년에 문을 연 파리의 영화관.

21) 미국의 탐정 영화 시리즈(1910/11).

22) 조반니 파스트로네(Giovanni Pastrone)의 영화 《카비리아 *Cabiria*》(1914), 첫번째 Maciste-영화.

서 천장에 붙어 있는 보라색 비상등을 볼 때, 그럴 때면 나의 눈, 나의 코, 나의 혀는 다시 예의 사라진 영화관들의 불빛과 향기를 발견한다. 내가 4년 전 폭풍우가 치는 날씨를 무릅쓰고 바다에서 핑갈의 동굴로 가까이 갔을 때, 나는 바람 부는 그곳에서 피아노 치는 소리를 들었다.

40. 발터 벤야민: 《단편》에서

여러 해 전에 나는 전철 안에서 포스터 하나를 보았다. 세상이 제대로 돌아간다면 위대한 문학이나 위대한 그림이 그린 짓처럼 그 포스터도 애호가·역사가·해석가, 그리고 모방자들을 찾아냈을 것 같았다. 그리고 실제로 이 포스터는 위대한 시와 위대한 그림, 그 두 가지에 모두 해당되었다. 예기치 않은 깊은 감동을 받아서 생기는 인상일 경우에 일어나는 것과 마찬가지로 충격이 너무 심해서——그렇게 말해도 된다면——그 인상이 세차게 내 속에 자리잡은 채 의식의 바닥을 뚫고 수년 동안 눈에 띄지 않게 어둠 속 어딘가에 남아 있었던 것이다. 나는 그것이 '불리히 소금'에 관한 것이라는 사실과 이 조미료의 원래 창고는 플로트벨 가(街)[23]에 있는 작은 지하실이라는 것을 알고 있을 뿐이었다. 나는 수년 동안 그곳을 지나다니면서 거기서 내려 포스터에 대해 물어보고 싶은 유혹을 느꼈었다. 그러다가 어느 빛바랜 일요일 오후, 바로 이 시각을 위해 유령처럼 세워져

23) 베를린의 거리명(페르디난트 라이문트의 《낭비꾼》에 나오는 주인공의 이름에 대한 풍자).

벌써 4년 전에 한번 나를 당혹하게 만든 적이 있었던 저 북쪽의 모아비트[24]에 이르렀다. 당시 나는 류초프 가에서, 로마에서 내게 보내도록 주문했던 도자기로 구워 만든 중국의 한 도시를 에나멜이 칠해진 가옥 집단의 무게에 따라 그 중국 도자기의 관세를 물어야만 했을 때였다. 이번에는 빌써 여러 가지 조짐들이 그날이 의미심장한 오후가 될 것임을 예시해 주었다. 그리고 그 날은 한 구절을 발견하는 일로 끝났다. 그 이야기는 파리라는 회상 공간에서 말해지기에는 너무 베를린다운 분위기였다. 그러나 그 전에 나는 동행하는 아리따운 두 명의 여인들과 함께 허름한 술집 앞에 서 있었는데, 그 술집의 진열장은 푯말들의 배치로 인해 활기에 넘쳐 보였다. 그 중에 한 가지가 '불리히 소금'이었다. 그것은 '불리히 소금'이란 말 외에는 아무것도 아니지만, 이 글씨 주변으로 갑자기 앞에서 말한 포스터에 있던 황야의 풍경이 자연스럽게 생겨났던 것이다. 그것은 다음과 같이 보였다. 즉 황야의 전방으로 말이 끄는 짐마차 한 대가 앞으로 가고 있었다. 그 마차는 자루들을 싣고 있었는데, 그 자루 위에 '불리히 소금'이란 글씨가 씌어 있었다. 이 자루 중의 하나에 구멍이 나서, 거기서부터 벌써 상당한 거리에 이르도록 소금이 땅바닥 위로 새고 있었다. 황야의 풍경 뒤에 있는 두 개의 기둥에는 '이것이 최고'라는 글씨가 쓰인 커다란 간판이 매달려 있었다. 그러나 황야를 관통하는 도로 위에 난 소금의 흔적은 무엇을 위한 것인가? 그것은 철자들을 만들어 내었는데, 즉 '불리히 소금'이란 한 단어를 만들고 있었다. 라이프니츠와 같은 사람의 예정조화설[25]은 이렇게 칼로 새긴 듯 날

24) 베를린의 지역명(형무소).
25) 철학자 고트프리트 빌헬름 라이프니츠(1646-1716)의 용어로 우주의 모든 실체들 사이의 이미 존재하는 조화로운 상관 관계에 대한 개념.

카롭게 황야에 그려진 이 예정조화에 비하면 어린아이 장난이지 않는가? 그리고 이 포스터에는 한 가지 비유가 나와 있지 않는가? 이 지구상의 삶에서 아직 아무도 경험하지 않은 것에 관한 비유 말이다. 그것은 유토피아를 그리는 일상에 대한 비유라고나 할까?

III

미학적 수용과 경험

1 교육, 정치, 학습

 지혜를 습득하거나 뭔가를 배우는 것이 얼마나 어려웠던가 하는 것은 셔본의 주교 **애서**의 기록처럼 중세 시대 지배자들의 전기를 보면 알 수 있다. 지식으로서 가치가 있는 것들은 모두 예술에 보관되어 있었다. 인간은 자신의 짧은 생을 넘어서 다른 사람들을 위해 강구해 놓아야 했던 안전 대책, 즉 예술을 사용했다. 그러나 그 사용이라는 것에는 항상 문제가 따랐다. 왜냐하면 읽는 것 자체가 엄청난 수고를 요구했기 때문이다.(애서) 배고픔이나 갈증과 같은 원초적 욕구는 노력할 만한 가치가 있는 듯이 보였고, 이러한 욕구는 미학적 수용을 자연의 토대 위에 설정했다. **발터 벤야민**의 '책 읽는 아이'는 분명 기호의 힘에 의해 떠돌아다니게 되고, 책과 자연은 경험 안에서 하나로 묶여진다. 이때 **블루멘베르크**에게 문제가 되는 것은, 만약 전반적인 책의 세계가 '비(非)자연'으로 비추어지면 그 결합을 제대로 유지할 수 있는가 하는 것이다. 도서관 안의 공기와 먼지가 단지 미신이나 잘못된 경건함을 요구한다면 현실은 무엇인가? ──덧붙여 묻자면 Cui bono? 이 질문은 오늘날 좀 특별하게 취급되어야만 한다. 왜냐하면 예술이라고 여겨지는 것이라고 해서 전부 사람들을 위로하고 기분을 명랑하게 만들어 주지는 못하기 때문이다. 그래서 **호르크하이머**에 따르면 현대의 어떤 독자는 괴테 시의 잘못된 수용을 역사적으로, 그리고 사회학적으로 증명하기도 한다.

상대적인 관점이 아름다움에 대한 지난날의 학설을 철회시키지는 못한다. 그 학설은 학습, 교육, 그리고 기술과 고난과 연관되기 때문에 이런저런 사상들로 다시 나타나게 되었는데 이런 사상들은 후에 불명예를 얻게 되었다. **아리스토텔레스**의 《정치학》에 조형예술과 시문학 그리고 스포츠와 체조 및 음악에 대한 상세한 서술이 들어 있는 것은 우연일까? 도덕과 미, 유용함과 편안함, 진지함과 유희, 세계의 조화와 영혼의 조화는 그 반대로 응용을 요구하는 모든 이론에서 서로 결부되어 있었다. 이 연관성을 **브레히트**도 '철학하는 행위의 관습을 위한 대화'에서 부인하지 않는다. 하지만 만약 시문학적인 것이 유용한 것에 모순되면 그것을 어떻게 판단해야 하는가? 판단하는 것을 포기해야만 하는가?

41. 애서: '지혜를 추구했던 앨프레드 왕'

전쟁의 와중에서도, 지상의 삶을 영위하며 부딪히는 잦은 장애 속에서도, 그리고 이방인의 공격과 일상적인 육체의 고통 속에서도 왕은 포기하는 일 없이 언제나 직접 능력을 기르려 애썼으니, 제국을 이끌고 온갖 사냥 도구를 돌보며 자신의 모든 금세공사와 예술가 및 매 조련사와 매의 시종, 개 몰이꾼을 지도하고, 새로운 기술로 전임자들의 모든 관습을 뛰어넘는 보다 더 우러러볼 만하고 정교한 건축물을 세울 능력을 추구했을 뿐만 아니라, 다른 사람들로 하여금 작센의 책들을 낭독하게 하였으며, 무엇보다 작센의 노래들을 외우게 하려고 애썼다.

언제고 가능하면 그는 자신이 훌륭한 생각을 하도록 도움을 줄 사

람들, 그가 원하는 것에 이르도록 이상적인 지혜로써 그를 보조해 줄 사람들을 찾았다. 그는 마치 여름날 이른 아침 벌집에서 날아올라 대기를 뒤흔드는 빠른 비행으로 여러 잡풀과 야채, 덤불의 꽃들에 내려앉아 특별히 마음에 드는 것을 집으로 나르는 아주 영리한 벌과도 같았다. 또한 그는 자신의 정신적 시선도 항상 먼 곳에 두었고, 그곳에서 자신이 안에 가지고 있지 않은 것, 즉 자신의 제국에 없는 것을 찾았다. 그리하여 신은 자신의 부족함을 탄식하는 왕의 노력에 답하고 그 선의를 격려하기 위해 몇몇 위인을 보내 주셨으니, 성서에 능통할 뿐 아니라 왕의 명령으로 제자 페트루스와 함께 그레고리우스 교황[1]의 **문답집**들을 의미에 맞추어 명료하고 세련된 문체를 써서 처음으로 라틴어에서 작센어로 번역한 주교 워프리드[2]와 머시아 출신이며 신망이 두텁고 선천적으로 지혜로운 대주교 플레그먼드,[3] 더 나아가 머시아[4] 출신의 사제이자 보좌신부인 애설스탠[5]과 워울프[6]를 보내 주셨다.

앨프레드 왕은 이 네 사람을 머시아로부터 불러들여서 서작센 제국에 머물게 하고 이들에게 많은 명예와 전권을 부여했는데, 이는 대주교 플레그먼드와 주교 워프리드가 머시아에서 이미 갖고 있던 명예와 권력을 한껏 더 드높인 것이었다. 그들 모두의 박식함과 지혜로 인해 왕의 욕망은 끊임없이 고양되고 충족되었다. 왜냐하면 왕은 밤낮으로 시간이 있을 때마다 그들로 하여금 책을 낭독하게 하였으며,

1) 그레고리우스 대왕 1세: 교황(590-604).
2) Werfried of Worcester(915 사망): 영국의 우스터 주교.
3) Plegmund of Canterbury(914 사망): 캔터베리 대주교.
4) Mercia: 서작센의 백작령(웨식스와 켄트 옆).
5) Aethelstan(890년경): 머시아의 사제.
6) Werwulf(890년경): 머시아의 사제.

적어도 그들 중 한 명은 항상 자신의 곁에 두었기 때문이다. 그로 인해 그는 거의 모든 책의 내용을 알게 되었지만, 스스로는 책을 펴도 거기에서 아무것도 이해할 수 없었다. 왕은 읽기를 배운 적이 없었던 것이다.

42. 발터 벤야민: 책 읽는 아이

아이는 학급 문고에서 책을 받는다. 저학년 반에서는 책을 나누어 준다. 아이는 때때로 감히 책을 갖고 싶다는 소망을 품어 본다. 고대하던 책들이 다른 사람의 손에 넘어가는 것을 바라보며 종종 부러워하기도 한다. 마침내 원하던 책을 얻게 된다. 아이는 일주일 동안 온전히 텍스트에 몰입하게 된다. 마치 눈송이에 에워싸이듯 부드럽고 비밀스럽게 또 촘촘하고도 끊임없이. 무한한 신뢰감을 갖고 그 속으로 빠져든다. 계속해서 유혹하는 책의 고요함이란! 그 내용은 아마도 그렇게 중요하지 않을 것이다. 왜냐하면 독서하는 동안에는 뒹굴거리는 가운데 그 이야기들이 고안됐던 시간 속으로 흘러들어가기 때문이다. 아이는 거의 대부분 사라져 버린 길의 자취를 뒤쫓아간다. 책을 읽는 동안에는 귀를 닫아 버린다. 책은 아이에게는 너무 높은 책상 위에 놓여 있고, 한 손은 줄곧 책장 위에 얹혀 있다. 그에게는 주인공들의 모험이 마치 인물이나 메시지가 눈보라 속에서 휘몰아치듯이 활자들의 소용돌이 속에서 읽혀진다. 그의 호흡은 사건들의 공기 중에 멈춰 서고 모든 인물들은 그에게 입김을 불어댄다. 아이는 어른이 하는 것보다 더 밀접하게 인물들 가운데 섞여 버린다. 아이는 책 속의 사건과 그 안에서 오고간 말들에 더할 수 없이 사로잡

혀, 자리에서 일어서는 아이의 마음은 쌓인 눈에 덮인 듯 읽은 것에 묻혀 있다.

43. 한스 블루멘베르크: 책의 세계와 세계의 책

책과 현실 사이에는 오래된 적대감이 깔려 있다. 글로 씌어진 것이 현실의 자리를 차지했다. 이는 씌어진 것이 현실을 최종적으로 표제가 붙여진 것으로, 그리고 확정된 것으로 나타냄으로써 현실을 필요 없는 것으로 만드는 기능을 갖고 있기 때문이다. 글로 씌어지다가 결국은 인쇄까지 된 전통은 전달 매체가 바뀔 때마다 경험의 직접성을 약화시키는 것이 되었다. 단순히 양이 많다는 사실로 인해 책의 자만심 같은 어떤 성향이 나타나는데, 막대한 책의 양은 문자 문화의 시대가 어느 정도 지나자 벌써 책 속에 모든 것이 있다는 인상과 함께 한번 인식되고 사용된 것을 너무나도 짧은 인생을 살면서 다시 한번 들여다보고 깨우치는 것은 무의미하다는 압도적인 인상을 만들어 내었다.

이런 인상의 힘은 이 인상에 대한 반격의 힘을 가져온다. 그리고 나면 갑자기 책 위에 쌓인 먼지들이 보이게 된다. 그것들은 낡았고 온통 얼룩이 져 있으며 곰팡내 나고 이 책은 저 책을 베낀 것이다. 너무 많은 양의 책은 책 이외에 다른 것을 들여다볼 욕구를 앗아가기 때문이다. 도서관 안의 공기는 숨이 막히고, 그 속에서 숨쉬며 인생을 보내는 것에 대한 싫증은 피할 수 없다. 책은 근시를 만들고 무기력하게 하며 대체할 수 없는 것을 대체한다. 그런 식으로 탁한 공기와 어두침침함, 먼지와 근시로 인해, 즉 책의 대용품 기능에 굴복함

으로써 비자연인 책의 세계가 생겨난다. 그리고 청년 운동은 항상 비자연에 반대하여 일어났다. 자연이 다시 그들의 책 속에 들어가게 될 때까지 말이다.

그래서 책이 자연 자체의 메타포가 될 수 있었다는 사실은 더욱 놀랍다. 책과 완전히 대립되는 적대자로서의 자연은 책을 비현실로 만들기 위해 존재하는 듯이 보이니까 말이다. 그러고 보면 책과 자연을 은유를 통해 결합시킨 충동은 훨씬 더 중요하고 불가항력적인 것에 틀림없다.

44. 막스 호르크하이머: 괴테 읽기의 어려움

"눈물에 젖은 빵을 한번도 먹어 보지 못하고, 침대에 앉아 눈물 흘리며 근심에 찬 밤들을 새워 본 적 없는 사람은, 그대들을 알지 못하리, 천상의 힘들을." 이 구절이 등장하는 시에 관해 직접 말한 괴테[7]에 의하면, 이 시로부터 '최고로 완벽하게 숭배되던 한 여왕이 (…)

7) 텍스트 20을 보라. 여기에 인용한 시는 괴테의 《빌헬름 마이스터의 수업 시대 *Wilhelm Meisters Lehrjahre*》의 2권 13장에 나오는 〈하프너(*Hafner*)의 노래〉이다.

눈물에 젖은 빵을 한번도 먹어 보지 못하고,
침대에 앉아 눈물 흘리며 근심에 찬 밤들을
새워 본 적 없는 사람은,
그대들을 알지 못하리, 천상의 힘들을.

그대들은 우리를 삶으로 인도해,
가난한 사람을 죄인으로 만드네,
그리고는 그에게 고통을 안겨 주누나:
지상의 모든 죄는 처벌받는 것이므로.

고통의 와중에 위안을' 얻은 사실을 볼 때 이 시의 작용은 영원할 것
이라고 한다. 언급되지는 않았지만 이러한 위안의 전제나 이 구절이
진실성을 갖게 만드는 전제는 사람들이 이런 근심에 찬 밤들과는 다
른 밤과 낮도 알고 있다는 것이다. 즉 높은 인간성을 갖춘 쾌활한 존
재여야 한다는 것이 전제 조건이며, 이러한 인간성이 갖추어지면 슬
픔은 아주 드문 것이어서 슬픔이 나타나면 고귀한 빛까지 띠게 되는
것이다. 이로 인해 오늘날 괴테를 이해하는 것이 어렵게 된다.

45. 아리스토텔레스: '음악 교육의 효과와 목표'

사람들이 음악에 몰두하는 것은 행복감 때문만이 아니라 휴식을
위해서 유용하다고 생각하기 때문이다. 하지만 우리는 이것이 단지
우연적인 것은 아닌가, 음악 자체가 본질상 그런 유용성의 용도를 초
월해서 존재하는 것인가, 아니면 우리가 음악으로부터 누구라도 감
각적으로 인지하는 보편적 쾌락만을 얻을 수 있는 것은 아니지 않은
가 반문해 볼 필요가 있다. (왜냐하면 음악은 자연적인 쾌감을 제공하
며 그래서 모든 연령층, 모든 성격의 인간들에게 환영받는 것이니까.)
하지만 더욱 확실히 검토해 보아야 할 것은 음악이 성격이나 영혼에
도 영향을 끼치는 것은 아닌가 하는 문제이다. 만약 음악이 어떤 특
정한 방식으로 우리의 성격을 형성한다면 그것은 사실로 나타날 게
틀림없다. 이 주장이 옳다는 것은 수많은 노래들, 특히 올림포스[8]의

8) Olympos: 기원전 8세기 프리기아에 살았다고 전해지는 작곡가. 그의 이름으
로 전해지는 작품들은 피리와 키타라를 위한 곡이었고, 주로 제식용 음악으로 작
곡된 것이었다.

노래들에서 드러난다. 그 노래들은 자타가 공인하는 바와 같이 영혼을 고무적으로 만들고, 그 고취감이란 영혼의 성격이 체질 변화된 것이다. 뿐만 아니라 우리는 무용과 성악이 빠져 있더라도 음악 연주를 들으면 공감을 하게 된다. 나아가 음악은 쾌락의 범주에 속한다. 그런데 올바르게 기뻐하는 일, 올바르게 사랑하고 미워하는 일은 미덕에 속하는 일이기 때문에 고귀한 성격이나 훌륭한 행동에 대해 기쁨을 느끼고 올바르게 판단하는 습관을 들이고 배우는 것만큼 중요한 것은 아무것도 없다. 그 다음으로 리듬과 곡조는 분노와 평정, 용기와 정숙의 실질적 본성, 또 이들과 대립되는 요소들이 지니는 실질적 성격뿐만 아니라 다른 윤리적 항목들과 전적으로 친족성을 가지고 있다. 이는 경험이 말해 준다. 왜냐하면 우리가 위의 그런 것을 들으면 우리의 영혼이 변화하기 때문이다. 이와 유사한 (예술) 영역에 있어서 기쁨을 느끼거나 거부감을 표시하는 데 제대로 익숙해진다면, 이는 실제 속에서 이에 상응하는 행동과 밀접한 관련이 있다. (어떤 사람이 어느 모상을 보고 무엇보다도 그 형태 때문에 기쁨을 느낀다면, 그가 그 모상의 실체를 직접 보고 쾌락을 느끼게 되는 것과 마찬가지이다.)

감각 분야 중에서 그밖에 어떤 것도 성격과 이런 관계를 맺고 있는 경우는 없다. 촉각에도 없으며 미각에도 없다. 기껏해야 시각적 인상에나 약간 있을까. (시각적으로는 형태들이 있지만 그저 부분적일 뿐이고, 그것도 누구나 감지할 수 있는 것은 아니다. 그밖에도 그 형태들은 성격과 직접적인 관련은 없다. 형태와 색깔은 성격의 단순한 표시일 뿐이고, 내적 열정이 육체적 특징으로 표현될 뿐이다. 어쨌든 시각적인 데에는 커다란 차이가 있어서 젊은이들이 파우소[9]의 회화를 보아서는 안 되고 그 대신 폴리그노토스[10] 그림이나 다른 화가나 조각가들 중에서 윤

리적 성향을 지니는 사람들의 그림을 보아야 할 것이다.) 음조에 있어서는 성격의 직접적인 표현을 찾을 수 있는데 이는 명백한 사실이다. 왜냐하면 화음의 종류가 이미 차이점들을 나타내어 청(聽)자로서 우리는 각각의 화음에 따라 영향을 받고, 또 각기 다르게 적응하는 것이기 때문이다. 어떤 곡조, 즉 믹솔리디아[11]식을 들으면 슬프고 우울해지고, 다른 곡조를 들으면 마치 느긋한 곡조를 들을 때와 같이 오히려 유순해지며, 침착하고 균형이 잡힌 기질이 되는 건 또 다른 어떤 음조를 들을 때인데, 이런 것은 도리아식 화성만이 표출해낼 수 있는 것 같고 격정적으로 우리에게 영향을 주는 것은 프리기아식 음조를 들을 때이다. 이것은 이 분야의 전문가들에 의해 확인되는 바로서, 그들은 사실을 근거로 이를 입증하기 때문이다. 동일한 것이 리듬에도 적용된다. 한 종류의 리듬은 차분한 성격을, 다른 양식의 리듬은 활발한 성격을 나타낸다. 이 활발한 성격의 리듬 중 한 부류는 저급한 율동성을, 다른 한 부류는 보다 고상한 율동성을 나타낸다.

　그것은 실제로 음악이 영혼의 성격에 영향을 줄 수 있는 힘을 갖고 있기 때문이다. 음악이 그럴 수 있다면 젊은이들을 음악으로 이끌어 그 속에서 교육을 받도록 해야 한다. 또한 음악의 가르침이 이 연령대 사람들의 성격에도 잘 맞는다. 왜냐하면 젊은이들은 그 나이에 뭔가 감미로운 것이 없으면 아무것도 참아내지 못한다. 그런데 음악은 본질상 감미로운 성질을 갖고 있지 않은가. 그 때문에 또한 음악의 화음과 박자는 영혼과 친화력을 갖는 것으로 보인다. 그러기에 현

9) Pauso(n): 기원전 5세기 후반의 화가. 전해 오는 작품은 하나도 없다.
10) Polygnot(os): 기원전 5세기 전반에 살았던 화가. 전해 오는 작품은 없다.
11) mixolydisch, dorisch, phrygisch: 그리스 음악에서 조(調)의 종류.

자들 다수는 말하기를 영혼은 화음이라고 하고, 다른 이들은 영혼이 화음의 속성을 가지고 있다고 말하는 것이다.

46. 베르톨트 브레히트: 철학하는 방식에 대하여

내가 다른 사람들이 이해하고 싶어하는 것이 무엇인지 개의치 않고 극작품을 쓰고 상연하는 행위를 철학하는 행위의 관습으로 만들었다면, 이제 나는 이 철학하는 행위 역시 고유한 방식으로 규정해야만 한다. 왜냐하면 우리가 사는 시대에 그리고 이미 오래전부터 철학을 한다는 것은 내가 전혀 의도하지 않은 뭔가 아주 특정한 것을 의미하기 때문이다.

천성적으로 나는 형이상학에 소질이 없다. 사람들이 생각할 수 있는 것이 무엇이고, 그리고 개념들이 어떻게 서로 어울리는지 그런 것들은 내게 낯선 것들이다. 그래서 나는 특히 열등한 민족에게서 두루 행해지는 철학하는 방식, 즉 "충고를 구하기 위해 그에게로 가라. 그는 철학자이다" 혹은 "저기 있는 사람은 참된 철학자처럼 행동했다"고 말할 경우 사람들이 의미하는 것을 따른다. 그리고 나는 여기서 그저 한 가지 구별을 하고 싶다. 그 민족이 누군가에게 어떤 철학적 태도가 있다고 생각하면, 그러면 그것은 거의 늘 무엇인가에 대해 참아내는 능력을 말하는 것이다. 권투 시합에서 사람들은 잘 받아내는 선수들과 잘 치는 선수들을 구분한다. 즉 많이 견뎌내는 선수들과 잘 때리는 선수들을 말한다. 그리고 이런 의미에서 그 민족은 철학자에 대해 자신의 상황으로부터 발생하는 것을 견뎌내는 선수라고 이해한다. 나는 결과적으로 철학하는 것을 싸움에 있어서의 **치고**

받는 기술이라고 이해하고 싶다. 그게 아니라면 말한 것처럼 철학하는 것이 무엇을 의미해야 하는지에 있어서 나는 그 민족과 같은 의견을 갖고자 한다.

말하자면 그것은 분명 인간의 태도에 대한 관심, 즉 삶을 만들어가는 인간의 기술들에 대한 판단이며 그것은 이런 종류의 철학자들에게는 결정적인 것이다. 즉 완전히 실질적이고 유용한 것을 지향하는 관심이다. 그리고 이론적이고 학술적인 철학의 개념들을 통해 실제 일들, 즉 다시 또 어떤 개념들이 아니라 실제의 일들이 다루어질 수 있을 때에 한해서만 그 개념들은 암시의 철학인 거리의 철학에 이를 수 있다. 그리고 만약 그 유용한 것이 어떤 산문적인 (현실적인) 요소를 가져야 한다면, 그러면 우리는 산문적인 것을 새로운 눈으로 보아야 하며 유용함의 요구를 산문적인 것에서 배제하기보다는 차라리 시문학적인 것을 포기해야 한다.

2 취향

이 장에서 다루게 될 '취향'은 말 그대로 하자면 '맛'으로 거슬러 올라간다. 취향이란 다시 말해 모든 미학적인 판단의 바탕에 놓여 있는 매우 구체적인 것이라 할 수 있다.

노베르트 엘리아스는 지난 수세기 동안 취향이 어떤 특수화의 과정을 겪었는지 코 푸는 관습, 손수건이 도입된 역사 등을 예로 들어 고찰한다. 단순한 생리적 행위가 시대적·사회적 취향과 어떤 관계가 있는지, 또한 이런 관습이 어떻게 계층적 관습으로, 또는 도덕과 위생을 고려한 훈련 방식으로 자리잡게 되었는지 보여 주고 있다.

베이컨은 오늘날의 관점에서도 충분히 설득력 있고 유용한 대화의 기술에 대하여 가르침을 준다. 그는 대화의 주체로서 호의적인 태도와 더불어 재치와 유머, 순간적인 판단력 등을 어떻게 사용해야 하는가를 자세히 일러 준다.

칸트는 아름다움을 인식하는 문제에 있어서 고립된 개인의 태도와 개인이 다수 사이에 있을 때의 태도에 차이가 있음을 인식하고 사회성/사교성이야말로 취향을 발견하고 발전시키는 데 필요한 전제조건임을 강조한다. 진정한 취향은 아름다움을 감각적/경험적 인식을 통해 다른 사람과 공유하는 데서 또는 공유하려는 노력에서 비롯되는 것이라고 본다. 따라서 우리가 허영이라고 부르는 것, 타인에 대한 지나친 관심 표명 등도 결국은 취향에서 비롯되었다는 것이다.

짐멜은 유행의 본질을 사회심리학적으로 파고든다. 유행이란 항상 '앞서감/앞서 있음'을 뜻하는 동시에 완성을 향한 중도에 있는 것이다. 그러면서 유행이 보편적으로 확대되었을 때 그 생명은 끝난다. 소위 유행의 첨단을 걷는 사람들은 집단적 취향의 향배와 속도, 개별화 의지 사이에서 '독창적인 균형 관계'를 유지하려고 노력하는 사람들이다.

미학적인 노력의 목표는 **보들레르**에게서 바뀐 듯한 느낌을 받는다. 그는 화장을 비롯한 인공미는 '적어도 솔직하고 과감하게' 표출되어야 한다고 본다. 보들레르는 인간 본능을 비롯하여 자연/자연적인 것은 추악하고 사악한 것이라고 본다. 반면 선과 아름다움은 인공의 산물로서 유행이나 패션, 화장이 그 증거들이다. 여성의 화장은 '자연을 능가하려는 욕구'의 표현으로서 칭찬받아 마땅하다고 보들레르는 주장한다.

47. 노베르트 엘리아스: 코 푸는 것에 대하여

중세 사회에서는 일반적으로 손으로 음식을 먹고 손으로 코를 풀었다. 그렇기 때문에 식탁에서 코를 닦는 행위에 대한 특별한 규정들이 필요했다. 정중함, 특히 궁정 예법은 오른손으로 고기를 집으면 왼손으로 코를 풀 것을 요구했다. 그러나 그것은 사실 식탁 위에 제한된 규정이었는데, 이는 단지 다른 사람들을 배려했기 때문이었다. 그래서 오늘날 같으면 손가락이 더러워질 수 있을 거라는 생각 때문에 일어날 낭패스런 기분이 애초에는 전혀 없었다.

다시 이 예들은 외관상 가장 단순한 문명의 도구들이 얼마나 더디

게 발전되어 왔는지를 극명하게 보여 줌과 동시에 아주 단순한 도구와 그것의 사용에 대한 요구가 일반화되기까지 필요했던 특별한 사회적·정신적 전제 조건들을 어느 정도 분명하게 보여 준다. 포크와 마찬가지로 손수건은 맨 처음 이탈리아에서 사용되었으며, 그 관습을 처음에는 그것이 지니는 사회적 위신의 정도와 연관되어 확산되었다. 부인들은 화려하게 수를 놓은 값비싼 손수건을 벨트에 늘어뜨리고 다녔다. 르네상스 시대의 젊은 '속물' 들은 그것을 다른 사람들에게 건네주기도 하고 입에 대고 다녔다. 그러나 손수건은 귀하고 비교적 비쌌기 때문에 상류층도 처음에는 그리 많이 가지고 다니지는 않았다.

손수건이 사용되기 시작하자마자 새로운 '풍속'과 더불어 나타나는 새로운 '악습'의 금지, 즉 코를 풀었으면 그 손수건을 쳐다보지 말라는 것과 같은 금지 조항이 되풀이해서 나타난다.

손수건의 도입과 함께 특정한 규정과 그 규정에 종속된 성향들이 이런 식으로 우선은 새로운 출구를 찾는 것처럼 보인다. 어쨌든 오늘날 기껏해야 무의식이나 꿈, 즉 은밀한 영역에서 혹은 의식적으로는 잘해야 '무대 뒤에서'나 나타나는 본능적 경향들은 신체 분비물에 대한 관심으로서 역사적 과정의 초기 단계에서는 보다 분명하고 은폐되지 않은 채 드러난다. 즉 그런 관심은 오늘날 아이들에게서는 여전히 '일반적' 현상으로 나타난다. (…) 이때까지 습관이란 거의 언제나 다른 사람들과의 관계 속에서 분명하게 평가되었으며, 적어도 속세의 상류층에서는 그 습관들이 다른 사람들을 성가시게 하고 불쾌하게 만들거나 또는 '존경심의 부족'을 드러내는 것이기 때문에 금지되었다. 이제 그 나쁜 습관들은 다른 사람을 고려해서가 아니라 그 자체만으로도 비난받는다. 이런 식으로 사회적으로 바람직

하지 않은 본능의 표출이나 성향은 보다 극단적으로 억압되었다. 그것은 그 사람이 혼자 있는 경우에도 불쾌감, 불안, 수치심, 죄책감을 얹어 주었다. 우리가 '도덕' 또는 '도덕적 이유'라 부르는 것의 대다수는 어느 특정한 사회적 수준에서는 아이들에 대한 훈련 수단으로서 '위생'이나 '위생적인 이유' 등과 같은 기능을 가지고 있다. 그런 수단을 통해 모델링하려는 의도는 사회적으로 바람직한 행동을 자동적으로, 즉 스스로 강요하게 만들어서 그것을 개개인의 의식 속에서 자발적으로 자신의 건강이나 인간적 품위를 위해 그렇게 의도적인 행동을 하도록 만드는 것이다. 습관을 정착시키는 이런 방식은 중산 시민 계층이 호응함으로써 우세해지는 훈련 방식이다. 이러한 방식으로 한편으로는 사회적으로 발산할 수 없는 충동 및 성향, 그리고 다른 한편으로는 사회적 요구들이 개개인에게 뿌리내린 규범 사이의 갈등이 첨예하게 대립한다. 그리하여 이러한 갈등은 근대의 심리학 이론들, 특히 정신분석학적 이론에 의해 관찰의 중심으로 대두되는 양상을 보인다. '노이로제'는 늘 존재했을 수도 있다. 그러나 우리가 오늘날 우리 주변에서 '노이로제'라고 관찰하는 것은 심리적 갈등이 특수하게 역사적으로 변모되어 온 형태로서 정신발생학적·사회발생학적인 설명을 필요로 한다.

48. 프랜시스 베이컨: 대화에 관하여

어떤 사람들은 대화를 할 때, 진리를 견실하게 인식하고 있다고 인정받기보다는 모든 논거를 변호해 냄으로써 똑똑한 사람으로 인정받는 데 더 많은 가치를 둔다. 무슨 공적이나 되는 듯이 항상 적당한

답을 마련하고자 하지만, 떠오르는 생각들을 끝까지 밀고 나가지는 않는다. 한편 다른 사람들은 일정하게 정해진 진부한 테마들을 가지고 있어서, 어떤 변화도 주지 않고 자신들에게 익숙한 것들에 대하여 대화한다. 이와 같은 정신적 빈곤은 대부분 지루하며, 그 빈곤함이 드러나게 되면 우스꽝스럽기까지 하다. 대화에서 특히 수행되어야 할 일은 하나의 주제를 정하고, 그 다음에 마무리하는 판단을 내리고서 다른 것으로 넘어가는 것이다. 그런 방법으로 대화는 사실 춤을 추듯 이어진다. 대화에는 변화를 주는 것이 좋다. 일상사에 관한 견해들은 학문적인 토론들로 교체되어야 하며, 이야기들은 철학적 논구로 바뀌어야 할 것이고, 질문은 의사 표시로, 농담은 진지한 것으로 교체되어야 한다. 왜냐하면 하나의 주제를 지칠 때까지 늘려 가거나, 오늘날 사람들이 말하듯 죽기살기로 하나의 주제를 파고드는 것은 식상한 일이기 때문이다.

농담에 관해서 말하자면, 농담의 대상에서 제외시켜야 할 것들이 있는데, 그것은 종교, 국가적인 일, 중요한 인물들, 대화 시점에서 누군가와 밀접한 관련이 있는 일들, 누군가를 너무 직접적으로 가리키는 것들은 피해야 할 것이다. 무언가 비꼬는 말이나 상처를 주는 악의에 찬 말을 못하면 직성이 풀리지 않는 사람들이 항상 있기 마련이다. 그것은 제어해야 하는 중독 현상이다. "자제하라, 젊은 독설가여, 고삐를 더 바짝 쥐어라."

일반적으로 신랄한 말과 독설적인 말을 구분해야 할 것이다. 그러니까 누군가가 풍자적인 기질을 갖추고 있고, 그의 기지가 다른 사람들을 놀라게 하는 것이라면, 그는 의당 그들의 기억력을 두려워해야 한다. 질문을 많이 하는 사람은 많은 것을 알게 되고 인기를 얻을 것이다. 특히 그가 질문받는 사람의 능력에 맞추어 물음을 제기할 때

사랑을 받을 것이다. 왜냐하면 그러한 질문을 통해 그는 다른 사람들에게 대답을 하면서 자신을 유리하게 내보일 수 있는 기회를 얻고, 동시에 자기의 지식을 계속 늘려 나가기 때문이다. 하지만 그는 질문으로 귀찮게 굴어서는 안 된다. 그런 일은 시험관들이나 하는 짓이다. 또한 그는 다른 사람들에게도 마찬가지로 자연스럽게 말할 기회를 주어야 한다. 그러나 누군가 대화를 장악하려고 쉬지 않고 말하는 사람이 있다면, 그를 재치 있게 제지하고 다른 사람이 참여하도록 해야 할 것이다. 그것은 마치 악사들이 쌍쌍이 추는 춤에서 끝을 내지 못하는 사람들을 다루는 것과 같다. 자네가 정통한 것으로 알려져 있는 것들에 대해 자네의 지식을 가끔 숨기면, 다른 때에 사람들은 자네가 전혀 모른다고 생각했던 것도 안다고 생각할 것이다. 자기 자신에 관해서는 자주 말하지 말 것이며, 말할 때에는 극히 신중하게 해야 할 것이다. 내가 아는 어떤 사람은 비아냥거리며 말하곤 했었다. "그 사람은 정말 아주 똑똑한 사람임에 틀림없어. 자기 자신에 대해 그렇게 할 말이 많으니 말야!" 예의바르게 자신을 자랑해도 좋은 유일한 경우가 있다면, 아마 다른 사람의 덕망을 칭찬할 때일 것인데, 무엇보다 그 사람이 강조하는 덕망을 칭찬할 때이다. 다른 사람들에 대한 공격은 극히 삼가야 한다. 왜냐하면 대화는 누구나 공유하는 재산으로 간주되어야 할 것이기 때문이다. 나는 영국 서부 출신의 귀족 두 사람을 알았는데, 그 중 한 사람은 말을 신랄하게 했지만 자기 집에서는 항상 훌륭하게 손님을 후대하였다. 다른 한 귀족은 그러한 식사에 참석했던 사람들에게 묻곤 했었다. "진리에 맹세코 심한 혹평으로 상처를 주는 일이 그곳에서 일어나지 않았어요?" 이런 질문을 받은 손님은 으레 "이런저런 일이 있었지요" 하고 대답했다. 그러나 그 귀족은 말하기를, "나는 그가 좋은 식사를 망칠 거

라 생각했지요." 말을 삼가는 것이 말을 잘하는 것보다 우선이며, 누군가와 대화할 때 취하는 호의적인 태도가 고상하고 잘 고른 어떤 말보다도 가치가 있다. 다른 사람에게 말할 기회를 주지 않고 자신의 의견을 지루하게 설명하는 것은 정신이 둔하기 때문이며, 대화를 독자적으로 이끌지 못하고 반박만 하거나 그에 대답만 하는 것은 대화의 피상성과 정신의 빈약함을 증명한다. 우리가 동물들에서 보듯이 달리기에 약한 것들이 방향을 바꿀 때는 아주 재빠른데, 사냥개와 토끼의 예에서 그것을 볼 수 있다. 본론으로 가기 전에 너무 말을 돌려하는 것은 지루한 느낌을 주며, 너무 직접적으로 말하는 것은 세련되지 못하다.

49. 이마누엘 칸트: 고독과 사교성

사람은 혼자 있을 때 아름다움에 대해 아주 무관심하다. 혼자일 때 사람은 자기의 안락함만을, 오로지 자극만을 중히 여긴다. 그는 자기의 감각을 쾌적하게 자극하는 것을 주목적으로 삼는다.

난 혼자일 때 숲 속에 있는 것이 더 마음에 든다. 그런데 여럿이 모여 있을 때는 잘 다듬어진 정원에 있는 게 더 좋다. 아름다운 형태란 오로지 여럿이 모여 있는 사회를 위해서만 존재하는 것 같다. 그렇다면 혼자 있을 때 취향이 사라지는 것은 어디에 그 원인이 있을까? 혼자 있을 때 우리는 단지 개인적인 선호도를 중시한다. 이런 일은 취향의 법칙에 따르면 가치 판단을 할 경우에는 일어나선 안 된다. 그럴 때 우리는 보편적인 기호에 따라야 하며, 우리에게 그 보편적 기호는 원하는 만큼 자극적이지 않을 수 있으며 덜 마음에 들 수도 있

다. 그래서 우리가 혼자 있을 때는 전혀 아름다움에 주의를 기울이지 않는다. 시골에서는 아름다움에 별로 주의를 하지 않는다. 시골에서 아름다움에 마음을 쓰는 사람들은 도시 생활에서의 어떤 인상을 그래도 가지고 있는 사람들이거나——물론 그 인상도 시간과 더불어 사라질 것이지만——아니면 명망 있는 인사들과 자주 접촉할 기회가 있는 사람들이다. 누가 황량한 섬에 혼자 있다면 그는 온갖 취향에 앞서 감정의 최소치만을 선호하게 될 것이며, 그 취향은 결국 상실하게 될 것이다. 만약 그가 치마를 만들 수 있는 천조각을 가지고 있다고 해도, 아마도 그 치마감에서 프랑스식 잘록한 허리선을 재단해 내지는 못할 것이다. 여유로움이 주목적이 될 테니까 말이다.

취향이란 사교성을 예고하는 전령이며, 사교성은 취향의 영양분이 된다. 취향은 일종의 섬세한 우아함을 가지고 있어서, 이런 성질에 있어서는 가치 판단보다는 감각이나 안락함이 중요하기 마련이다. 취향의 이러한 우아함은 사교성에서 얻어지는 결과이다.

사교성은 취향의 원인이자 원동력이 된다. 사교적인 사람들은 아주 섬세한 감정을 갖추고 있는데, 이들은 다른 사람들이 뭔가를 마음에 들어 할 때 마치 자기 자신이 그것을 향유하기라도 하듯이 보다 큰 쾌감을 느끼는 것이다. 그런 사람들은 자기 자신의 쾌적함보다도 다른 사람들의 쾌적함에 더 신경을 쓴다. 소위 자만이라는 것도 취향과 뗄 수 없는 관계에 있다. 자만심이라는 이런 명칭은 사람들이 사교적인 사람들을 악의적으로 험담할 때 쓰곤 한다. 그렇지만 어떤 사람이 다른 사람 마음에 들려고 노력하고, 자기가 그 다른 사람에게 호의를 보일 수 있을 때 쾌감을 느낀다면 그런 사람이 증오의 대상이 될 수 있는가? 오히려 자만은 덕이 규정하는 틀 안에 머물 경우 칭찬받을 만한 가치가 있다.

쾌(快; das Angenehme)는 개인 한 사람의 쾌적함과 관계가 있지만, 미(美; das Schöne)는 사물의 외양과 관련되며 이것이 취향의 본래적인 대상이다. 그런데 사람들은 종종 즐기는 가운데 또는 감각적으로 마음에 드는 경우에 취향을 사용하는 바 이것은 경험적으로 판단해야만 한다. 사람은 결국 가치 판단의 취향뿐만 아니라 감정의 취향도 가지고 있는 것인데, 이는 많은 사람들에게 감각적으로 마음에 드는 그런 것이 자기 감정으로부터 나온 것과 딱 맞아떨어질 수 있을 때이다. 예를 들어 적지않은 사람들이 어떤 요리가 많은 사람들 입에 맞는지 잘 알고 있는 것과 같다.

나아가 감정을 통해 무엇이 보편적으로 마음에 드는지 구별해 낼 수 있다면 그건 섬세한 취향이 있다는 표시이다. 열정적으로 어울리기 좋아하는 사람은 그러한 섬세한 취향의 소유자이다. 사람이 다른 사람의 마음에 들고자 한다면 그는 다른 사람 마음에 드는 그것을 선택해야 한다.

50. 게오르크 짐멜: 유행의 심리학에 관하여

유행의 본질이란 항상 어떤 집단의 일부만이 그 유행을 따를 뿐, 대부분의 사람들은 그것을 좇아가는 도중에 있다는 것이다. 유행은 결코 항시 있는 것이 아니라 끊임없이 만들어져 가는 것이다. 유행이 완전히 퍼지게 되면, 즉 원래 몇몇 사람들만이 행하던 그것이, 예를 들어 옷이나 행동 양식의 어떤 요소들이 실제로 어떤 때에 모든 사람들에 의해 예외 없이 행해지게 되면 그것은 더 이상 유행이라고 일컬어지지 않는다. 그렇듯이 유행이란 보편적으로 확대될 수 있는

것이 아니라는 사실로부터 개개인들은 유행이 어찌됐건 무엇인가 특별한 것을, 그리고 눈에 띄는 것을 나타내 준다는 만족감을 얻게 된다. 한편 유행은 동시에 똑같은 것을 추구하는 전체에 의해서——똑같은 것을 행하는 전체가 갖는 그밖의 사회적 충족과는 다르지만——받아들여진다. 그러므로 유행을 따르는 사람이 만나게 되는 태도에는 승인과 선망이 기분 좋게 섞여 있는 것이다.

　따라서 유행은 엄밀하게 보면 내적으로나 실질적으로 자립심이 없고 남에게 의존하고자 하면서도 그의 자부심은 일종의 특기나 주의, 그리고 특이한 것을 필요로 하는 개개인들을 위한 집합장인 것이다. 유행은 또한 하찮은 사람을 전체의 대표자로 만들어 줌으로써 유행을 앞서가는 사람은 전체 사회의 정신에 의해 받아들여지고 있다고 느끼게 된다. 이러한 현상은 무턱대고 유행을 따르는 사람이나 멋쟁이에게서 어느 정점에 이르기까지 고조되는데, 거기서 다시 개인주의적인 사람이라든가 특별한 사람이라는 외견이 받아들여짐으로써 일어난다. 멋쟁이는 보통 잠재적으로 따르고 있는 정도를 넘어서서 유행의 경향을 몰고 간다. 만일 뾰족한 구두가 유행이라면 그는 자신의 구두가 족히 배의 머리 모양이 되도록 하고, 만일 높은 옷깃이 유행이라면 귀까지 옷깃이 닿도록 하며, 만일 일요일에 교회에 가는 것이 유행이라면 그는 아침부터 밤까지 그곳에 머무르는 등등이다. 그가 표현하는 개성이란 정도에 따라서 대중의 공유 재산이라고 할 수 있는 요소들이 양적으로 많아진다는 것이다. 멋쟁이는 비록 다른 사람들과 똑같은 길을 간다 하더라도 그들을 앞서간다. 겉으로 보기에는 그가 전체 사람들의 선두에 서서 행진하는 것처럼 보인다. 왜냐하면 그가 나타내는 것은 바로 대중적 취향의 첨단이기 때문이다. 그런데 유행의 주역에게는 개인과 그 개인이 속한 사회적 집단과의 어

떤 관계에서도 볼 수 있는 원칙이 적용된다. 즉 집단을 이끌어 가는 사람은 사실상 이끌려 온 사람이라는 사실이다. 따라서 유행을 이끌어 가는 사람은 사회적 추진력과 개별화하려는 충동 사이에서 실제로 독창적인 균형 관계를 대변하게 된다. 이러한 매력으로부터 우리는 평소에는 지각 있고, 심지어 중요한 많은 사람들이 외관상 그렇게 이해할 수 없을 만큼 무턱대고 유행을 좇아가는 사실을 이해하게 된다.

51. 샤를 보들레르: 화장에 대한 찬사

자연적인 것에만 집착하고 원시인의 행동과 욕망에 매달리는 사람은 오직 추악한 것과 부딪히게 된다. 모든 아름다운 것과 신사다운 행동은 이성의 산물이며 깊이 생각한 결과 비롯된 것이다. 인간이라는 동물이 모태에서부터 이미 지니고 있는 범죄적 성향은 본래 자연스런 것이다. 그와는 달리 미덕이란 인위적이고 초자연적인 것으로, 모든 시대에 있어서 그리고 모든 종족들에게서 동물적인 인간성에 미덕을 주입시키기 위하여 신들과 예언자들을 필요로 하였으며, 이는 인간이 스스로 그것을 발견할 능력이 없었기 때문이다. 악(惡)은 수고를 들이지 않고, 자연스럽게 그리고 필요에 의해서 생겨난다. 반면에 선(善)은 늘 인공의 산물인 것이다. 나는 윤리적인 면에서 미흡한 조언자로서 자연에 대하여 이야기하고, 또 이성에 대하여 참된 구원자이며 치유자로서 이야기하는 이 모든 것을 미적 영역에 적용할 수 있을 것이다. 이것은 나로 하여금 인간 영혼이 본래 갖고 있는 귀족적인 특징으로서 치장이나 장식을 바라보도록 한다. 교만하고도 터무니없는 자부심을 갖고 우리들의 혼란하고 타락한 문명을 야만

스럽게 취급하곤 하는 종족들도——어린아이도 알다시피——옷을 입는다는 것의 숭고한 정신적 의미를 알고 있다. 미개인이나 아이는 반짝거리는 것과 알록달록 반점이 있는 깃털 장식이나 다채로운 색깔의 옷감과 지나치게 인위적으로 꾸며진 형태의 숭고미에 대한 거리낌없는 욕망을 통해 스스로 자신들의 영혼이 정신적임을 입증한다. 그것은 있는 그대로의 것들에 대한 거부감에서 비롯된 것이다.

따라서 유행은 인간의 뇌 속에서 모든 조야한 것, 현세에 속한 것, 불결한 것들의 상위에 떠도는 이상적인 것을 향한 노력의 표시로 이해되어져야 할 것이다. 자연에 멋진 형태를 부여한다거나 혹은 더 잘 표현하자면, 자연을 더 낮게 만들기 위한 지속적이고도 끊임없는 노력으로서 말이다. 이렇듯 사람들은 이유도 모르면서 올바른 지적을 하고 있는데, 즉 모든 유행은 매혹적이라고, 다시 말해 자연적인 것보다는 상대적으로 매혹적이라고 말한다. 어떤 유행이나 패션이든지 아름다움을 향하여 새롭게 나아가는 데 어느 정도 성과를 보여 준다. 인간 정신의 채워지지 않는 욕구가 끊임없이 새로이 자극하는 이상을 향하여 가까이 다가가는 발걸음으로서 말이다. 그렇지만 유행을 실제로 향유하려고 한다면 유행을 죽어 있는 것으로 보아서는 안 될 것이다. 그렇지 않으면 어느 게으름뱅이의 옷장 속에 늙은 성자 바르톨로메오의 피부처럼 느슨하고 생기 없이 벗어 걸어 놓은 옷들도 그렇게 똑같이 감탄할 수 있을 것이다. 사람들은 유행이나 패션에 대하여 그것을 걸치는 아름다운 부인들의 삶을 만들어 가는 살아 있는 것으로 생각해야만 한다. 그럴 때에만 그 의미와 정신을 파악할 수 있게 된다. "모든 유행은 매혹적이다"라고 하는 말이 필요 이상으로 모순을 불러일으킨다고 한다면 "모든 유행은 한때 나름대로의 매력이 있었다"라고 말하는 것이 확실할 것이다.

여성이 스스로 매혹적이고 신비스럽게 보이려고 모든 것을 총동원한다면 그것은 자신의 권리 행사이기도 하고, 심지어 일종의 의무감에 사로잡혀 있는 것이기도 하다. 그녀는 다른 사람의 경탄을 자아내게 하고 또 매혹시키기도 하며 우상으로서 숭배될 수 있도록 금장식을 해야만 할 것이다. 그렇기 때문에 다른 사람들의 마음을 정복하고 또 마음을 뒤흔들어 놓기 위하여 모든 예술로부터 자연을 능가할수 있는 방법을 빌려 와야 한다. 그 방법의 효과가 언제나 확실하다는 사실을 전제한다면 사람들이 누구나 그런 여자들의 요령과 술책을 안다고 하더라도 전혀 상관할 바가 아니다. 그런 생각으로 예술가를 연구하는 학자는 별다른 어려움 없이 여자들이 어느 때고 자신들의 연약한 아름다움에 영속적인 신의 선물을 부여하기 위하여 모든수단을 썼다는 사실을 정당화시킬 수 있을 것이다. 이러한 수단은 수도 없이 많을 것이므로 우리의 시대에 익숙한 말로 화장이라고 표현하는 것에 한정하기로 하자. 올곧은 철학자들로부터 무시당하고 천대받던 쌀가루가 형편없는 상태의 피부 위에 뿌려져 모든 반점들을없애고, 또 피부색과 윤기를 조화롭게 만드는 목적과 결과를 가져왔다는 사실을 누가 모르겠는가? 마치 꽉 조이는 의상에 의하여 인간이조각상과도 같이 초인간적이고 고상한 존재와 비슷하게 만들어지는것과 같다고 할 수 있을 것이다. 눈가를 둘러 인위적으로 그리는 검은색과 볼의 윗부분을 칠하는 붉은색과 관련하여 볼 때 이러한 것들은 같은 원칙에서, 말하자면 자연을 능가하려는 욕구에서 비롯된 것이다. 그러나 그 효과는 완전히 정반대되는 욕구를 충족시키게 된다. 검은색과 붉은색은 상승된 삶, 특별한 삶에 상응한다. 검은색은 눈빛을 깊고 신비스럽게 나타나도록 만들게 됨으로써 눈은 영원을 직시하는 도구로 만들어진다. 볼의 열기를 전달해 주는 붉은색은 안구

의 흰자위를 더욱 두드러지게 하고, 여자의 아름다운 얼굴에 성직자의 고뇌를 담은 비밀스러움을 더해 준다.

　나를 제대로 이해한 사람이라면 조야하게 혹은 감추려는 의도를 갖고 얼굴을 칠한다거나 아름다운 자연을 모방한다거나 또는 젊은 사람들과 겨루는 것은 피해야 할 것이다. 그뿐만 아니라 경험이 증명하는 바 기교를 부린다고 하여 추한 것을 아름답게 만들지 못하며, 기교는 오직 아름다움에만 도움을 줄 뿐이다. 예술이 자연을 모방하는 공허한 과제를 부여받았다고 누가 감히 말할 수 있겠는가? 화장은 감출 필요도 없으며, 사람들이 그 존재 가치를 예감한다는 사실에 두려워할 필요도 없다. 아니 그 반대로 화장은 숨김없이 보여 주어야만 한다. 잘난 체하라는 깃이 아니라 적어도 솔직한 방식으로 말이다. 아주 작은 형태에 이르기까지 아름다운 것이 나타나는 현상들을 찾아내기에 너무 진지한 사람들에 대하여, 나는 나의 관찰에 대하여 웃을 수 있고, 또 어린애같이 즐거워할 것이다. 그들의 엄격한 판단은 나를 감동시키지 못한다. 나는 태어나면서부터 자신을 온전히 깨닫게 하는 신성한 열기를 함께 얻었던 진실한 예술가들을 증인으로 내세우는 데 만족한다. 그것은 여성들에게도 마찬가지로 적용되는 것이다.

3 감각성

문명의 폐해와 문화 체계에 균열이 드러날 경우 '자연으로 돌아가라, 감성으로 돌아가라'는 외침이 사방에서 들려온다. 그러나 새로운 감성이라는 게 결국 옛 감성이 아닌가? 뿐만 아니라 과거의 감성이라는 것은 참으로 복잡미묘하게 구성되어 있었다. 감성은 신뢰할 만한가? 진리는 보증할 수 있는가? 하지만 그런 것들은 그때그때 제한적으로만 유효했다. 포도주에서 가죽과 쇠붙이 맛이 날 경우, 포도주통 바닥에서 가죽끈에 묶인 열쇠가 발견된다면 그건 놀랄 일이 아니다.(흄) 이 사실은 맞다. 그러나 상상력을 세련되게 하기 위해서 유사한 경험들을 반복하는 것으로 충분한가? '여러 종족과 시대 사이에의 일치하는 판단과 경험들'이 심미적 판단에 대한 진정한 증거가 되는가? 18세기의 여행자만해도 그러한 증거가 강요된 것이었음을 금방 알아차렸다. 그렇다면 대체 어디서 '미식(美食)'이 유래된 것일까?(포스터) 굴종, 식민지주의, 약탈, 마지못한 포기 같은 것은 오늘날 고상하다고 불리는 것들에 선행하는 것인가? 어느 화가는 자기 아들에게 예술 작품의 완성에서 느끼는 성스러운 외경심을 은근히 말리려 든다. 어째서 그 아들 역시 성모 마리아를 그리는가, 그가 훌륭히 후손을 낳을 수 있다면 말이다. 그러나 이런 식의 감성이 세련됨의 진정한 대안을 보여 주는가?(클라이스트) 그런 감성은 성적 욕구와 마찬가지로 말하지 않는 것이 발설하는 것보다 더 의미 있게 되

는 그런 언어를 통해서만 파악될 수 있는 것인가?(**칼비노**) 그것은 감각들 자체가 제한되어 있다는 이유 때문인가? 우리의 눈이 사물들을 정말로 '진실'이라고 할 수 있을 만큼 정확하게 파악할 수 있는가? 그러나 "정확성이 진리는 아니다."(**마티스**) 그렇다면 귀는 어떤가? "귀로 듣는다는 것은 뒤처졌다는 것이다."(**아이슬러**) 아니면 최소한 촉각 기관은 어떤가? 이 기관들은 단편(斷片)들을 보장할 수 있을 것이다. 하지만 단편들만으로 '세계'라 할 수 있는가?(**플라체크**) 감각이 지닌 가능성들이 과대평가되는 것은 아닌가?

52. 데이비드 흄: 감각의 섬세함에 대하여

많은 사람들이 아름다움을 제대로 느끼지 못하는 분명한 이유는, 미세한 감정의 움직임을 감지하는 데 필요한 상상력의 섬세함이 부족하기 때문이다. 하지만 어느 누구나 이 섬세함을 가지고 있다고 주장한다. 누구든지 섬세함에 대해 말하며, 온갖 감각이나 느낌을 섬세함의 자로 재고 싶어한다. 그러나 우리는 이 에세이에서 감정이 약간의 사고력을 통해 감지된다는 것을 밝히고자 하기 때문에 섬세함에 대해 지금까지 시도되었던 것보다 더 정확한 정의를 내릴 필요가 있다. 우리의 철학을 지나치게 심오한 것으로 만들지 말고 돈키호테의 일화를 이용해 보도록 하자.

산초 판사[12]가 코가 큰 시종에게 말했다. "내가 포도주에 대해 아는

12) 1605/1615 발행된 스페인 작가 세르반테스(Miguel de Cervantes Saavedra, 1547-1616)의 소설 《돈키호테》에 등장하는 인물이다.

게 좀 있다는 것은 근거 없는 주장이 아니라네. 이 능력은 집안 내력이지. 우리 선조 가운데 두 분이 한번은 포도주 한 통을 시음하게 되었지. 사람들은 그 포도주가 포도 농사가 잘 된 해에 만들어진 오래되고 훌륭한 것이라고 생각했지. 두 분 중의 한 분이 포도주를 맛보고 심사숙고한 후 말했지. 가죽 맛만 약간 나지 않는다면 좋은 포도주일 거라고 말야. 다른 한 분이 마찬가지로 신중하게 포도주를 시음하시고, 쇠 맛이 약간 나지만 않는다면 좋은 것이라는 판결을 내리셨지. 두 분이 그 판결 때문에 얼마나 조롱을 받았는지는 상상하기 어려울 정도였네. 하지만 마지막으로 웃은 사람이 누구였겠나? 포도주 통이 비었을 때, 가죽끈이 달린 녹슨 열쇠가 나타났다네."

정신적인 감각과 신체적인 감각 사이에는 커다란 유사점이 있기 때문에 이 일화가 주는 교훈을 끌어내기란 쉽다. 아름다움과 추함은 대상들의 특성으로, 달고 쓴 것보다는 분명 훨씬 덜 드러나며, 내적이든 외적이든 오로지 느낌에 속한다. 그렇다 할지라도, 대상들은 본질적으로 그런 특별한 느낌을 주는 일정한 특성을 가지고 있다는 사실을 인정해야 한다. 이 특성들이 뚜렷이 나타나지 않거나 서로 섞여 있을 수 있기 때문에, 미미한 특성들에 대한 감각은 자극되지 않거나, 특성들이 불규칙하게 섞여 있는 경우 모든 특별한 감각의 미세한 차이점들을 구분하지 못하는 일이 자주 있다. 우리의 감각 기관이 어느것도 놓치지 않을 만큼 예민하다면, 그리고 동시에 한 구성물의 모든 요소들을 파악할 만큼 정확하다면 우리는 감각이 섬세하다고 말하게 된다. 그것도 전이된 의미에서와 마찬가지로 말 그대로의 의미에서 말이다. 여기서 미에 대한 일반적인 규칙들이 유용하게 사용되는데, 이 규칙들은 정평 있는 범례들로부터 끌어낸 것이며, 어떤 특성이 개별적으로 뚜렷하게 나타날 때 무엇이 마음에 들고 무엇이 마

음에 들지 않는지 관찰한 결과로부터 나온다. 뚜렷하게 드러나지는 않지만 한 작품과 관련된 특성들이 주목할 만한 호의나 불쾌감을 갖도록 사람들의 감각 기관을 자극하지 못한다면, 그 인물에게 감각의 섬세함에 대한 어떤 주장도 인정해 줄 수 없다.

그러한 일반적인 규칙들 또는 한 작품의 구성에 대해 인정받을 만한 표본을 제시하는 것은 가죽끈이 달린 열쇠를 발견하는 것과 같은 일인데, 이 열쇠는 산초 판사의 친척들이 내렸던 판결을 확인시켜 주고, 그들을 비웃었던 소위 재판관들을 당황스럽게 만들었다. 그 통이 결코 비워지지 않았다 할지라도 처음 사람의 미각이 섬세하고, 나중 사람의 미각이 예민하지 못하고 거칠다는 것은 변치 않는 사실일 것이다. 하지만 처음 사람의 미각이 우월하다는 것을 관찰자들에게 증명하는 것은 훨씬 더 어려웠을 것이다. 글쓰기의 아름다움이 결코 체계적으로 묘사되지 않았거나, 일반적인 원칙들에 토대를 둔 것이 아니라 할지라도, 또는 하나의 훌륭한 작품이 범례로서 인정받지 못한 경우에도 똑같이 적용될 수 있을 것이다. 즉 감각의 섬세함에는 여러 상이한 정도가 있고, 한 사람의 판단은 다른 사람의 판단보다 우월할 것이라는 말이다. 물론 항상 자신의 특별한 감정을 토대로 삼고 상대방을 인정하는 것을 거부하는 수준 낮은 미학자를 설득시키기란 쉽지 않을 것이다. 하지만 우리가 그에게 예술에 대해 정평 있는 규칙 하나를 눈앞에 제시하고, 이 규칙을 그 자신의 감각이 제시한 규칙에 일치하는 것으로 인정하는 예들을 통해 구체적으로 설명한 다음, 마지막으로 이 규칙이——그가 그 규칙의 영향을 미처 파악하지 못했거나 감지하지 못했지만——앞에 주어진 경우에도 적용될 수 있다는 것을 보여 준다면, 오류가 자기 자신에게 있다는 것과 한 작품에 나타나는 각각의 아름다움과 결함을 인식하는 데 필요한 감각의

섬세함이 자신에게 부족하다는 결론을 내리지 않을 수 없을 것이다.

하나의 감각(또는 하나의 능력)은 아무리 작은 대상일지라도 정확히 파악하고 그 어느것도 주의 깊게 놓치지 않을 때, 완벽한 것으로 간주된다. 눈으로 볼 수 있는 대상이 작으면 작을수록 이 시각은 더 섬세하고, 이 기관의 조직은 더 완벽한 것이다. 훌륭한 구강은 강한 양념을 통해 증명되는 것이 아니라, 사소한 재료들의 혼합을 통해 증명된다. 구강이 재료들의 미세한 양에도 불구하고, 그리고 다른 재료들과 혼합되어 있음에도 불구하고 각각의 재료를 구분해 낼 때 그 구강은 훌륭한 것이다. 그렇다면 우리의 정신적 감각의 완벽함은 그와 아주 유사하게 아름다움과 추함을 빠르고 날카롭게 인식하는 데 있을 것이다. 한 작품의 장점 또는 결함을 놓칠 것을 두려워할 필요가 없는 사람만이 자신에 만족할 수 있다. 이 경우에 그 사람의 완벽함과 그 감각 또는 감지력의 완벽함이 서로 일치한다. 아주 섬세한 구강은 많은 경우에 섬세한 미각을 가진 사람 자신에게나 그의 친구들에게 부담이 될 수 있다. 그러나 정신과 아름다움에 대한 섬세한 감각은 사람들이 언제나 소망하는 특성이다. 왜냐하면 그것은 인간의 능력이 닿는 한에 있어서 가장 섬세하고 순수한 즐거움의 원천이 되기 때문이다. 이 점에 있어 전 인류의 느낌은 일치한다. 감각의 섬세함이 관찰되는 곳에서는 언제나 그 섬세함이 인정을 받는다. 그리고 이 섬세함을 확인하는 가장 좋은 가능성은 여러 민족과 시대에 걸쳐 일치된 판단과 경험을 토대로 제시된 규칙들과 범례들을 기준으로 삼는 것이다.

53. 게오르크 포스터: 미각에 대하여

오용(誤用)을 정당화시킬 수는 없지만, 오용이란 인류에게 주어진 모든 선(善)의 조건이다. 그리고 고대 로마나 어느 자유 제국 도시의 탐식가들을 들지 않더라도, 우리는 지구상의 모든 영역에서 이루어진 자연에 대한 아주 성실한 연구가 부분적으로 그 탐식가들에게 빚을 지고 있다는 사실을 인정해야 한다. 실제로 우리가 거의 모든 인식을 맛이라는 감각에 힘입고 있다고 확신하기 위해서는 우리 감각의 발전 과정을 한번쯤 살펴보는 것으로 족하다. 그리고 가장 간단한 종류의 욕구가 우리의 최초의 동작을 무의식적으로 야기시키는 자극이라 하더라도, 성장 과정에서 여러 가지 대상이 그 욕구를 자극할 때면 더 다양한 욕구가 새로운 활동의 원천이 된다. 단순 충동은 신생아가 눈을 뜨기도 전에 이미 엄마의 젖가슴이 없으면 자신의 작은 손을 빨도록 가르친다. 그 결과 시각, 후각, 손가락 끝에 내재한 촉각은 대상을 조사하고, 곧바로 전달해야 하는 강한 충동의 하수인일 따름이다. 따라서 대부분의 과일들이 싱싱한 빛깔로 자신을 드러내는 것은 소용없는 일이 아니다. 과일의 달콤한 향기는 멀리서부터 벌써 쾌감을 불러일으킨다. 그리고 과일이 익었는지를 조사하는 기분은 이따금 욕구를 잔뜩 긴장시켜서, 우리는 그것이 쾌감을 향해 다가온다고 말할 수 있다. 물론 순전히 음식에 대한 육체적인 욕구가 맛있는 음식을 찾는 동기를 부여하는 사례들도 있다. 그리고 미칠 듯이 배가 고파서 아무도 좋아하지 않는 가재와 바다거미, 불가사리, 거북이나 새둥지를 가지고 최초의 실험을 시도하지 않았다면, 아마도 지금쯤 어떤 귀족은 그것들을 미식에 포함시키기 어려웠

을 것이다. 원래 미식은 배고픈 사람이 찾아낸 것이 아니라, 이미 갖고 있는 쾌감에 대해 깊이 숙고한 결과이며, 다른 감각을 통해 그것에 대한 욕구를 다시 자극하고자 하는 이성적인 노력이다. 그리고 그것은 분명 위장을 염려하는, 다시 말해 입 안을 염려하는 적지않은 진전인 것이다. 신경 체계가 단지 이같은 동기에서만, 그리고 이같은 목적을 위해서만 보다 고도의 훈련을 시작했을 때 벌써 많은 것이 얻어졌다. 기억은 새로운 인상들을 감지한다. 그리고 상상력은 그것에 대해 숙고하며, 심지어 판단의 재능조차 상상력의 보다 더 큰 범위 속에서 작용한다. 그래서 유용한 것과 좋은 것, 그리고 아름다운 것의 개념이 그것들의 반대 형상들 옆에서 거의 눈에 띄지 않게 발전하고, 마침내 사람들이 단순히 그 속에서 생각했고, 생각하는 것에 대한 호감을 발견할 때까지 두뇌의 회전은 점점 더 섬세하고 빨라진다. 그것은 사람들이 교양의 최고 단계에서 지루함을 쫓아내기 위해서나, 또는 빵을 벌기 위해서 하는 일종의 소일거리에 관한 생각이다. 이것은 극단적인 것은 종종 같이 나타나기 때문이다.

나아가 우리는 흔히 그런 것처럼 한 가지 원인의 중요성과 영향권을, 우리가 눈앞에서 보는 결과에 따라 판단한다면, 그렇게 널리 확산된 영향에 관한 한 입 안의 만족 외에는 아무것도 알지 못한다. 육체 조직의 상이한 부분이 가진 본래적인 특징, 그들 서로간의 양과 수의 관계, 그리고 그것과 함께 자연의 외양은 인간적인 행동들의 이 강력한 추진력에 의해 변화되었다. 동물 사육이나 농지 경작은 단지 드문 경우에만 미식과 관련이 있기 때문에 그것들을 언급하지 않더라도, 개화된 민족들에서는 순한 가축의 사육과 양봉 그리고 여러 종류의 과수 경작과 마찬가지로 사냥은 그 자체가 감각이 섬세해진 결과이다. 혀의 풍성한 쾌감을 위해 준비하려면 어떤 인위적인 변형이

동물과 식물에게 일어나는가? 거세한 수탉과 영계를 토막내기 위해 칼이 닭의 내장을 찌르지 않는가? 시칠리아 사람들, 그리고 우리나라에 거주하는 유대인들은 거위의 간을 엄청나게 크게 만드는 기술을 알지 않는가? 크기와 결실 맺는 시기와 맛이 각기 다르고, 모두 애초에는 떫고, 거의 먹을 수 없는 열매들이 열렸던 야생 줄기에서 유래된 무한히 다양한 과일들을 누가 셀 수 있겠나? 얼마나 많은 다른 종류의 식물 재배가 거부되었고, 몇몇 나라에서는 수많은 짐승들이 멸종되어서, 우리에게는 단지 사슴과 토끼만이 남아 있지 않는가. 그러나 사람들은 미식을 위해 서로를 제물로 삼는 늑대와 여우들을 어떻게 보호해야 하는가. 더 맛있게 하기 위해 알라공치[13]에게 자신의 노예를 먹이로 던져 주는 로마의 폴리오[14]와 같은 사람은 없다. 그에 반해 우리는 설탕과 커피와 같은 몇 가지 미식을 즐기기 위해 노예장사를 하고 있다. 한 그리스 사람은 무화과가 크세르크세스[15] 왕이 아테네 사람들을 공격한 주된 원인이었다며 아테네의 무화과를 칭찬했다. 지금도 여전히 아카유(Akɑjou)가 말 그대로 브라질 민족들의 싸움거리가 되는 것처럼 스페인 사람들, 포르투갈 사람들, 그리고 네덜란드 사람들은 양념을 얻기 위해 피나는 싸움을 벌였다. 거대한 정치적 수레바퀴의 연관 관계에 비한다면, 여기에서도 혀를 움직이는 펜으로 간주한다면 이처럼 파괴적인 결과들은 사소하다고 부를 수

13) 길이가 1.5m나 되고 뱀장어와 비슷하게 생겼으며 먹성이 좋은 물고기로 부유한 로마인들이 즐겨 먹는 음식에 속해서 연못에서 키워졌다.

14) Vedinus Pollio: 플리니우스는 자신의 《박물지 *Naturalis historia*》 IX, 23에서 아우구스투스 황제의 친구인 필리누스가 사형을 선고받은 노예들을 알라공치에게 던지도록 했다고 기록한다.

15) Xerxes I(기원전 519-465), 기원전 486년에서 465년까지 재위했던 페르시아의 왕으로 페르시아 전쟁에서 아테네의 테미스토클레스에 의해 살라미스 근처에서 대패했다.

있다. 지구 여러 곳의 미식성은 전 인류의 일과 활동을 뒷받침한다. 서인도와 아프리카의 모든 무역, 그리고 지중해 무역의 대부분은 북쪽 지역의 이국적인 미식의 엄청난 소비에 근거하고 있다. 그리고 페루와 멕시코 산악 지역 사람들이 제공하는 금과 은이 여러 차례의 중간 과정을 거쳐 엽차를 얻기 위해 중국으로 넘어간다는 것은 신빙성 있는 이야기이지만, 미래를 위해서는 우려할 만한 사실이다. 그러나 민족들 서로간의 관계는 분명 이와 비슷한 이유에서 변하고, 그들의 활동은 다른 대상과 다른 통로로 옮아가게 되는 것이다. 그래서 우리는 특수한 현상들을 보이는 운동과 행동, 발전과 세련 그리고 계몽을 우리 인간들의 자극적인 기관들로부터 전혀 분리할 수 없으며, 낡은 개념의 잔재에서 다시 나온다는 믿을 만한 주장을 하게 되는 것이다. 왜냐하면 그에 반해서 혀가 연골로 되는 것과 같은 사소한 변형이 우리를 다른 존재로 만들기 때문이다.

54. 하인리히 폰 클라이스트: 아들에게 보내는
 어느 화가의 편지

내 사랑하는 아들에게.

네가 성모 마리아를 그리고 있다고 썼더구나. 그런데 그 작품을 완성하기엔 네 감정이 순수하지 못하고 오히려 육감적인 느낌마저 들어서, 붓을 잡기 전에 그 작업을 거룩하게 하려고 매번 성체를 받아모시고 싶을 정도라니. 이제 네 늙은 아비가 한마디 할 테니 잘 들어라. 이런 행동은 네가 다닌 학교가 너에게 준 잘못된 열정이다. 또 위엄 있는 옛 대가들의 가르침에 따르면 그런 행동은 너의 상상력을

화폭에다 담으려는 유희에 대한 평범하면서도 정당한 의욕을 완전히 망치는 짓에 불과하다. 세상은 경이로운 기관이다. 그리고 사랑하는 아들아, 가장 신적인 영향들은 가장 낮고 가장 그럴듯하지 않는 곳에서 연유한다. 네 눈에 확 들어올 예를 하나 들어 보마. 인간은 분명 고상한 피조물이다. 그러나 아이를 만드는 순간이라 해도 대단히 성스럽게 고민할 필요는 없다. 그래, 그 일로 성체를 받아먹는 사람이나, 자신의 이념을 감각의 세계에서 구성하려는 한 가지 계획으로 작품에 임하는 사람은 틀림없이 가련하고 허약한 존재를 만들어 내게 될지도 모른다. 이와 반대되는 사람은 어느 맑은 여름 밤 아무런 계산 없이 어떤 처녀와 키스를 하고, 틀림없이 사내아이를 낳는 사람이다. 그 사내아이는 장차 건장하게 자라 땅과 하늘 사이를 기어올라서 철학자들에게 할 일을 만들어 줄 사람이다. 그만 잘 있거라.

55. 이탈로 칼비노: 성(性)과 웃음

　문학에서 성(性)을 다루는 것이란 말하지 않는 것이 말하는 것보다 더 중요한 그런 언어이다. 이 원칙은 좋은 이유든 나쁜 이유든 간에 성적 주제를 어느 정도 간접적으로 다루는 작가에게뿐만 아니라 자신들의 전력을 쏟아붓는 작가들에게도 해당한다. 성애(性愛)의 상상력으로 모든 장애를 뛰어넘고자 하는 작가들도 지극히 단순한 것에서 출발하여 최고의 긴장된 순간에는 마치 무어라 말할 수 없는 것이 목표인 양 비밀에 가득 찬 모호함으로 넘어가는 언어를 사용하게 된다. 형언할 수 없는 것을 다루고 또 쓰다듬기 위하여 이루어지는 이러한 나선형의 운동은, 사드[16]에서 바타유[17]에 이르는 극단적인 성

애의 작가들과 헨리 제임스[18]와 같이 자신들의 편에서 성(性)을 엄격하게 추방시킨 것처럼 보이는 작가들을 하나로 만든다.

에로스를 아래 숨기고 있는 견고한 상징적인 갑옷은 바로 의식적이거나 무의식적인 방패막의 체계인데, 그 방패막은 작가가 쓰고자 원하는 것과 작가의 표현을 갈라 놓는다. 이러한 관점에서 볼 때 모든 꿈이 에로스와 관련이 있는 것과 같이 모든 문학은 에로스와 관련되어 있다. 공공연히 성애를 다루는 작가들은 우리가 알 수 있듯이 성의 상징을 통해 무엇인가 다른 것을 이야기하도록 하는 점이 있다. 그리고 이 다른 것은 철학적이고 종교적인 개념에서 외양을 취하려고 하는 일련의 정의들을 극복한 연후에 결국 다른 에로스로 불려질 수 있다. 즉 최후의, 근본적이고 신화와 같은 도달할 수 없는 에로스로 말이다.

대부분의 작가들은 이러한 두 극단의 사이에 정착한다. 전통적으로 대부분의 경우에 놀이나 우스꽝스러움이나 적어도 반어적인 코드를 통해서 성적 표현에 접근하였다. 오늘날 지적인 엄격함은 성적인 것을 농담인 양 눈을 깜작거리는 대상으로 만들거나, 피상적이고 대세 순응적으로 판단하려는 경향이 있다. (특히 프랑스에서 전통적인 골족(族) 정신[19]에 대한 반작용으로 말이다.) 이것이 무엇보다도 성(性)을 폄하하거나 업신여기는 (남성의) 습관을 겨냥한 것이라면 아주 제대로 논쟁거리가 된다. 그러나 그 논쟁은 성과 웃음 사이에 깊이 놓여 있는 인간학적인 관계를 잊어버릴 위험을 내포하고 있다. 성

16) D. A. F. de Sade(1740-1814): 프랑스 작가.

17) Georges Bataille(1897-1962): 초현실주의 철학자이자 문인, 주요 작품 《에로티시즘 L'érotisme》.

18) Henry James(1843-1916): 영국 작가.

19) esprit gaulous: 골족이 즐겨 사용하는 성적으로 진한 농담.

(性)이 노출될 때 인간이 느끼는 내적 전율을 위한 보호 작용으로 바로 웃음이 일종의 모방을 통하여 귀신을 쫓는 의식으로 작용한다. 그 때문에 쾌활한 부분에 가해지는 최소의 충격이 성적 만남으로 야기되는 절대적인 충격을 이겨낼 수 있다. 따라서 성에 대하여 이야기할 때 유발되는 쾌활함이란 열망하는 행복의 참을성 없는 선취로서 이해될 수 있을 뿐만 아니라 사람들이 모순되고도 신성한 다른 영역으로 들어서기 위하여 넘어서는 경계를 인식하는 것으로도 이해될 수 있다. 혹은 그것은 아주 단순히 말을 훨씬 넘어서는 상황에 직면할 때 할 수 있는 겸손한 언어로서 고상하거나 진지한 언어로 그에 상응하는 표현을 찾아내는 조야한 불손에 맞서는 것이다.

56. 앙리 마티스: 정확함은 진리가 아니다

이번 전시회에 출품하기 위해 조심스레 선별한 소묘 중에는 네 편의 작품이 있다. 그것은 아마 거울을 보듯 내 모습을 그린 초상화일 것이다. 나는 관람자의 주의를 네 작품에 환기시키고 싶다.

이 그림들에는 내가 지난 수년 동안 끊임없이 통찰해 온 소묘의 본질이 잘 나타나 있다고 생각한다. 내 경험에 따르면 소묘란 자연에 이미 내재되어 있는 어떤 형식을 모사하는 것도 아니며, 세심하게 관찰한 부분들을 참을성 있게 결합하는 것도 아니다. 오히려 나는 예술가가 자신이 선택한 대상을 주의 깊게 관찰하고, 그것의 본질을 탐구할 때 대상에 대해 느끼는 감정이 소묘의 본질이라는 것을 알게 되었다.

나는 여러 경험을 토대로 이러한 사실을 깨닫게 되었다. 예를 하나 들어 보자. 무화과나무의 잎사귀들을 살펴보면 잎사귀 하나하나

가 모두 특이하지만 공통적인 특징을 지니고 있다는 사실을 발견하게 된다. 각각의 모양이 놀라울 정도로 서로 다르지만 우리는 언제나 그것을 무화과나무의 잎으로 인식한다. 나는 이와 똑같은 사실을 다른 식물이나 과일 그리고 채소에서도 관찰하게 된다.

그러므로 사물의 외적 현상 이면에는 본래의 내적 진리가 내재되어 있는데, 대상을 묘사할 때는 그 진리가 표출되어야 한다. 이것만이 진지하게 받아들일 수 있는 진리이다. 문제가 되는 네 개의 소묘는 동일한 주체, 즉 동일한 사람을 대상으로 하고 있지만 터치에 있어서는 선과 윤곽 그리고 질감의 자유로움이 눈에 띈다.

그러나 이 네 소묘를 포개 놓고 보면 선과 윤곽 그리고 질감이 일치하기는커녕 오히려 많은 차이가 있다.

얼굴의 윗부분은 모두 거의 같지만 아랫부분은 완전히 다르다. 어떤 것은 각지고 중후하며, 어떤 것은 윗부분에 비해 아래로 처졌거나

아주 뾰족한 모습을 하고 있다. 또 다르게 그려진 얼굴에서는 유사한 점이라고는 하나도 찾아볼 수 없다. 비록 소묘들의 각 부분들은 서로 다르지만 모두 동일한 표정을 하고 있는 얼굴을 그리고 있다. 이 그림들에는 서로 상이함에도 불구하고 각 부분들을 하나로 유지해 주며 서로를 연결시켜 주는 어떤 감정이 충만되어 있다. 그것은 코가 얼굴에 박혀 있는 모습이나 귀가 머리에 붙어 있는 모습, 아래턱이 처진 모습 그리고 안경이 코와 귀에 걸쳐 있는 모습에서 잘 나타나 있다. 또한 주의를 기울이는 눈과 분위기가 바뀌더라도 모든 그림에 공통적으로 보이는 엄격한 눈초리에 잘 나타나 있다.

모든 부분들의 총합이 동일한 사람을 묘사하고 있다는 사실은 분명하다. 그의 성격이나 인격, 사물을 주시하는 방식, 삶에 대한 태도, 그리고 무턱대고 몰입하지 않는 삶에 대한 유보적인 자세 등을 엿볼 수 있다. 이 그림들은 삶과 자기 자신을 엄격하게 관찰하는 인물을 묘사하고 있다.

이 소묘에 그려진 인물의 본질과 진실은 해부학적으로 정확하게 묘사된 것은 아니지만, 그렇다고 그것이 훼손된 것은 아니다. 오히려 이러한 부정확함은 그것들을 밝히는 데 도움이 된다.

그렇다면 이 소묘들은 초상화인가 아닌가?

초상화란 무엇인가?

초상화란 모사된 인간의 감수성을 진술한 것이 아닐까?

"나는 초상화 외에 아무것도 그리지 않았다"라고 한 렘브란트의 말을 나는 알고 있다. 오늘날 루브르 박물관에 전시되어 있는 라파엘로의 초상화 〈아라곤의 요한나〉는 우리가 일반적으로 이해하고 있는 초상화와 다른가?

이 소묘들은 결코 우연의 산물이 아니다. 만약 우연이었더라면 사

람들은 이 그림들이 동일한 인물을 그렸다는 것을, 그의 본성이 모든 것에 투사되었다는 것을, 그리고 모든 것이 동일한 빛을 받고 있다는 사실을 인지하지 못했을 것이다. 또한 모든 부분들의 입체성, 즉 거의 힘을 주지 않은 채 종이 위에 단순한 선을 몇 개 그어 표현한 얼굴, 배경, 안경의 투명함, 물질의 질량감으로 느끼는 것, 그리고 말로 표현할 수는 없지만 쉽게 가시화할 수 있는 모든 것들이 동일한 인물을 대상으로 삼고 있다는 점도 간과했을 것이다.

이 소묘들은 순간적인 착상에서 비롯된 것이다. 예술가는 자기가 바라보는 대상 안으로 깊숙이 들어가 그것과 하나가 되며, 그 대상 안에서 자기 자신을 발견하게 된다. 이렇게 해서 대상에 대한 자신의 견해가 그 대상의 본성에 대한 진술이 된다.

이 소묘들은 서로 다른 조건하에서 그려진 것이지만 근본적인 사태에는 변한 것이 하나도 없다. 내적인 진실은 유연한 선과 자유로움 속에서 표현되며 그림의 구성 요건을 충족시키고 있다. 그것은 예술가의 의지에 따라 명암을 조절한다. 그리고 그것의 생명력은 예술가의 유연한 정신을 증명하고 있다. 정확함은 진실이 아니다.

57. 한스 아이슬러: 귀의 아둔함(한스 붕에와의 대화에서)

붕에[20]: 우리가 말하려고 하는 것이 음악에 대한 무지와 무슨 관계가 있습니까?

20) Hans Bunge는 1958년에서 1962년 사이에 한스 아이슬러와 열네 차례의 대화를 나누었다. 이 대화의 녹음은 《브레히트에 관해 더 많이 물어보세요》라는 책의 기본 자료이다.

아이슬러: 음악은 태고의 것이지요. 붕에 박사도 '태고의(archai-sch)'라는 단어를 알고 계시지요? 그건 제가 아니라 스위스의 정신분석학자 융[21]의 표현입니다. 귀는 낙오된 상태지요. 눈을 보세요. 지식인 계층은 물론 눈과 귀와 함께 전진했지요. 최소한 사회주의 국가들에서는 말입니다. 그러나 자본주의 국가들에서 귀는 뒤처져 있어요. 귀는 단지 어떤 태고의 것, 무딘 것이지요. 귀는 보조를 맞추지 못했어요. 귀가 하는 것이란 어느 정도는 아직도 회상, 즉 수백만 년 전의 오래된 집단적 상태에 대한 회상이지요. 귀는 나태하고 게으르지요. 귀로 듣는다는 것은 사실은 뒤떨어져 있다는 것을 의미합니다. 눈은 훨씬 재빠르지요. 그리고 손의 움직임은 비교적 민첩히답니다. 그러나 바로 귀가 뒤떨어져 있기 때문에 귀는 어떤 인간적인 것을 우리 시대에 건네줄 수 있지요. 그것은 나 자신이 창백해질 정도로 너무나 복잡한 생각입니다. 당신은 처음에 제가 창백하다고 말씀하셨지요. 그것을 말로 표현한다는 것은 너무나 어렵군요. 그러나 바로 귀가 뒤떨어져 있어서 사회적 상황들의 새로운 요소들을 눈처럼 그렇게 빨리 표현할 수 없다는 사실 때문에 우리 음악가들은 기회를 얻습니다. 그래서 저는 바로 음악에 대해 무딘 것에 반대합니다. 귀는 어떤 태고의 것이기 때문에 저는 특히 '좋지 않은' 듣는 행위와 싸우지요. 저는 좋지 못한 듣는 행위와 좋지 못한 해석가들을 반대하고 음악에서 둔감함·허식·쓰레기, 그리고 속임수를 행사하는 나쁜 작곡가들을 반대합니다. 어쨌거나, 저는 1918년 이래 그것에 대항하여 싸워 왔습니다. 올해가 1961년이지요. 고

21) Carl Gustav Jung(1875-1961): 스위스의 정신분석학자.

백하건대, 저는 패배한 상태입니다. 하지만 마르크스주의자이신 붕에 동지, 당신이 알다시피 패배한 자들은 그 싸움을 포기하지 않습니다. 저는 아직 할 수 있는 한 그 싸움을 계속할 것입니다.

붕에: 만약 선생님이 뒤떨어져 있는 귀와 잘못된 듣는 행위에 관해 말씀하신다면 귀가 눈보다 새로운 인상들에 대해 더 느리게 친숙해지고, 가장 오랫동안 낡은 감각 인상들을 쫓아다닌다는 말씀이십니까?

아이슬러: 맞습니다. 그것이 약간 대담한 표현이라는 것을 인정합니다. 저는 귀가 눈과 보조를 맞추지 못하며 역시 인간의 지능과도 보조를 맞추지 못한다고 생각합니다. 그건 특히 지휘자들, 작곡가들에게도 역시 끔찍하게 들린다는 것을 알고 있습니다. 하지만 그것이 진실입니다.

붕에: 아마도 의학도들에게도 그렇겠지요.

아이슬러: 의학도들은 물론 귀 전문가들이지요. 자 붕에 박사, 저는 정말 진지하게 얘기해야 했습니다. 음악은 제게 진지한 것이지요. 우리는 지난 50년간 음악이 의학에서 무엇을 달성할 수 있는지 아직 연구하지 못했어요. 지난 2,3년간 사람들은 음악이 정말 무엇인가를 연구하기 시작했지요. 자, 만약 제가 음악의 역사적 과거를 돌이켜 생각한다면, 맙소사! 일찍이 뭐가 있었고, 그리고 우리는 무엇을 다 잃어버렸나요. 저를 그렇게 슬프게 바라보지 마세요.

붕에: 선생님의 말씀은 비극적으로 들리네요.

아이슬러: 오르페우스를 생각해 보세요. 그리스 예술의 그 위대한 신화적 인물을 말입니다. 그는 돌들이 튀어오르게 했어요. (그는 물론 몇몇 여성들에 의해 갈기갈기 찢겨졌지요.) 제가 음악가로서

갑자기 스탈린 거리[22]를 새로 건설해 낼 수 있다는 것을 상상해 보세요. 아니면 예리코의 벽[23]을 상상해 보세요. 그런데 거기서 음악은 여전히 어떤 기능을 했어요. 거기에 음악가들이 도착해서 소품을 연주했고——유감스럽게도 제 작품은 아니지만——그리고 예리코의 벽이 무너졌습니다. 그것이 음악의 기능이지요. 저는 이 부분에서 경건해지기 시작했습니다. 그건 대단하지요. 붕에 박사도 그걸 인정하셔야만 합니다.

붕에: 그것은 아주 훌륭하게 꾸며진 이야기군요.

아이슬러: 꾸며낸 것이 아닙니다. 그것은 정말로 하나의 원형[24]입니다. 즉 음악은 엄청난 역할을 합니다. 저를 믿으세요. 오르페우스 전설은 동화가 아닙니다. 그것은 인류 역사의 진정한 경험입니다. 브레히트는 저와 함께 발레 한 편을 쓰려고 했었지요. **오르페우스와 에우리디케** 말입니다. 거기에 대해서는 더 이상은 말할 수 없지만 저는 붕에 박사에게 그 전설에 대한 저의 해석을 이야기해 드리고 싶습니다. 물론 인정된 건 아니지만 그리고 제가 너무 나이 먹어서 그걸 작곡하지 못하기 때문에 그 해석은 계속 못하게 될 겁니다. 하지만 저는 그 해석을 적어 놓았습니다. 즉 위대한 가수 오르페우스가 아내 에우리디케를 잃었어요. 그는 자기의 말을 훌륭하게 잘 들어 주는 사람을 잃었습니다. 그녀가 죽자 자연이 모두 입을 다물었어요. 그것에 대해 신들이 노여워하며 이렇게 말했지요. "있을 수 없어! 음악이 없이 세상은

22) 예전 동베를린의 프랑크푸르트 거리의 옛 이름. 오늘날 카를 마르크스 거리 내지는 다시 프랑크푸르트 거리라 불린다.

23) 《구약성서》 〈여호수아〉 6, 1–16 참조. 아이슬러와 붕에 사이의 이 대화는 1961년 8월 13일 베를린 장벽이 세워지고 나서 며칠 지나지 않아 있었다.

24) 태고 시대에서 생겨난 무의식의 직관 형식을 위한 융의 개념.

계속되지 않아. 젖소들은 우유를 만들지 못하고, 목동들은 양들에게 더 이상 풀을 먹일 수 없다. 인간들은 더 이상 살 수 없다. 음악은 죽었다. 왜냐하면 에우리디케가 죽음으로써 위대한 가수 오르페우스가 입을 다물었으니까. 이제 오르페우스는 에우리디케를 데리러 지하 세계로 갈 수는 없다. 그러나 음악이 죽었기 때문에 인간도 역시 죽었다"라고 말입니다. 그래서 그 당시의 특별 증명서 같은 예외가 행해집니다. 주피터가 말했지요. "오르페우스는 에우리디케를 데려오기 위해 지하 세계로 갈 특별 허가서를 받고 그녀를 되찾아와도 좋다"고 말입니다. 그가 뒤돌아보지 않는다는 단 한 가지 조건으로. 그는 단지 앞만 바라보도록 허락되었어요. 왜냐하면 되돌아보는 것은 정치에서도 나쁜 짓이기 때문이지요. 앞을 바라봐야만 합니다.

이제 웃으시는군요, 붕에 박사. 하지만 그것이 오르페우스 전설입니다. 제가 자세히 표현해 낸 거지요. 오르페우스가 지하 세계로 가자 무시무시한 유령이 그를 향해 다가왔습니다. 예를 들어 아둔함의 유령입니다. 그 유령이 다가와서 말했습니다. "나는 귀머거리이다." 케르베로스[25]가 와서 오르페우스로 하여금 자기 아내 에우리디케에게 가지 못하게 했습니다. 당신은 글루크[26]의 그 위대한 **에우리디케**를 아시지요. (아이슬러는 몇 박자를 흥얼거렸다.) 아주 훌륭하지요. 하지만 주피터는 오르페우스가 에우리디케를 도로 데리고와도 된다고 명령했습니다. 말했듯이 뒤돌

25) 그리스 신화에 나오는 지옥을 지키는 개로서 헤라클레스가 세상으로 끌어내야 했다.

26) Christoph Willibald Gluck(1714-1787): 독일의 작곡가. 《오르페우스와 에우리디케》라는 오페라는 1762년 작곡되었다.

아보지 않는다는 조건으로 말입니다. 하지만 그들이 빛이 있는 세계로 계단을 올랐을 때 에우리디케가 말합니다. "제발, 돌아보세요!" 그가 뒤돌아봅니다. 그때 에우리디케는 다시 사라졌습니다. 자, 예술에 대해서 말할 수 있다면 그것은 위대한 예술이지요. 그것은 인류에 대한 위대한 비유입니다. 그리고 인류가 오늘날보다 더 순진했을 때 그 인류의 요람이지요. 다행히도 우리는 오늘날 더 이상 그렇게 순진하지 않지요. 하지만 그게 대단한 거지요. 그리고 만약 붕에 박사가 지금 제게 뭔가 현명한 것을 말해 주실 수 있다면 정말 감사하겠습니다.

58. 한스 플라체크: 신의 손

로댕[27]이 베란다에서 모델 쪽으로, 모델 쪽에서 베란다 쪽으로 왔다갔다하며 안절부절할 때면, 그리고 그의 어투에 화가 나 있을 때면 언제나 움직임을 표현해 내었다는 것을 사람들은 아무 문제없이 인정한다. 그러나 그 움직임이 돌과 청동으로 드러나는 순간 재료는 수없이 늘어나고, 입상은 마치 모든 다른 입상들처럼 뻣뻣이 거기 서 있다. 로댕이 자신의 모델들이 움직이고 있다는 인상을 주려 했기 때문에 정지 상태는 더욱더 뭔가 숨기고 있는 듯한 인상을 준다.

근본적으로 로댕은 때로는 더 많은 신체 부분들을 가지기도 하고, 때로는 모자라는 신체 부분을 가지는 미완성 작품들을 주조했다. 카탈로그가 이런 사실을 보여 주는데, 그의 아틀리에에는 기억력이 그

27) Auguste Rodin(1840-1917): 프랑스의 조각가.

를 다시 곤경에 빠뜨릴 경우 필요에 따라 갖다붙이는 팔, 다리, 그리고 다른 신체 부분들의 비축품이 여기저기 놓여 있었다. 예술가로서의 완숙기에, 그러니까 1900년 이후 그는 여전히 단편적 조각들만을 만들어 내었다. 사람들은 그것을 그의 양식의 원칙으로, 특히 주제[28]의 낭비를 없애야 하는 그의 기교라고 설명했다. 특히 경우에 따라 모든 양식과 암시 뒤에 로댕이 숨어 있다는 사실이 보이기 때문에 그것에 대해 논쟁하는 것은 쓸데없는 일이다. 조각상들은 거품 같은 인상을 준다. 그래서 그가 결국 청동에서 소재적 요소를 취하려 할 경우에도 그의 무희들은 마치 그들이 비누나 합성수지[29]로 만들어진 것 같이 보인다. 로댕이 양식화하여 표현한 것은 어떤 다른 것, 즉 오늘날 이미지라고 불러도 좋을 표상이다. 그것은 우리가 예술적 재능이 풍부한 예술가인 그로부터 스스로에게 불러일으켜야 하는 것이다. 그 점에 있어서 그는 단지 자신의 시대를 앞서갔을 뿐만 아니라 다른 동년배들보다 더 거리낌이 없었다. 새끼손가락 주변을 인간의 몸이 감싸고 있는 커다란 손 모양의 대리석상을 위해 로댕은 자신의 손을 모델로 사용했다. 그리고 그 제목은 〈신의 손〉이다.

28) Sujets: 내용적 규정(예를 들어 나상, 정물화, 신화적 형상물, 목가적 풍경화 등).
29) Bakelit: 비교적 오래된 플라스틱.

IV

에필로그

예술의 종말에 대하여

헤겔은 '낭만적 예술 형식의 해체'를 진단함으로써 근대의 입안자로 등장하였다. 예술 작품이 어떤 특정한 내용에 묶이거나, 혹은 어떤 특정한 소재에 맞는 표현 양식이 별도로 존재한다는 생각은 지나간 과거의 산물이 되었다. 예술가의 재능과 천재성은 이전의 어떤 특정한 예술 형식에 제한되어 있었던 것으로부터 벗어났고, 이제 예술은 모든 형식 및 모든 소재를 표현하는 데 자유로운 도구로 간주되었다. **니체**는 음악의 유산을 진지하게 받아들이면서도 동시에 그것을 놀리는 듯 음악을 만들었던 로시니와 모차르트를 회고하면서 '미래의 예술가'에 대한 전망을 열어 놓았다. 그에 의하면 미래의 예술가는 그 옛날 민중 언어를 아무 거리낌없이 구사할 줄 알며, 또 현대적 사고의 경계를 넘어 끊임없이 무구함과 태고의 감성 언어로 돌아갈 줄 아는 자이다. 다다이즘적 자기 해체의 대변자이자 포스트모더니즘의 선구자라고 할 수 있는 **마르셀 뒤샹**은 과연 니체에게 정당성을 인정할 것인가? 뒤샹은 과학적 법칙과 삶의 진지함을 거부하면서 새로운 해석, 즉 '사이비 해석'을 시도한다. 거기에는 진지함 속에 유머가 들어 있어 삶은 견딜 만한 것으로 바뀌게 된다. **베케트**의 《연극의 종장》에서 보여 주는 두 가지 언어로 된 발언은 말이 이어지지 않고 계속적으로 끊겨지는 현상을 나타내고 있다. 모든 것은 종말로 귀착된다는 것을 보여 줌에도 불구하고 포괄적인 절멸의 비

전은 보이지 않는다. 역사는 종결되지 않았다는 의미일까?

59. 게오르크 빌헬름 프리드리히 헤겔:
낭만적 예술 형식의 해체

예술이 발전해 오는 동안 우리가 예술에 부여했던 입장은 완전히 변했다. 이것을 두고 예술이 외적인 요인에 의해 시대적으로 곤경에 처하게 된 불행한 사태라고 볼 필요는 없을 것이다. 즉 문학이 시적 범주에서 현실적이고도 범속한 범주로 확대되는 것이 예술에 대한 관심이 없어짐으로써 우연히 발생한 불행이라고 볼 수는 없다는 것이다. 오히려 예술 자체가 끼친 영향과 그 추이에 따른 결과라고 보아야 할 것이다. 예술은 그 자체에 내재하고 있는 소재를 대상으로 남들에게 보여 주도록 하며, 이 과정에서 표현된 내용으로부터 자기 자신을 자유롭게 발전시켜 나름대로의 업적을 이루어 왔다. 우리가 예술을 통하여, 혹은 생각하는 것을 통하여 대상을 감각적인 혹은 정신적인 우리의 눈앞에 완벽하게 그려내면 그 내용이 소진되거나 모든 것이 드러나서 비밀스럽거나 내적인 것이 더 이상 남아 있지 않게 되며, 그러한 상황에서는 '절대적' 관심이 사라지게 된다. 관심이란 생생한 활동이 이루어지는 상태에서만 가능하기 때문이다. 정신은 무엇인가 비밀스러운 것, 아직 밝혀지지 않은 것이 대상에 남아 있는 한에 있어서만 대상을 둘러싸고 작업을 한다. 이것은 소재가 우리와 동일시되는 한 우리가 그 소재에 매달려 전념하는 경우와 같다고 할 수 있다. 그러나 개념으로 구성된 본질적인 세계관과 이러한 세계관에 속한 내용의 영역을 예술이 온 천하에 명백하게 드러내

면, 예술은 매번 어떤 특정한 민족이나 특정한 시대를 위하여 규정된 이 내용으로부터 벗어났던 것이다. 그리고 그 내용을 다시 받아들이려는 진정한 욕구는 지금까지 유일하게 인정되어 왔던 내용에 거역하고자 하는 욕구가 있을 때에만 환기된다. 예를 들면 그리스의 아리스토파네스[1]는 자기가 속했던 현재 상황으로부터 등을 돌렸고, 루키아노스[2]는 그리스의 과거 전체에 대해 거역하고자 했다. 그리고 이탈리아와 스페인의 중세 말기에 아리오스토[3]와 세르반테스[4]는 기사 제도에 등을 돌리기 시작했던 것이다.

예술가가 자신의 국적이나 자신이 속한 시대, 즉 자신의 본질에 따라 특정한 세계관을 갖게 되고, 또 그 내용과 표현 형식을 따르게 된다면 그러한 시대에 대해서 우리는 완전히 상반되는 입장을 발견하게 된다. 그 입장은 최근에 와서야 비로소 온전히 형성되었고, 그 중요성이 대두되었다. 오늘날 거의 모든 민족들에게서 반성적인 교육과 비판, 그리고 우리 독일인들 사이에서 사고의 자유와 예술가의 자유가 팽배해졌다. 그리고 그러한 것은 예술 작품의 소재와 내용과 관련하여 볼 때 낭만적 예술 형식에 불가피한 특수한 단계가 지나고 난 후에 소위 백지 상태로 만들어졌다. 어떤 특정한 내용에 얽매이는 것과 또 이런 소재에 적합한 서술 방식에 얽매이는 것은 오늘날의 예술가들에게는 과거의 산물이 되었으며, 따라서 예술은 예술가가 어떤 양식의 내용이든 그 내용과 관련하여 자신의 주관적인 기교에 따라 똑같이 작업할 수 있도록 하는 자유로운 도구가 되었다. 예술가

1) Aristophanes(445-385 v. Chr.): 그리스의 희극 작가.
2) Lukianos aus Samosata(120-185): 그리스의 시인.
3) Ludovico Ariosto(1474-1533): 이탈리아의 시인.
4) Miguel de Cervantes Saavedra(1547-1616): 스페인의 시인.

는 성스럽게 여겨진 특정한 형식이나 형상 위에 군림하게 되어 자기 스스로, 즉 내용과는 독립적이고 또 의식 속에 성스러운 것과 영원한 것이 분명한 세계관과는 별개로 자유롭게 움직일 수 있게 되었다. 어떤 내용이나 형식도 더 이상 직접적으로 내면적인 것과 동일하지 않다. 또한 **자연**이나 예술가의 무의식적인 본질과 동일하지 않다. 만일 소재가 아름답고 또한 예술적인 행위에 걸맞은 형식적 법칙에 모순되지 않는다면 모든 소재는 예술가들에게 매한가지인 것이다. 오늘날 그 자체로 이러한 상대성을 뛰어넘는 소재는 없다. 그리고 어떤 소재가 이것을 뛰어넘어 보다 탁월한 경우라 하더라도 **예술**로부터 표현으로 이행될 수 있는 어떤 절대적인 욕구가 조금이라도 존재하는 것은 아니다. 따라서 예술가는 대체로 낯선 다른 사람들을 세워 놓고 표현하도록 하는 극작가와 흡사하게 자신의 내용에 대한 태도를 취한다. 이제 자신의 천재성을 주입시켜 자신의 고유한 소재로부터 작품을 엮어 나가기는 하지만 이것은 일반적이거나 우연에 불과할 뿐이다. 그와는 반대로 그 소재를 좀더 친숙하게 개별화시키는 것은 자기 자신에게 속한 것이 아니다. 예술가는 비축된 이미지나 형태를 이루는 방식이나 이전의 예술 형식 등을 사용하게 된다. 그것들은 그 자체로서는 예술가에게 무관심할 뿐으로 이런저런 소재에 맞는 것으로 나타날 때에만 중요한 것이다. 대부분의 예술 작품, 특히 미술에서는 대상이 외부로부터 예술가에게 주어진다. 미술가는 주문에 의하여 일을 하게 되고, 성스러운 이야기나 세속적인 이야기를 통해서 장면이나 초상화, 교회 건물 등을 지을 때 이러한 것으로부터 어떤 것이 만들어질 수 있는지 주시하게 된다. 아무리 예술가의 정서가 주어진 내용에 빠져든다 하더라도 소재는 예술가의 의식에 대하여 본질적인 것이 될 수 없는 소재에 불과할 뿐이다. 지난 과거

의 세계관을 본질적으로 다시 습득한다는 것은 아무런 소용도 없다. 이 세계관에 확고하게 발을 들여놓으려는 것, 즉 예를 들어 가톨릭 신자가 되려는 것은 소용이 없다는 것이다. 최근에 많은 사람들이 예술 때문에 자신들의 정서를 확고히 붙잡아 놓고 자신들만의 표현에 특정한 경계를 지어 자신들 스스로에게 어떤 본래의 것이 되도록 하기 위하여 그랬듯이 말이다.

예술가는 자신의 정서를 순수하게 하거나 영혼의 구원을 위하여 애쓸 필요는 없다. 위대하고 자유로운 영혼은 작품을 만들기 이전에 처음부터 그 영혼이 어떠한지 알아야 하고, 또 자신의 영혼에 대한 확신을 가져야 한다. 특별히 오늘날 위대한 예술가는 정신의 자유로운 형성을 필요로 하며, 그러할 때 관조와 표현의 특정한 형태에 제한되어 있는 모든 미신과 신앙이 단지 보잘것없는 관점이나 동기로 비하되었다. 자유로운 정신은 그러한 형식들을 극복하였다. 이는 자유로운 정신이 자신을 드러내고 구성하기 위한 본래의 성스런 조건들을 특정한 형식에서 찾는 것이 아니라, 보다 고상한 내용을 형식에 따라 재창조하고 그것으로 형식을 채워넣음으로써 생기는 가치만을 형식에 부여하기 때문이다.

이런 방식으로 그 재능과 천재성 자체가 이전의 어떤 특정한 예술 형식에 제한되어 있었던 것으로부터 벗어난 예술가에게는 이제 모든 형식 및 모든 소재가 제공되는 것이다.

60. 프리드리히 니체: 미래의 예술가들 사이에서

나는 여기 한 음악가를 본다. 로시니[5]와 모차르트[6]의 언어를 자신

의 모국어처럼 말하는, 음악이 들려주는 저 정이 넘치고 멋지며, 너무나 부드럽다가 금방 시끄럽기도 한 민중의 언어에 능숙한 음악가, 모든 것에 대해, '비속함'에 대해서도 익살스런 관대함을 보이는 언어에 능숙한, 그러면서 미소를 배어 무는 음악가를 본다. 그 미소는 응석받이이자 동시에 극히 세련된 나중 태어난 자의 미소. 미소와 함께 마음의 울림 그대로 좋은 옛 시절과 그 시절의 훌륭하고 오래된, 그래서 유행에 뒤떨어진 음악을 지속적으로 놀리는 사람. 그런데도 사랑에 넘치는 벅찬 감동의 미소를 짓는다……. 이를 어떻게 보아야 할까? 그것은 오늘을 사는 우리가 지나간 것에 대해 가질 수 있는 가장 훌륭한 태도이지 않을까——이런 식으로 감사하는 시선으로 되돌아보고, 옛사람들의 그것을 따라 하는 것, 우리가 난 조상의 명예와 불명예 모두를 유쾌함과 사랑으로 대하는 것, 이때에 저 약간의 묘한 비웃음도 뒤섞어서, 그렇지 않으면 어떤 사랑이든 너무도 빨리 부패하고 곰팡이가 슬고 어리석어지니까……. 아마 말의 세계에 대하여도 그 비슷한 것을 약속할 수 있을 것이며, 생각해 낼 수 있을 것이다. 말하자면 언젠가 한 대담한 시인이자 철학자가 나타날지도 모른다. 과도할 만큼 세련되고 지극히 '늦게 태어난,' 그러나 그 옛날 민중 도덕가와 성스런 남자들[7]의 언어를 할 줄 아는 시인이자 철학자, 이 언어를 아무런 거리낌없이 원래 그대로, 아주 열광하여 유

5) Gioacchino Rossini(1792–1868): 이탈리아의 오페라 작곡가.

6) Wolfgang Amadeus Mozart(1756–1791): 오스트리아의 작곡가.

7) 니체는 마르틴 루터의 민중 언어에 열광했었다. 1884년에 씌어진 어떤 글에서: "루터의 언어와 성서의 시적인 형식: 새로운 독일 시의 토대——이것은 나의 발명이다! 고대를 모방하는 것, 운율의 양식——모든 것은 틀렸고, 우리에게 만족할 만큼 심오한 말을 해주지 못한다. 나아가 바그너의 두운까지도!"(고증판, 11권, 60쪽)

쾌하고 솔직하게, 마치 그 자신이 '원시 민족' 가운데 하나이기나 하듯이 할 줄 아는, 그러나 귀 밝은 사람에겐 비교할 수 없는 즐거움을 제공하는 시인이자 철학자, 이 즐거움, 즉 실제 무슨 일이 일어나고 있는지, 다시 말해 이곳에서 현대적인 사고의 가장 불경한 형식이 어떻게 끊임없이 무구함과 태고의 감성 언어로 환원되는지 듣고 아는 즐거움을 주는 시인이자 철학자, 그리고 태고의 감성 언어를 앎으로써 이 어려움, 이 가시울타리를 앞에 쌓아 놓고도 그 난관에 전혀 신경 쓰지 않는 오만한 기사의 모든 비밀스런 승리감을 함께 맛보게 하는, 그런 시인이자 철학자가 나타날지도 모를 일이다.

61. 마르셀 뒤샹: '유머에 젖은 진지함'

마침내 우리는 과학이 내세운 소위 이 법칙들을 받아들여야 한다. 왜냐하면 이것들이 삶의 짐을 덜어 주기 때문이다. 그러나 그것들의 실제적인 타당성을 고려한다면 그것이 의미하는 것은 아무것도 없다. 아마도 그것들 모두는 단지 환상일 것이다. 우리는 우리 자신에 대해 매우 자랑스러워한다. 그리고 우리는 우리가 지상의 작은 신이라고 믿는다. 나는 우리가 그렇다는 것에 대해 정말로 의심스럽다. 이것이 전부이다. '법칙'이라는 단어는 내 원칙에 위배된다. 그러나 과학은 아주 분명히 주기적으로 순환한다. 매 50년마다 모든 것을 변화시키는 새로운 법칙이 발견된다. 나는 왜 우리가 과학 앞에서 그런 존경심을 품어야만 하는지 전혀 이해할 수가 없다. 그래서 나는 사물들에 대하여 어떤 다른 해석을 내려야만 한다. 일종의 가짜 해석을 말이다. 나는 모든 면에 있어서 사이비이며, 이것이 나의 특

징이다. 나는 결코 삶의 진지함을 견딜 수 없지만 그 진지함에 유머가 젖어들면 전체는 하나의 기분 좋은 색조를 얻게 된다.

62. 사뮈엘 베케트: 《연극의 종장》에서 따온 몇 개의 문장

나는 세상의 종말이 왔다고 믿는 어느 정신이상자를 알았다. 그림을 그리는 그 사람을 내가 좋아해서 종종 정신 병원으로 찾아가곤 했다. 나는 그의 손을 잡고 창가로 끌고 갔다. 한번 봐! 저기를! 씨앗이 싹트고 있는 것을! 그리고 저기를! 봐! 정어리 고기잡이배들이 물 위를 미끄러지듯이 항해하는 것을. 이 모든 것은 얼마나 아름다운지! (휴지(休止)) 그는 손을 뿌리치고 다시 자신이 전에 있던 구석으로 되돌아갔다. 충격을 받은 채. 그는 단지 잿더미만을 보았던 것이다. (휴지) 그 혼자만이 해를 받지 않았던 것이다. (휴지) 잊혀진 채로. (휴지) 그 경우는 전혀 드문 일이 아니었던 것 같다.

역자 후기

이 책은 본격적인 미학 책은 아니다. 본격적인 미학서를 기대한 독자들이라면 다소 실망할지 모르겠다. 그러나 이 책이 의도한 원래의 목적은 한 학자의 미학 이론을 체계적으로 설명하는 데 있는 것이 아니라, 미학이 무엇인가를 안내하는 입장에서 미학의 중요한 카테고리들을 분류하고, 각각의 분야에서 이정표 역할을 하는 저자들의 저서를 소개한다는 데 있다. 그래서 여기서는 시종일관되는 하나의 목소리보다 여러 저자들의 다양한 목소리를 접할 수 있다. 문학·음악·미술·영화·정치 등 여러 영역을 두루 걸치면서 자연과 기술, 창작과 모방, 천재와 아류, 취향과 유행, 전통과 혁신, 예술적 경험과 판단 등 중요한 미학적 개념을 설정하고, 플라톤과 롱기누스에서부터 푸코·에코와 굿맨에 이르기까지 미학의 다양한 '먹거리'를 주제별로, 시대별로 나누어 맛볼 수 있는 시식 코너 역할을 하고 있다. 실제 제대로 차려진 음식보다 지나치며 한입 맛보는 '맛보기' 음식이 더 맛있게 여겨질 때도 많은 것처럼, 이 책은 배불리 먹을 순 없지만 다양한 맛을 한번에 볼 수 있는 기회를 제공해 준다. 그리고 충분히 먹지 못했다는 아쉬움 때문에 내친김에 저자들의 원저작을 찾아보게 만드는 매력이 있다. 그런 독자들을 위해 텍스트의 출처를 최대한 정확히 제시하려고 애를 썼다. 또한 역자들이 책 제목을 《미학 연습》이라고 붙인 이유도 여기에 있다.

문장 하나를 놓고 열띤 토론을 벌이기도 하고 수차례의 교정 과정을 거쳤지만, 많은 부분들은 여전히 만족스럽지 못한 채 남아 있다. 그것은 이 책에 수록된 텍스트들이 전문(全文)이 아니라 지극히 짧은 분량을 발췌한 것이라는 점과 원래 언어에서 이미 독일어로 옮겨진 텍스트를 다시 한번 우리말로 옮기는 과정에서 비롯되는 것이기도 했다. 여러 가지 불충분한 점들에도 불구하고 이 책을 통해 독자들이 미학에 대한 관심과 호기심을 가질 수 있고, 보다 체계적인 미학으로 향하는 길을 발

견할 수 있다면 다행이겠다.

그동안 수차례 만나 함께 읽고 토론하며 많은 시간을 보냈던 동료들에게 해묵은 포도주 맛 같은 우정을 전한다. 그리고 출판을 허락해 주신 동문선의 여러분들께도 감사드린다.

2004년 10월 옮긴이 일동

참고 문헌

1. 플라톤: 춤추는 영혼에 대하여

출처: 《이온 535b-536d》, 전집, 프리드리히 슐라이어마허(역), 1권, 라인벡, 1957, 104쪽 이하. (Ion 535b-536d, in: *Sämtliche Werke*, Übersetzt von Friedrich Schleiermacher, Band 1, Reinbeck bei Hamburg: Rowohlt 1957, S. 104 f.)

저자: 플라톤(Platon, 기원전 428/427-348/347): 그리스 철학자, 소크라테스의 제자, '아카데미'의 설립자. 주요 대화집: 《향연 *Symposion*》《파이돈 *Phaidon*》《국가 *Politeia*》《파이드로스 *Phaidros*》《티마이오스 *Timaios*》《테아이테토스 *Theaitetos*》《파르메니데스 *Parmenides*》《법률 *Nomoi*》. 짧은 대화인 《이온》은 초기 작품으로 간주된다. 참고 문헌: H. Flahar: *Der Dialog Ion als Zeugnis platonischer Philosophie*, phil. Diss., Tübingen 1954.

주제어: 영감의 출처에 관한 이론('자석'), 신적인 영감, 기원과 결과, 신적인 광기와 춤추는 영혼.

관련 텍스트: 30/32/57.

2. 에른스트 블로흐: 음악의 기원에 대하여

출처: 《희망이라는 원칙 *Das Prinzip Hoffnung*》, 제3권, 프랑크푸르트, 1959, 1243-1246쪽. (Ernst Bloch: *Das Prinzip Hoffnung*, Band 3, Frankfurt am Main: Suhrkamp 1959, S. 1243-1246.)

저자: 에른스트 블로흐(Ernst Bloch, 1885-1977): 독일 철학자. 주요 작품: 《유토피아의 정신 *Der Geist der Utopien*》(1918/23), 《희망이라는 원칙》(1954-59), 《튀빙겐 철학 입문 *Tubinger Einleitung in die Philosophie*》(1963/77). 작품 전집(별권 포함)은 1977년 프랑크푸르트에서 발간되었음. 인용된 텍스트는 1959년 저술에서 온 것임: 에른스트 블로흐: 《음악철학에 관하여 *Zur Philosophie*

der Musik》, 프랑크푸르트, 1974.

주제어: 생성 기원에 관한 신화. 잃어버린 연인을 애도하는 노래로서의 음악, 사라진 것의 현재화로서의 예술, 성의 '숭고화.'

관련 텍스트: 23/24/49.

3. 가짜 유스티누스: 천상의 양금채

출처:《고대 그리스인들에게 보내는 충고 8 *Mahnrede an die Hellenen VIII*》, 실린 곳: 필립 호이저(편역):《유대인 트리폰과 나눈 거룩한 철학자이자 순교자인 유스티누스의 대화》, 뮌헨, 1917, 253쪽. (*Mahnrede an die Hellenen VIII*, in: *Des Heiligen Philosophen und Martyres Justinus Dialog mit den Jugen Tryphon*, herausgegeben. u. übersetzt v. Philipp Haeuser, München: Kösel/Pustet 1917, S. 253.)

저자:《고대 그리스인들에게 보내는 충고》는 철학자이자 순교자인 유스티누스(Justinus, 105-166)의 저술로서 1363년(cod. 파리 450) 파리의 유스티누스 필사본에 전해지고 있다. 시간이 흐르는 동안 그것이 정말로 유스티누스에 의해 씌어진 것인지 결정적으로 의심을 받기에 이르렀다. 아마도 이 저술은 물론 신플라톤주의가 절정에 이르기 전, 즉 서기 3세기 중반 전에 작성되었을 것이다.

주제어: 신적인——예언적인——영감의 '무오성(無誤性)'에 대한 논증; 악기에 펼쳐지는 연주로서의 영감.

관련 텍스트: 34/40/43.

4. 밀라노의 암브로시우스: 신의 보이지 않는 광채

출처:《의무에 관하여 *Über die Pflichten I*》, 밀라노 주교 암브로시우스의 의무론과 작품 선집, 요하네스 니더후버(편역), 뮌헨, 1917, 38쪽. (*Des heiligen Kirchenlehrers Ambrosius von Mailand Pflichtenlehre und ausgewählte kleinere Schriften*(Bibliothek der Kirchenväter, Bd. 32), hrsg. u. übers. v. Johannes Niederhuber, Kempten/München: Kösel 1917, S. 38.)

저자: 밀라노의 암브로시우스(Ambrosius von Mailand, 340-397): 375년부터 밀라노 주교, 저서로는 《의무론 *De Officis*》은 386년에 출판되었다.

표제어: 빛, 태양, 빛과 영감, 계몽주의까지 주요 주제로 작용.

관련 텍스트: 7/19/31.

5. 막심 고리키: 톨스토이와 나눈 꿈에 대한 대화

출처: 《동시대인들에 대한 기억들 *Erinnerungen an Zeitgenossen*》(전집 13권), 에리히 뵈메 옮김, 베를린, 1928, 32-35쪽. (*Erinnerungen an Zeitgenossen* (=Gesammelte Weke, Band 13), übersetzt von Erich Boehme, Berlin: Malik 1928, S. 32-35.)

저자: 막심 고리키(Maxim Gorki, 1868-1936): 러시아 작가. 주요 작품: 《밤의 수용소 *Nachtasyl*》(1902), 《어머니 *Die Mutter*》(1906), 자전적인 소설들: 《나의 유년 시절 *Meine Kindheit*》(1913), 《낯선 사람들 가운데서 *Unter fremden Menschen*》(1916), 《나의 대학 시절 *Meine Universitäten*》(1923).

주제어: 꿈과 영감, 영감의 유형, 독서에 의한 꿈과 현실, 영감의 고전적 장르인 꿈의 계시(성서로부터 키케로 · 아우구스티누스 등을 거쳐 낭만주의에 이르기까지).

관련 텍스트: 31/32/43.

6. 움베르토 에코: 작업 과정을 이야기하기

출처: 《장미의 이름 *Der Name der Rose*》에 대한 후기, 부르크하르트 크뢰버 옮김, 뮌헨, 1984, 17-19쪽. (Nachschrift zum *Namen der Rose*, übersetzt von Burkhart Kroeber, München: Hanser, 1984, S. 17-19.)

저자: 움베르토 에코(Umberto Eco, 1932년생): 볼로냐대학의 언어학 · 문학 교수. 1980년에 출판된 그의 소설 《장미의 이름》은 전 세계적인 성공을 거두었다. 인용된 텍스트는 에코가 소설을 쓰는 과정과 시학적 원칙과 작업 규칙에 관해 기술한 짧은 논문에서 발췌한 것이다. **참고 문헌**: Umberto Eco: *Das offene*

Kunstwerk, übersetzt von Günter Memmert, Frankfurt am Main: Suhrkamp, 1972.

주제어: 영감과 강박 관념, 영감과 규칙에 따른 작업 방식의 차이, 예술의 모호한 근원, 예술 작품 제작의 기계적인 규범에 반대하는 충동 · 강박 관념 · 욕망 등.

관련 텍스트: 14/37/56.

7. 가짜 롱기누스: 숭고함에 대하여

출처: 〈숭고함에 대하여〉, 라인하르트 브란트(편역), 다름슈타트, 1966, 99-101쪽. (*Von Erhabenen*, herausgegeben und übersetzt von Reinhard Brandt, Darmstadt: Wissenschaftliche Buchgesellschaft 1966, S. 88-101.)

저자: 〈숭고함에 대하여〉는 원래 수사학자(修辭學者) 카시우스 롱기누스(Kassios Longinos, A.D. 213-273)가 쓴 글이라고 간주해 왔다. 그러나 파리에 있는 필사본(Codex, 2036)으로 전해 오는 이 글은 18세기초부터 저자에 관한 의문이 제기되었고, 이 글이 씌어진 시기는 1세기일 것으로 추측되고 있다.

참고 자료: 데모스테네스(Demosthenes, B.C. 384-322): 유명한 그리스의 웅변가 겸 작가.

호머와 플라톤은 텍스트 1 참조.

주제어: 자연스러운 것, 예상치 못한 것, 유용한 것이나 필수적인 것, 자연과 예술의 차이, 위대한 것, 완벽한 것, 엄숙한 것, 충격, '위대한 제스처' 대 규칙.

관련 텍스트: 4/19/58.

8. 돈 후안 마누엘: 제후의 업적

출처: El Conde Lucanor 41, hrsg. v. Eduardo Julia, Madrid, 1933, S. 227-231.

독일어판: 루카노르 백작, 아르놀트 슈타이거 옮김, 취리히, 1944. (*Der Graf Lucanor*, übersetzt von Arnold Steiger, Zürich 1994 zitiert nach Arno Borst: Lebensformen im Mittelalter · Frankefurt a. M./Berlin/Wien: Ullstein 1973, S.

493-495.) 《*El Conde Lucanor*》는 1330년에서 1335년 사이에 생겨났다.

저자: 돈 후안 마누엘(Don Juan Manuel, 1348년생): 카스티야의 병사. 그의 시대에 유명했던 사례집 《*El Conde Lucanor*》는 1330년과 1335년 사이에 생겨났다.

주제어: 위대한 것과 사소한 것, 평범한 것과 독창적인 것, 조롱과 칭찬, '제후 예찬'의 장르.

관련 텍스트: 41/47/50.

9. 이마누엘 칸트: 천재란 무엇인가?

출처: 《논리학 강의 *Vorlesungen über Logik*》(1772). *Vorlesungen über Logik* (Logik Philippi 1772), in: Gesammelte Schritten(=Akademieausgabe), Bd.24, 1.1, Berlin: de Gruyter 1966, S. 370-372.

저자: 이마누엘 칸트(Immanuel Kant, 1724-1804): 독일 철학자. 주요 저서: 《순수 이성 비판 *Kritik der reinen Vernunft*》(1781), 《실천 이성 비판 *Kritik der praktischen Vernunft*》(1788), 《판단력 비판 *Kritik der Urteilskraft*》(1790).

주제어: 노력과 인위적인 행위는 창작 활동의 조건이 못됨, 모방(경박함)이 아닌 자연미로서 예술을 지향함, 단순미와 소박함.

관련 텍스트: 6/22/29/51.

10. 오노레 드 발자크: 예술가의 삶

출처: 《공무원—채무—우아한 삶. 일상 생활의 사회관상학에 관하여》, 신문 컬럼 선집, 볼프강 드로스트/ 칼 리하 편역, 프랑크푸르트(인젤 출판사), 1978, 193쪽 이하. (*Beamte-Schulden-Elegantes Leben. Zur Sozialphysiognomik des Alltagslebens.* Eine Auswahl aus den journalistischen Schriften, hrsg. u. übers. v. Wolfgang Drost und Karl Riha, Frankfurt a.M. Insel 1978, S. 193f.)

저자: 오노레 드 발자크(Honoré de Balzac, 1799-1850): 프랑스 소설가이자 시인. 주요 작품: 단테의 《신곡 *Comedia divina*》을 빗댄 《인곡 *Comédie humaine*》

이라는 제목하에 출간된 많은 소설들이 있음. 단편 《미지의 대작 *Le chef d'oeuvre inconnu*》(독일어로는 예술가의 삶으로 번역, 1831) 세잔(텍스트 21, 84쪽) 참조. 《예술가의 삶》은 1830년에 처음 출간되었음.

주제어: 예술가의 취향, '소박한 위대성,' 삶의 형태로서의 예술(훗날의 댄디즘).

관련 텍스트: 44/51/54.

11. 로베르트 무질: 천재적인 경주마

저자: 로베르트 무질(1880-1942): 오스트리아 작가. 주요 작품: 《퇴를레스 생도의 혼란 *Die Verwirrungen des Zöglings Törleß*》(1906), 《세 여인 *Drei Frauen*》(1924), 《생전의 유산 *Nochlaß zu Lebzeiten*》(1936), 《특성 없는 남자》(1930-52).

출처: 《특성 없는 남자 *Der Mann ohne Eigenschaften*》(작품 전집 1권), 아돌프 프리체 발행, 라인벡, 1978, 44쪽 이하. (*Der Mann ohne Eigenschaften* (=Gesammelte Werke, Baud 1), hrsg. v. Adolf Frisé, Reinbek bei Hamburg: Rowohlt 1978, S. 44f.)

주제어: 천재 숭배의 변화, 스포츠와 즉물성, 새로운 조합, 예술가, 권투 챔피언과 경주마.

관련 텍스트: 15/25/33.

12. 아르눌프 라이너: 거리두기 전략

출처: 《독창성과 돈 사이의 예술가》, 오토 브라이샤 편저, 프로토콜, 문학과 예술을 위한 잡지, 1980년, 제1권, 빈/뮌헨: 유겐트 & 폴크, 1980, 189-192쪽. (*Der Künstler zwischen Souveränität und Vereinnahmung*, in: Protokolle. Zeit-Schrift für Literatur und Kunst, hrsg. v. Otto Breicha, Jahrgang 1980, Bd. 1, Wein/München 1980, S. 189-192.)

저자: 아르눌프 라이너(1929년생): 오스트리아의 화가. 사진 인화의 덧칠. 최근의 전시회: 《데드마스크 *Totenmasken*》(비에날레 1978), 《주검의 얼굴들

Totengesichter》(1979/80), 《히로시마 *Hiroshima*》(1982). 저서: 브리기테 쉬바이 거/아르눌프 라이너: 그림 그리는 시간, 빈/함부르크: 쫄나이, 1980/함부르크 근처의 라인벡: 로볼트, 1984.

주제어: 자기 방어로서의 유별난 기호, 예술 시장과 돈, 거리두기 시도로서의 독창성.

관련 텍스트: 48/60/61.

13. 장 파울: 아름다운 객관성

출처: 《미학 입문》 제9권, 노르베르트 밀러(편), 뮌헨, 1975, 73쪽 이하. (*Vorschule der Ästhetik*(Werkausgabe, Band 9), herausgegeben von Norbert Miller, München: Hanser 1975, S. 73 f.)

저자: 장 파울(Jean Paul, 1763-1825): 독일의 작가이자 철학자. 주요 작품: 《아우엔탈의 만족한 교장 마리아 부츠의 삶 *Leben des vergnügten Schulmeis-terlein Maria Wutz in Auenthal*》(1790), 《크빈투스 픽스라인의 생애 *Leben des Quintus Fixlein*》(1796), 《빈민의 변호사 지벤캐스 *Siebenkäs*》(1796), 《개구장이 시절 *Flegeljahre*》(1797), 《미학 입문 *Vorschule der Ästhetik*》(1804).

주제어: 간격과 인접, '자연과학적' 창작, 삶과 동떨어짐, 《시문학의 현미경 유리판》, 주객전도, 왜곡.

관련 텍스트: 20/21/36.

14. 에밀 M. 시오랑: 소설의 저편

출처: 《유혹으로서의 존재》, 쿠르트 레온하르트 옮김, 슈투트가르트, 1983, 147-149쪽. (*Dasein als Versuchung*, übersetzt von Kurt Leonhard, Stuttgart: Klett 1983, S. 147-149.)

저자: 에밀 M. 시오랑(Emile M. Cioran)은 1911년 루마니아에서 출생해 1937년부터 파리에서 살았으며, 급진적인 성향의 문명비평가이자 에세이 작가로 활동했다. 주요 저서: 《해체 입문 *Précis de décomposition*》(1949), 《역사와 유토

피아 *Histoire et utopie*》(1960), 《과거의 몰락 *La chute dans le temps*》(1964), 《유혹으로서의 존재 *La tentation d'exister*》는 1956년 파리에서 처음 출간되었다.

주제어: 예술과 평론, 데카당스, 심리학과 예술, 개인과 자기 관찰, 직접성 대(對) 성찰.

관련 텍스트: 6/22/58.

15. 테오도르 W. 아도르노: 전통에 대하여

출처: 《모범 부재》, 프랑크푸르트, 1967, 29쪽-31쪽. (*Ohne Leitbild. Parva Aesthetica*, Frankfurt a. M.: Suhrkamp 1967, S. 29-31.)

저자: 테오도르 W. 아도르노(Theodor W. Adorno, 1903-1969): 프랑크푸르트학파의 '비판 이론(Kritische Theorie)'의 대표자, 사회연구소(Instituts für Sozialforschung)의 공동 설립자 · 철학자 · 음악학자 · 사회학자. 주요 저서: 《부정의 변증법 *Negative Dialektik*》(1966), 《미학 이론 *Ästhetische Theorie*》(1970), 《현대 음악의 철학 *Philosopie der neuen Musik*》(1949), 《미니마 모랄리아 *Minima Moralia*》(1951), 막스 호르크하이머와 공저 《계몽의 변증법 *Dialektik der Aufklärung*》(1947). 여기서 다룬 텍스트는 1966년 처음 발표되었다.

주제어: 예술에 있어서 직접성과 자명성의 상실, 기능, 대체 불능, 시간 의식, 전통의 대체, 수공업.

관련 텍스트: 11/32/39.

16. 프란체스코 페트라르카: 폐허가 된 도시의 성벽 사이로

출처: 친구들에게 Familiarum Rerum VI. 2. (1341년 11월 30일 친구인 조반니 코로나에게 보내는 서한). [*Familiarum Rerum* VI 2(=Brief an den Freund Giovanni Colonna vom 30. November 1341), in: Edizione nationale delle opere di Francesco Petrarca, Bd.9, hrsg. v. Vittorio Rossi, Florenz 1934, S. 57-59; Übersetzung nach Arno Borst: Lebensformen im Mittelalter, Frankfurt a.M./Berlin/Wien: Ullstein 1973, S.41-43.]

저자: 프란체스코 페트라르카(Francesco Petrarca, 1304-1374): 이탈리아의 시인이며 윤리학자. 주요 작품: 《세상 경멸에 대하여 *De Contemptu mundi*》(1472), 《고독한 생활에 대하여 *De vita solitaria*》(1472), 《행복한 지혜에 대하여 *De vera sapientia*》(1485), 《자기 자신과 많은 사람들의 무지에 대하여 *De sui ipsius et multorum aliorum ignorantia*》(1492).

주제어: 역사의 상실, 폐허, 역사와 예술, 망각, 시는 역사의 구원자, 기억 작업(전통), 고독.

관련 텍스트: 26/28/59.

17. 앙드레 말로: 박물관

출처: 《예술의 심리학 I: 상상의 박물관》, 얀 라우츠 옮김, 라인벡, 1957, 9쪽 이하. (*Psychologie der Kunst I: Das imaginäre Museum*, übersetzt von Jan Lauts, Reinbek bei Hamburg: Rowohlt 1957, S. 9f.)

저자: 앙드레 말로(André Malraux, 1901-76): 프랑스 작가이자 문화이론가. 주요 작품: 《정복자 *Les conquérants*》(1928), 《인간의 조건 *La condition humaine*》(1933), 《알텐부르크의 호두나무 *Les noyers de l'Altenburg*》(1945), 《*Antimémoires*》(1967), 《예술의 심리학 *La psychologie de l'art*》은 1951년 처음으로 《침묵의 소리 *Les voix du silence*》라는 제목으로 출판되었다. 그 중 제1부는 《상상의 박물관 *Le musée imaginaire*》(1947)이며, 제2부는 《예술의 창조 *La création artistique*》(1949), 그리고 제3부는 《절대적 화폐 *La monnaie de l'absolu*》(1950)이다.

주제어: 박물관, 화랑 대 색깔의 박물관, 운반 가능성, 보존 설비로서의 전통.

관련 텍스트: 29/44/58.

18. 넬슨 굿맨: 완전한 위조

출처: 《예술의 언어. 상징 이론에 대한 제안》, 위르겐 쉴레거 옮김, 프랑크푸르트, 1973, 109-112쪽. (*Sprachen der Kunst. Ein Ansatz zu einer Symboltheorie,*

übersetzt von Jürgen Schlaeger, Frankfurt a. M.: Suhrkamp 1973, S. 109-112.)

저자: 넬슨 굿맨(Nelson Goodman, 1906년생): 철학자. 미국의 여러 대학교에서 가르침. 마지막으로 1968년에서 1977년까지는 하버드대학교에서 강의. 주요 저서: 《현상의 구조 *The Structure of Appearance*》(1951), 《재빠른 허구와 예언 *Fast Fiction and Forecast*》(1955), 《세상을 만드는 길 *Ways of Worldmaking*》(1978), 《예술의 언어 *Languages of art*》는 1968년에 처음으로 출간되었다.

주제어: 박물관, 오리지널과 위조, '단순한 바라보기'와 '학문적으로 바라보기' '순수한 관조'에 대한 패러디——인공적인 바라봄.

관련 텍스트: 22/54/56.

19. 루키우스 아나에우스 세네카: 자연의 장관

출처: 《도덕서한(道德書翰) 90》, 실린곳: 《오페라》 3권, 프리드리히 하제(편), 라이프치히, 1872, 268-270쪽. (Lucius Annaeus Seneca: *Epistulae morales ad Lucilium 90* in: Opera, Band 3, herausgegeben von Friedrich Haase, Leipzig 1872, S. 268-270; übersetzt von Karl Preisendanz in: Walter Rüegg(Hrsg.): Antike Geistes Welt. Eine Sammlung klassischer Texte, Frankfurt am Main: Suhrkamp 1980, S. 65-68.)

저자: 루키우스 아나에우스 세네카(Lucius Annaeus Seneca, 기원전 4년-기원후 65년): 스토아학파 철학자이자 교육가. 후에 로마 황제 네로의 고문으로 결국 네로에 의해 자살하도록 사주되었다. 주요 저서: 《관용에 관하여 *De clementia*》(56), 《영혼의 평정에 관하여 *De tranquillitate animi*》(60).

주제어: 자연-문화; 진보와 광산업, 파라다이스와 일, 도덕적 미학과 자연(원시) 상태, '소외.'

관련 텍스트: 4/7/31.

20. 요한 볼프강 폰 괴테: 화강암에 대하여

출처: 《자연과학적인 글모음 2》(=작품, 편지 및 대화들의 기념 출판, 제17권),

Ernst Beutler 출판, Zürich: Artemis 1952, S. 478-482. [*Naturwissenschaftliche Schriften II*(=Gedankausgabe der Werke, Briefe und Gespräche, Bd.17), hrsg. v. Ernst Beutler, Zürich: Artemis 1952, S. 478-482.]

저자: 요한 볼프강 괴테(Johann Wolfgang Goethe, 1749-1832): 독일의 작가 · 예술이론가, 독일 고전주의의 자연철학자. 드라마: 《괴츠 폰 베를리힝겐 *Götz von Berlichingen*》(1773), 《타우리스의 이피게네이아 *Iphigenie in Tauris*》(1787), 《에그몬트 *Egmont*》(1788), 《파우스트 1 *Faust 1*》(1808), 《파우스트 2 *Faust 2*》(1832), 소설: 《젊은 베르테르의 슬픔 *Die Leiden des jungen Werthers*》(1774), 《빌헬름 마이스터의 수업 시대 *Wilhelm Meisters Lehrjahre*》(1795/96), 《빌헬름 마이스터의 편력 시대 *Wilhelm Meisters Wanderjahre*》(1821), 《친화력 *Die Wahlverwandtschaften*》(1809), 서사시: 《헤르만과 도로테아 *Hermann und Dorothea*》(1797), 시, 예술론, 자연과학, 자연철학에 관한 글들: 《색채론 *Die Farbenlehre*》(1810), 조각글: 〈화강함에 관하여 *Über die Graniten*〉, 1784년에 씌어짐.

주제어: 자연의 숭고함, 관찰자의 찬양, 산악 세계와 화강암의 세계에 대한 '사실문학(Realpoesie)' 자연의 건축학.

관련 텍스트: 13/27/31.

21. 폴 세잔: 모티프(요아힘 가스케와의 대담에서)

출처: 《예술에 관하여》, 가스케와의 대화와 서신, 발터 헤스(편), 엘자 글라저 옮김, 라인벡, 1957, 8-10쪽. (*Über die Kunst. Gespräche mit Gasquet und Briefe*, herausgegeben von Walter Hess, übersetzt von Elsa Glaser, Reinbeck bei Hamburg: Rowohlt 1957, S. 8-10.)

저자: 폴 세잔(Paul Cézanne, 1839-1906): 프랑스 화가. 1860/61년부터 파리의 인상파 모임에서 특별히 카밀 피사로(Camille Pisarro, 1830-1903)로부터 배웠다. 자주 등장하는 주제: 풍경, 정물, 친구들의 모습, 목욕하는 사람들.

주제어: '네트워크'로서의 자연, 예술을 통한 '영원성,' 수용 기관으로서의 예술가, 회화와 사진술, '고요,' 신의 삶으로서의 예술의 삶.

관련 텍스트: 4/13/34.

22. 고트홀트 에프라임 레싱: "모방된 것이 아니라 성공한 모방이 우리의 마음에 든다"

출처: 레싱의 《라오콘 *Laokoon*》 유고(遺稿)에서, 예술 이론과 예술사 모음집, 전집 제6권, 헤르베르트 폰 G. 괴퍼르트(편), 뮌헨, 1974, 572쪽. (Aus dem Nachlaß zu 'Laokoon,' in: Kunsttheoretische und Kunsthistorische Schriften (=Gesammelte Werke, Band 6), herausgegeben von Herbert von G. Göpfert, München: Hanser 1974, S. 572.)

저자: 고트홀트 에프라임 레싱(Gotthold Ephraim Lessing, 1729-1781): 독일 계몽주의 시대의 작자, 예술이론가, 철학자. 드라마로 《미나 폰 바른헬름 *Minna von Barnhelm*》(1767), 《에밀리아 갈로티 *Emilia Galotti*》(1772), 《현자(賢者) 나탄 *Nathan der Weise*》(1779). 주요 철학 저서 및 예술 이론: 《라오콘 *Laokoon*》(1766), 《함부르크 연극론 *Hamburgische Dramaturgie*》(1767-69), 《고대인이 죽음에 대한 이해 *Wie die Alten den Tod gebildet*》(1769), 《인류의 교육 *Die Erziehung des Menschengeschechts*》(1780). 여기에 인용한 글은 《라오콘》의 초고로 1763년에 쓴 것이다.

주제어: 모방과 모방된 것, 아름다움 혐오스러움, 예술 작품과 그 숭배가 예술가와 그 예술가를 이상화로의 이행(천재성, 장인(匠人)).

관련 텍스트: 9/14/59.

23. 아르투어 쇼펜하우어: 음악의 형이상학을 위하여

출처: 《의지와 표상으로서의 세계 *Die Welt als Wille und Vorstellung II*》, 전집 제3권, 아르투어 휩셔(편), 비스바덴, 1972, 511쪽 이하. (Arthur Schopenhauer: *Die Welt als Wille und Vorstellung II.* (Gesammelte Werke, Band 3), herausgegeben von Arthur Hübscher, Wiesbaden: Brockhaus 1972, S. 511f.)

저자: 아르투어 쇼펜하우어(Arthur Schopenhauer, 1788-1860): 독일 철학자.

대표작: 《의지와 표상으로서의 세계 Die Welt als Wille und Vorstellung I, II》(1819, 1844), 《윤리학의 두 가지 중요한 문제: 인간 의지의 자유와 도덕의 근본에 관하여 Die beiden Grundprobleme der Ethik: Über die Freiheit des menschlichen Willens. Über das Fundament der Moral》(1841).

주제어: 자연의 질서와 음악의 자연적 발생으로 화음 체계 분석. '올바른 분배' 학설에 관한 고전적 관점.

관련 텍스트: 2/31/45.

24. 프란츠 카프카: 여가수 요제피네 또는 쥐의 민족

출처: 《여가수 요제피네 또는 쥐의 민족》, 카프카 단편 모음집, 파울 라아베 (편), 프랑크푸르트, 1970, 172쪽 이하. (Franz Kafka: Josefine, die Sängerin oder Das Volk der Mäuse, in: Sämtliche Erzählungen, herausgegeben von Paul Raabe, Frankfurt am Main: S. Fischer 1970, S. 172f.)

저자: 프란츠 카프카(Franz Kafka, 1883-1924): 독일 작가. 주요 작품. 장편 소설: 《소송 Der Prozeß》(1914/15), 《성 Das Schloß》(1922), 《아메리카 Ame-rika》(1927년 이후 미완성으로 남음). 단편 소설: 《심판 Das Urteil》《변신 Die Verwandlung》《유형지에서 In der Strafkolonie》《여가수 요제피네 또는 쥐의 민족 Josephine, die Sängerin oder Das Volk der Mäuse》은 1924년에 출판.

주제어: 자연과 예술, 노래 부르기와 휘파람 불기, 음악 소리와 소음.

관련 텍스트: 2/45/57.

25. 카를 마르크스: 피뢰침에 대항하는 주피터

출처: 《정치적 경제 비판 개론》 전집(MEW), 제13권, 베를린: 디츠, 1971, S. 640-642. [Karl Marx: Einleitung zur Kritik der Politischen Ökonomie, in: Werke (MEW), Bd. 13, Berlin: Dietz 1971, S. 640-642.]

저자: 카를 마르크스(Karl Marx: 1818-83): 독일 철학자이자 경제학자. 주요 저서: 《철학-경제학 초고 Philosophisch-Ökonomische Manuskripte》(1844),

《공산당 선언 *Das kommunistische Manifest*》(1848), 《정치경제학 비판 개요 *Grundrisse der Kritik der politischen Ökonomie*》(1857-59), 《자본론 *Das Kapital*》(1867). 저서 출판: 카를 마르크스/프리드리히 엥겔스: 저서와 편지 모음(MEW), 39권, 베를린 1957이후. 마르크스-엥겔스-전집(MEGA 베를린/모스크바 1927)은 완성되지 못했으며, 최근부터 베를린에서 장기적인 계획하에 다시 착수하였다. 인용된 텍스트는 1857년 9월에 씌어졌다.

주제어: 예술/기술, 현대적인 생산 조건 아래 있는 신화, 세계의 역사-삶의 역사, 아이들과 그리스인들.

관련 텍스트: 11/18/44.

26. 에른스트 윙거: 기계의 노래

출처: 《모험적인 심장》, 전집 9권, 슈튜트가르트, 클레트-코타, 1979, S. 223f. (*Das abenteuerliche Herz*, in: Sämtliche Werke, Bd.9, Stuttgart: Klett-Cotta 1979, S. 223f.)

저자: 에른스트 윙거(Ernst Jünger, 1895-1998): 독일 시인이자 수필가. 주요 저서: 《철의 폭풍 *In Stahlgewittern*》(1920), 《내적 체험으로서의 싸움 *Der Kampf als inneres Erlebnis*》(1922), 《노동자 *Der Arbeiter*》(1932), 《광선들 *Strahlungen*》 (파리 시절의 일기 1942-58), 《헬리오폴리스 *Heliopolis*》(1949), 《접근. 마약과 도취 *Annährungen. Drogen und Rausch*》(1970), 《모험적인 심장》은 1929년 처음 발표되었다(1938년 개작).

주제어: 기술, 기계에 대한 예찬, 기계의 리듬감 있는 소음, 전쟁의 세계, '인식의 강철 같은 뱀.'

관련 텍스트: 16/24/61.

27. 페르낭 레제: 세 동료

출처: 《회상 및 앙드레 베르데와의 대화》, 존야 뷔틀러 번역, 취리히, 1957, 47쪽 이하. (*Bekenntnisse und Gespräche mit André Verdet*, übersetzt von Sonja

Bütler, Zürich: Arche, 1957, S. 47f.)

저자: 페르낭 레제(Fernand Léger, 1881-1955): 프랑스 화가, 그래픽 화가. '큐비즘.' 레제의 활동은 기계와 기술의 세계와 끊임없이 겨루는 것이 특징이다. 본 텍스트는 1955년 제네바에서 처음으로 출판되었다.

*André Verdet: 1954년 레제의 대화 상대자.

주제어: 예술의 주제이며 내용인 기술, 실린더와 피스톤에 의한 영감, 이국적인 것, 현대적인 신화로서의 기술, 요술 정원과 동화 왕자.

관련 텍스트: 15/20/38.

28. 마르틴 하이데거: "끔직한 일은 이미 벌어졌다"

출처: 《물체(物體)》, 강연과 논문들, 풀링겐: 네스크, 1954, 163쪽 이하. (Das Ding, in: Vorträge und Aufsätze, Pfullingen: Neske 1954, S. 163f.)

저자: 마르틴 하이데거(1889-1976): 독일의 중요한 실존철학자. 주요 저서: 《존재와 시간 Sein und Zeit》(1927), 《칸트와 형이상학의 문제 Kant und das Problem der Metaphysik》(1929), 《착각 Holzwege》(1950), 《형이상학 입문 Einfünhrung in die Metaphysik》(1953), 《사고(思考)란 무엇인가 Was heißt Denken》(1954), 《언어로 가는 도상 Unterwegs zur Sprache》(1959), 《니체 Nietzsche》(1961), 《도로 표지 Wegmarken》(1967), 《사고한다는 사실에 대하여 Zur Sache des Denkens》(1969). 《물체 Das Ding》에 대한 강연은 1950년 6월 6일 바이에른 미술 아카데미에서 행한 것이다.

주제어: 거리두기와 거리 좁히기, 간격 없애기, 기술과 예술, 무기.

관련 텍스트: 40/59/62.

29. 롤랑 바르트: 새로 나온 시트로앵

출처: 롤랑 바르트, 《일상의 신화》, 헬무트 쉐펠 옮김, 프랑크푸르트, 1964, S. 76-78. (Mythen des Alltags, übersetzt von Helmut Scheffel, Frankefurt a. M. 1964, S. 76-78.)

저자: 롤랑 바르트(Roland Barthes, 1915-1980): 프랑스의 언어, 문학 이론가: 《구조주의 Structuralismue》. 중요 작품: 《글쓰기의 영도(零度) Le degré zéro de l'écriture》(1953), 《기호학의 요소 Eléments de sémiologie》(1964), 《S/Z》(1970), 《기호들의 경험 L'empire des signes》(1970), 《텍스트의 즐거움 Le Plaisir du texte》(1973).

주제어: 감각(촉각과 시각), 신화와 기술, 시대적 예술 작품, 연결부와 이음새 없음/흔적 없음(손질에 반대되는 신성), 품질로서의 매끄럽고 거친.

관련 텍스트: 9/30/40.

30. 플라톤: 날개 달린 영혼

출처: 《파이드로스 Phaidros》 249b-250c, 루페너(역) 대화편, 취리히/슈투트가르트, 1958, 217-219쪽. (Phaidros 249b-250c, in: Meisterdialoge, übersetzt von R. Rufener, Zürich/Stuttgart: Artemis 1958(Bibliothek der alten Welt), S. 217-219; vgl. auch die Übersetzung Friedrich Schleiermachers in: Sämtliche Werke, Band 4, Reinbeck bei Hamburg: Rowohlt 1958, S. 30f.)

저자: 플라톤(Platon, 기원전 428/427-348/347): 텍스트 1에 대한 정보를 참조. 참고 문헌: 디젠드룩: 플라톤적인 파이드로스의 구조와 성격, 빈/라이프치히 1927.

주제어: 신적인 감동과 아름다움에 대한 재기억; 미의 애호가; 관념과 관념의 모사 사이의 관계(《국가 Politeia》에서 〈동굴의 비유〉를 참조), 육체와 영혼, 광기.

관련 텍스트: 1/29/40.

역주: 플라톤적 의미에서의 '재기억(Anamnesis)(독일어로 Wiedererinnerung)' 이란 불멸의 영혼이 인간으로 탄생하기 이전에 보았던 신적인 이데아를 다시 기억해 냄을 의미한다.

31. 마르쿠스 툴리우스 키케로: 스키피오의 꿈

출처: 《공화정에 관하여 De republica》, 뷔히너(역), 슈투트가르트, 1979,

341-345쪽. (*De republica*/Vom Gemeinwesen, übersetzt von Karl Büchner, Stuttgart: Reclam 1979, S. 341-345.)

이 대화는 아프리카에서 한니발(텍스트 16)을 이긴 형 스키피오('스피키오 아프리카누스' B.C. 236-184)와 동생 스키피오(B.C. 185-129) 사이에서 이루어진다.

저자: 마르쿠스 툴리우스 키케로(Marcus Tullius Cicero, 기원전 106-43): 로마의 철학자. 회의학파의 사고와 윤리학에서는 스토아학파의 사고에 친밀성을 나타낸다. 국가철학적인 글들, 수사학과 시학에 관한 작품들. 《공화정에 관하여 *De republica*》는 기원전 54년과 51년 사이에 씌어졌다.

주제어: 별들의 움직임, 신화와 종교, 음악, '천구의 화음'(사모스의 피타고라스, 기원전 6세기 후반), 하늘의 울림과 '올바른 비율'에 대한 (국가론을 위해서도) 중요한 지식, 꿈의 계시(또한 문학적 장르로서, 관련 텍스트 5).

관련 텍스트: 4/5/20/23.

32. 토마스 만: 〈장엄 미사〉에 관한 크레츠마의 강연

출처: 《파우스트 박사. 한 친구가 이야기하는 독일 음악가 아드리안 레버퀸의 생애》, 프랑크푸르트, 1980, 80-82쪽. (*Doktor Faustus. Das Leben des deutschen Tonsetzers Adrian Leverküsen*. Frankfurter Ausgabe hrsg. v. Peter de Mendelssohn, Frankfurt a.M.: S. Fischer 1980, S. 80-82.)

저자: 토마스 만(Thomas Mann, 1875-1955): 독일 작가(1929년 노벨문학상 수상). 주요 저서: 《부덴부로크 가 *Buddenbrooks*》(1901), 《베네치아에서의 죽음 *Der Tod in Venedig*》(1912), 《대공전하 *Königliche Hoheit*》(1909), 《마의 산 *Der Zauberberg*》(1924), 《요셉과 그의 형제들 *Joseph und seine Brüder*》(1933-42), 《바이마르의 로테 *Lotte in Weimar*》(1939), 《파우스트 박사 *Doktor Faustus*》 (1947), 《선택된 인간》(1951), 《사기꾼 펠릭스 크룰의 고백 *Bekenntnisse des Hochstaplers Felix Krull*》(1954).

주제어: 생산 과정의 성스러움, 창조의 매혹과 고통, 그리스도와 일치시킴, 교육적 가르침.

관련 텍스트: 6/11/45.

33. 프리드리히 빌헬름 요제프 폰 셸링: 예술의 성전

출처: 프리드리히 빌헬름 요제프 폰 셸링, 《선험적 관념론의 체계》, 다름슈타트, 1975, 627쪽 이하. (Friedrich Wilhelm Joseph Schelling: *System des transcenden-talen Idealismus*, in: Schriften von 1799-1801, Darmstadt: Wissenschaftliche Buchgesellschaft 1975, S. 627f.; von den Herausgebern orthographisch modernisiert.)

저자: 프리드리히 빌헬름 요제프 폰 셸링(Friedrich Wilhelm Joseph von Schelling, 1775-1854): 독일의 철학자. 주요 저작: 《자연철학을 위한 관념 *Ideen zu einer Philosophie der Natur*》(1797), 《학문적 연구의 방법에 관한 강연 *Vorlesung über die Methode des akademischen Studiums*》(1803), 《인간 자유의 본질에 관하여 *Über das Wesener menschlichen Freiheit*》(1809), 《신화의 철학 *Philosophie der Mythologie*》(1856), 《계시의 철학 *Philosophie der Offenbarung*》(1858), 《예술의 철학 *Philosophie der Kunst*》(1859), 《선험적 관념론의 체계 *System des transzendentalen Idealismus*》는 1800년 처음으로 출판되었다.

주제어: 예술, 종교, 그리고 자연; 예술과 철학의 관계; 이상적이고 가시적인 세계.

관련 텍스트: 1/4/58.

34. 막스 베크만: 나의 그림에 대하여

출처: 《가시적인 것과 불가시적인 것 *Sichtbares und Unsichtbares*》, 페터 베크만(편), 슈투트가르트, 1965, 20-24쪽. (*Sichtbares und Unsichtbares*, herausgegeben von Peter Beckmann, Stuttgart: Belser 1965, S. 20-24.)

저자: 막스 베크만(Max Beckmann, 1884-1950): 독일의 화가이자 그래픽 예술가. 특히 유명한 것은 그의 세 폭 제단화(Triptychon), 전쟁을 묘사한 작품들, 알레고리적이며 신비주의적이고 초현실주의적인 작품들이다. '나의 그림에 대하여'란 강연은 1938년 런던에 있는 '뉴 벌링턴 갤러리'에서 행한 것이다.

주제어: 공간과 신성, 신비주의와 회화, '선험,' 꿈, '흑과 백,' 세계 극장.

관련 텍스트: 3/21/49.

35. 프리드리히 실러: '뱀 모양의 곡선'

출처: 《칼리아스의 편지 *Kallias-Briefe*》(1793년 2월 23일로 씌어 있음) 전집 제17권, 게르하르트 프리케, 헤르베르트 괴페르트(편), 뮌헨, 1962, 188쪽 이하. (*Kallias-Briefe*(datiert mit 23. Februar 1793), in: Gesammelte Werke, Band 17, hrsg. v. Gerhard Fricke und Herbert G. Göpfert, München 1962, S. 188f.) 같은 텍스트가 실려 있는 다른 문헌도 참조하라. (*Kallias oder Über die Schönheit*, in: Gesammelte Werke, Band 5, hrsg. von Gerhard Fricke und Herbert G. Göpfert, München: Hanser 1962, S. 423f.)

저자: 프리드리히 실러(Friedrich Schiller, 1759-1805): 독일 고전주의 시대 작가이자 이론가. 드라마로 《군도 *Die Räuber*》(1781), 《간계와 사랑 *Kabale und Liebe*》(1784), 《돈 카를로스 *Don Carlos*》(1787), 《발렌슈타인 *Wallenstein*》(1800), 《마리아 슈투아르트 *Maria Stuart*》(1801) 등이 있다. 주요 미학 논문으로는 〈훌륭한 상설 무대가 본래 어떤 영향을 미칠 수 있는가? Was kann eine gute stehende Schaubühne eigentlich wirken?〉(1785), 〈우미와 품위에 관하여 Über Anmut und Würde〉(1793), 〈인간의 미적 교육에 관한 서한 Briefe über die ästhetische Erziehung des Menschengeschlechts〉(1795), 〈소박문학과 감상문학에 대하여 Über naive und sentimentalische Dichtung〉(1795/96) 등이 있다. '칼리아스의 편지'는 실러의 친구이자 후원자였던 크리스티안 고트프리트 쾨르너(Christian Gottfried Körner, 1756-1831)에게 보내진 것이다.

주제어: 아름다움을 위한 규칙들, 갑작스러움과 부드러움, 폭력성과 자유, 예술과 자연("자연은 비약을 하지 않는다"), 다양성과 통일성.

관련 텍스트: 23/30/48.

36. 게오르크 크리스토프 리히텐베르크: '반(反)관상학'

출처: 《인상학에 관하여 *Über Physiognomik*》, 베를린, 바이마르, 1978(독일

고전 작품 시리즈), 254쪽 이하. (*Über Physiognomik*, in: Werke in einem Band, Berlin/Weimar: Aufbau-Verlag 1978(Bibliothek deutscher Klassiker), S. 254f.)

저자: 게오르크 크리스토프 리히텐베르크(Georg Christoph Lichtenberg, 1742-1799): 괴팅겐대학 물리학 교수. 독일 계몽주의 시대의 철학자이며 풍자작가. 수많은 격언들과 문학 소품들이 전해져 오고 있음. 저서 〈인상에 반하는 인상학에 관하여 *Über Physiognomik wider Physiognomen*〉는 1778년 씌어졌으며, 라바터(Johann Kasper Lavater, 1741-1801)의 《사람들의 인식과 인류애의 촉진에 대한 인상학 소고 *Physiognomische Fragmente zur Beförderung der Menschenkenntnis und Menschenliebe*〉(1775-1778, 전 4권)에 나타난 대중적 성격론에 반기를 든 저술임.

주제어: 신체 형성의 미학; 성격의 표현인가, 아니면 운명의 영향인가?

관련 텍스트: 13/50/51.

37. 르네 마그리트: 낱말과 그림

출처: 《초현실주의 혁명 *La Révolution surréaliste*》 5(1929) 제12권, 우베 슈네데: 르네 마그리트의 삶과 작품, 쾰른, 1973, 44쪽 이하에서 인용. 르네 마그리트: 작품 전집, 크리스티아네 뮐러, 랄프 쉬블러(역), 앙드레 블라비에(편), 뮌헨, 1981 참조할 것. (*La Révolution surréaliste* 5(1929) Heft 12; zitiert nach: Uwe M. Schneede: René Magritte. Leben und Werk, Köln: DuMont 1973, S. 44f.; siehe auch: René Magritte: Sämtliche Schriften, hrsg. von André Blavier, übers. von Christiane Müller und Ralf Schiebler, München: Hanser 1981.)

저자: 르네 마그리트(René Magritte, 1898-1967): 벨기에 초현실주의의 대표자. 주로 그림과의 관련에서 기호학적 예술 이론의 문제들을 다룸(이름, 기호, 모상, 모상의 원래 대상들 사이의 관계에 대한 고찰).

원주: 11)번의 경우는 다양한 답이 나올 수 있는 프랑스의 그림퀴즈를 예로 든 것이다. 독일어 Hirnkasten(경박한 표현으로 '머리, 두뇌'란 뜻)으로 번역할 수 있는 프랑스식 합성어 boîte crânienne(두개골)에서 파생되었다.

18)번의 경우 프랑스어 brouillard는 '압지' 란 뜻도 있지만 '안개' 란 뜻도 있다.

주제: 그림과 모상 · 거울 · 기호와 그 기호의 원대상, 언어와 회화, 단어와 그림, 다의성과 명료함.

관련 텍스트: 6/42/43.

38. 앨프레드 히치콕: '서스펜스를 위한 한 가지 예'

출처: 프랑수아 트뤼포(François Truffaut): 《히치콕 씨 당신은 어떻게 그것을 만드셨습니까? *Mr. Hichcock, wie haben Sie das gemacht?*》, 프리트 그라페와 에노 파타라스(역), 뮌헨, 1973, 102−104쪽. (François Truffaut: *Mr. Hitchcock, wie haben Sie das gemacht?*, übersetzt von Frieda Grafe und Enno Patalas, München: Hanser 1973, S. 102−104.)

저자: 앨프레드 히치콕(Alfred Hitchcock, 1899−1980): 영국의 영화감독. 주요 작품: 《사이코 *Psycho*》(1960), 《새 *The Birds*》(1963), 《광란 *Frenzy*》(1972). 여기서 다루고 있는 《젊은이와 무죄 *Young and Innocent*》라는 영화는 데렉 드 마니와 노바 필빔 주연으로 1937년에 만들어졌다.

주제어: 영화 기법, 서스펜스의 개념, 영화 장면의 극적인 구성: 멀고/가까움──'줌,' 컷, 전체와 세부 사항, 순간, 정지된 장면, 카메라의 움직임.

관련 텍스트: 27/28/52.

39. 장 폴 사르트르: '영화관에서'

출처: 《말 *Die Wörter*》, 한스 마이어 역, 함부르크, 1965, 69−71쪽. (*Die Wörter*, übersetzt von Hans Meyer, Reinbeck bei Hamburg: Rowohlt 1965, S. 69−71.)

저자: 장 폴 사르트르(Jean Paul Satre, 1905−1980): 프랑스 작가이며 실존주의 철학자. 주요 드라마: 《파리떼 *Les Mouches*》(1943), 《더러운 손 *Les Mains sales*》(1948), 《악마와 선신(善神) *La Diable et le bon Dieu*》(1951). 주요 소설: 《구토 *La Nausée*》(1938), 《말 *Les Mots*》(1964). 철학 서적: 《상상력에 관한

현상학적 연구 *L'imaginaire. Psychologie phénoménologique de l'imgination*》
(1940), 《존재와 무 *L'être et le néant*》(1943), 《변증법적 이성 비판 *Critique de la raison dialectique*》(1960).

주제어: '새로운 예술,' 예술 향유의 민주화, '프롤레타리아적인' 설비로서의 영화관, 새로운 감성: 냄새, 영화 기술의 취향; 대중 경험-평등-옛 극장 건물을 소리 없이 점령함.

관련 텍스트: 15/18/46.

40. 발터 벤야민: 《단편》에서

출처: 《단편 *Das Passagen-Werk*》 전집 제5권, 롤프 티데만, 헤르만 슈베펜호이저(편), 프랑크푸르트, 1982, 235쪽 이하. (*Das Passagen-Werk*(=Gesammelte Schriften, Band 5), hrsg. von Rolf Tiedemann und Hermann Schweppenhäuser(unter Mitwirkung von Theodor W. Adorno und Gershom Scholem), Frankfurt am Main: Suhrkamp 1982, S. 235f.)

저자: 발터 벤야민(Walter Benjamin, 1892-1940): 독일 예술이론가 및 사회이론가. 주요 저서: 《독일 비극의 탄생 *Der Ursprung des deutschen Trauerspiels*》 (1928), 《일방통행 *Einbahnstraße*》(1928), 《19세기의 베를린의 유년 시절 *Berliner Kindheit im 19. Jahrhundert*》(1930년 이후), 《기술 복제 시대의 예술 작품 *Das Kunstwerk im Zeitalter seiner technischen Reproduzierbarkeit*》(1935), 에세이집: 《계몽 *Illuminationen*》(1961), 《앙겔루스 노부스 *Angelus Novus*》 (1966). 《단편 *Das Passagen-Werk*》은 힘든 연구 조사를 마친 끝에 1982년 처음으로 출판되었다. 벤야민 전집은 1980년 프랑크푸르트의 수르캄프 출판사에서 출간되었다.

주제어: 순간의 경험에 따른 충격, 감각과 신비스런 체험, 일상의 유토피아, 기호와 표시된 것(르네 마그리트, 텍스트 37 참조), 황야와 문자 형성, 광고와 종교.

관련 텍스트: 3/30/43.

41. 애서: '지혜를 추구했던 앨프레드 왕'

출처: 《앨프레드의 업적》 76 이후, 윌리엄 헨리 스티븐슨 발행, 옥스퍼드, 1904, 59쪽-63쪽; 아르노 보르스트 옮김, 《중세 시대의 생활 양식》 프랑크푸르트, 1973, 488-490쪽. (*De rebus gestibus Alfredi* 76f., herausgegeben von William Henry Stevenson, Oxford 1904; übersetzt in: Arno Borst: *Lebens-formen im Mittelalter*, Frankfurt a.M./Berlin/Wien: Ullstein 1973, S. 488-490.)

저자: 애서(Asser of Sherborne, 910 사망): 도싯 주 셔본의 주교. 웨식스의 왕 앨프레드(848년경-899)의 라틴어 전기는 893년경에 씌어졌다고 한다. (물론 이 텍스트는 전혀 애셔에 의해 씌어진 것이 아니라 1072년 사망한 덱스터 주교 레오프릭에 의해 씌어진 것일 수도 있다.)

주제어: 전통, 앎, 배우기; 읽기의 의미; 지식과 지식을 획득하는 방법의 상이함; '앎에의 의지': 교양에 굶주리고 앎에 목마름; '벌'-'수확'의 은유.

관련 텍스트: 5/47/52.

42. 발터 벤야민: 책 읽는 아이

출처: 《일방통행》 벤야민 전집 4, 1권, 틸만 렉스로트 발행, 프랑크푸르트, 1980, 113쪽. (Einbahnstraße, in: Gesammelte Schriften, Band 4,1, herausgegeben von Tilman Rexroth, Frankfurt am Main: Suhrkamp 1980, S. 113.)

저자: 발터 벤야민(Walter Benjamin, 1892-1940): 이 책 텍스트 40번 참조. 〈책 읽는 아이 Lesendes Kind〉는 1928년 처음으로 발표되었다.

주제어: 분위기나 기분으로서, 혹은 읽혀진 것들로부터 이탈되는 과정으로서의 독서; '학급 문고'와 첫번째 독서의 경험; 아이와 예술; 주도적 은유 체계로서의 '눈〔雪〕.'

관련 텍스트: 5/37/40.

43. 한스 블루멘베르크: 책의 세계와 세계의 책

출처: 《세계의 가독성(可讀性)》, 프랑크푸르트, 1981, 17쪽. (*Die Lesbarkeit der Welt*, Frankfurt a. M: Surkamp 1981, S. 17.)

저자: 한스 블루멘베르크(Hans Blumenberg, 1920-1996): 뮌스터대학 철학 교수. 주요 저서: 《은유논리학을 위한 서론 *Prolegomena zu einer Metaphorologie*》(1960), 《코페르니쿠스적 전환 *Die kopernikanische Wende*》(1965), 《근대의 합법성 *Die Legitimität der Neuzeit*》(1966), 《코페르니쿠스적 세계의 발생 *Die Genesis der kopernikanischen Welt*》(1975), 《독자들과 함께 파선하다 *Schiffbruch mit Zuschauer*》(1979), 《신화에 관한 작업 *Arbeit am Mythos*》(1979).

주제어: 책의 세계와 자연, 숨막히는 책과 삶에서 멀리 떨어진 도서관, 자연을 위한 메타포로서의 책, 책과 직접적인 경험 사이의 대립성과 통일성, 독서욕과 책에 대한 무관심, 자연과 청년 운동.

관련 텍스트: 1/37/40.

44. 막스 호르크하이머: 괴테 읽기의 어려움

출처: 《여명. 독일에서의 메모》, 취리히, 1934. 174쪽. (*Dämmerung. Notizen in Deutschland*, Zürich: Oprecht & Helbling 1934(Reprint 1972 bei der 'Edition Max'), S. 174.)

저자: 막스 호르크하이머(Max Horkheimer, 1895-1973): '프랑크푸르트학파(die Frankfurter Schule)'의 '비판적 이론(Kritische Theorie)'의 대표. '사회연구소 Institut für Sozialforschung)'의 공동 창립자 겸 소장. 주요 저서: 《비판적 이론 *Kritische Theorie*》(1968), 《시민적 역사철학의 시작들 *Anfänge der bürgerlichen Geschichtsphilosophie*》(1971), 《사회철학 연구 *Sozialphilosophische Studien*》(1972), 《도구화된 이성 비판 *Zur Kritik der instrumentellen Vernunft*》(1974). 아도르노(Theodor W. Adorno, 텍스트 15 참조)와 공저: 《계몽의 변증법 *Dialektik der Aufklärung*》(1947). 《독일에서의 메모》는 원래 가명 하인리히 레기우스

(Heinrich Regius)로 출판되었다.

주제어: '누가' 읽고, 읽은 것은 '누구'에게 도움이 되는가? 글을 쓰고 읽는 역사적 전제 조건, '위안'과 '기분 전환'을 위한 문학.

관련 텍스트: 10/17/57.

45. 아리스토텔레스: '음악 교육의 효과와 목표'

출처: 《정치학》 제8권 제5장(1339b-1340b), 오로프 기곤 편역, 뮌헨, 1973. 255-258쪽. (Aristoteles: *Politik* VIII, 5(1339b-1340b), herausgegeben und übersetzt von Olof Gigon, München: Deutscher Taschenbuch Verlag 1973, S. 255-258.)

저자: 아리스토텔레스(384-322 B. C.): 그리스 철학자, 플라톤의 제자이며 페리파토스학파의 창시자. (그리스어 '페리파토스'는 '무성한 가로수길'이란 뜻. 아리스토텔레스가 아테네의 숲 속 건물을 빌어 제자들을 가르쳤는데, 이들과 가로수길을 거닐거나 숲 속에 앉아서 난해한 철학 문제를 논의한 데서 유래함.) 주요 저서: 《니코마코스 윤리학 *Nikomachische Ethik*》《형이상학 *Metaphysik*》《물리학 *Physik*》《대도덕론 *Magna Moralis*》《영혼에 관하여 *Über die Seele*》《분석론 *Analytiken*》《시학 *Poetik*》《수사학 *Rhetorik*》《정치학 *Politik*》 등. 《정치학》은 아마도 기원전 335년에서 323년 사이에 씌어졌을 것으로 추정. 인용된 부분은 플라톤이 음악과 음악가들에 대해 그의 《정치학》에서 극단적인 평가를 한 데 대한 반론으로 볼 수 있음.

주제어: 음악과 조성 형식이 성격 형성에 미치는 영향, 도덕과 예술과의 관련성, 유용성과 쾌락성, 놀이와 목표, 화음과 리듬감.

관련 텍스트: 23/24/59.

46. 베르톨트 브레히트: 철학하는 방식에 대하여

출처: 《연극을 위한 지침서》 전집 제15권, 프랑크푸르트, 1967, 252쪽 이후. (Bertolt Brecht: *Schriften zum Theater*, in: Gesammelte Werke, Bd. 15, Frankfurt

a. M. 1967, S. 252f.)

저자: 베르톨트 브레히트(Bertolt Brecht, 1898-1956): 독일 시인, '극작가,' 예술이론가 · 철학자. 시와 극작품: 《바알 신 *Baal*》(1922), 《남자는 남자다 *Mann ist Mann*》(1927), 《도살장의 성녀 요한나, *Die heilige Johanna der Schlachthöfe*》(1932), 《어머니 *Die Mutter*》(1933), 《억척어멈과 그 아이들 *Mutter Courage und ihre Kinder*》(1949), 《카프카스의 백묵원 *Der kaukasische Kreidekreis*》(1949), 《푼틸라 씨와 하인 마티 *Herr Puntila und sein Knecht Matti*》(1950), 《세추안의 선인 *Der gute Mensch von Sezuan*》(1953), 《갈릴레이의 생애 *Leben des Galilei*》(1955), 《코민의 날들 *Die Tage Commune*》(1957). 오페라: 《마하고니시의 흥망성쇄 *Aufstieg und Fall der Stadt Mahagonny*》(1930), 《서푼짜리 오페라 *Dreigroschenoper*》(1931).

산문으로는 《달력 이야기 *Kalendergeschichten*》(1949), 《도망자의 대화 *Flüchtlingsgespräche*》(1961). 교훈극: 《조치 *Die Maßnahme*》(1930), 《예외와 규칙 *Die Ausnahme und die Regel*》(1933). 소설: 《서푼짜리 소설 *Dreigroschen-roman*》(1934), 《율리우스 시저의 과업 *Die Geschäfte des Herrn Julius Cäsar*》(1957). 그외에 예술 · 문학 · 시대사 · 정치 · 경제 · 철학에 대한 이론서.

주제어: 문학과 철학; '주고' '받음'; '유용한 것' '산문적인 것' 그리고 '시적인 것'; '기술'과 '인간의 태도.'

관련 텍스트: 12/15/25/57.

47. 노베르트 엘리아스: 코 푸는 것에 대하여

출처: 《문명의 과정에 대하여. 사회발생학적 혹은 심리발생학적 연구》 제1권: 서양의 세속적인 상류층의 행동 양식 변화, 베른, 1969; 프랑크푸르트 1976, 195-204쪽. (*Über den Prozeß der Zivilisation. Soziogenetische und psychogenetische Untersuchungen*, Band 1: *Wandlungen des Verhaltens in den weltlichen Oberschichten des Abendlandes*, Bern: Franke 1969 sowie Frankfurt am Main: Suhrkamp 1976, S. 195-204.)

저자: 노베르트 엘리아스(Norbert Elias, 1897년생): 독일 사회학자이자 문화

철학자. 주요 저서: 《궁정 사회. 왕권과 궁정적 관료주의의 사회학에 관한 연구 *Die höfische Gesellschaft. Eine Untersuchung zur Soziologie des Königstums und der höfischen Aristokratie*》(1969), 《사회학이란 무엇인가 *Was ist die Soziologie?*》(1970), 《죽어가는 자의 고독 *Die Einsamkeit des Sterbenden*》(1983), 《문명의 과정 *Prozeß der Zivilisation*》은 1939년에 처음 발표되었다.

주제어: 관습, 취향, 궁정 규칙의 역사, 미학적 취향과 태도 문제에 있어서의 '스스로에 의한 강요'와 내면화, '훈련,' 규칙에 관한 의식.

관련 텍스트: 8/41/53.

48. 프랜시스 베이컨: 대화에 관하여

출처: 《에세이 *Essays*》, 레빈 쉭킹(편), 브레멘, 1952, 151-154쪽. (*Essays*, herausgegeben von Levin Schücking, übersetzt von Elisabeth Schücking, Bremen: Schönemann 1952, S. 151-154.)

저자: 프랜시스 베이컨(Francis Bacon, 1561-1626): 영국 수상 및 철학자. 주요 저서: 《에세이》(1597), 《노붐 오르가눔 *Novum Organun*》(1620), 《노바 아틀란티스 *Nova Atlantis*》(1624/27).

주제어: 세련된 대화의 기술, 유머와 영리한 위트, 신랄한 위트의 구분, '대화 유지'를 위한 규칙들, 삼가기와 참여하기, 지루함과 현학적인 태도, 가르치기와 놀리기, 현학적인 대화 문화에 관하여(소크라테스에서 19세기의 살롱에 이르기까지).

관련 텍스트: 8/41/53.

49. 이마누엘 칸트: 고독과 사교성

출처: 《논리학 강의 *Vorlesungen über Logik*》, 전집 14권, 1. 베를린, 1966, 354쪽 이하. (*Vorlesungen über Logik*(Logik Philippi 1772), in: Gesammelte Schriften (=Akademieausgabe), Band 14.1, Berlin: de Gruyter 1966, S. 354f.; von den Herausgebern orthographisch modernisiert.)

저자: 이마누엘 칸트(Immanuel Kant, 1724-1804). 텍스트 9 저자란 참조.

주제어: 취향과 유행, 취향 발전의 전제로서의 사교성, 고독은 아름다움이 아닌, 쾌적감에 관한 관련성을 허용한다. 사물의 현상으로서의 아름다움, 사교적 가치로서의 허영심.

관련 텍스트: 2/34/59.

50. 게오르크 짐멜: 유행의 심리학에 관하여

출처: 《사회학 논고 Schriften zur Soziologie》. 선집, 하인츠 위르겐 다메, 오트하인 람스테트(편), 프랑크푸르트, 1983, 134쪽 이하. (Schriften zur Soziologie. Eine Auswahl, herausgegeben von Heinz Jürgen Dahme und Otthein Rammstedt, Frankfurt am Main: Suhrkamp 1983, S.134f.)

저자: 게오르크 짐멜(Georg Simmel, 1858-1918): 독일 사회학자이자 문화철학자. 《삶의 철학 Lebensphilosophie》. 주요 저서: 《돈의 철학 Philosophie des Geldes》(1900), 《사회학 Soziologie》(1908), 《철학적 문화 Philosophische Kultur》(1911), 《예술의 철학을 위하여 Zur Philosophie der Kunst》(1922), 《유행의 심리학을 위하여 Zur Psychologie der Mode》는 1895년 처음 출판되었다.

주제어: 유행, 개인주의, 집단적 규범, 대중적 기호. 동떨어진 유행 심리 및 유행에 대한 맹목적 추종 행위. 사회적 보편화 경향과 개인화 경향 사이의 균형잡기. 좋은 것이 너무 많은 경우 양적인 문제. 집단적 취향이 과도하게 수용된 결과로서의 저속한 작품.

관련 텍스트: 18/14/53.

51. 샤를 보들레르: 화장에 대한 찬사

출처: 《화장에 대한 찬사 Eloge du maquillage》, 루트 하겐그루버(편): 《자아 속의 섬. 바람을 모은 책 Inseln im Ich. Ein Buch der Wünsche》, 뮌헨, 1980, 90-93쪽에서 인용. (Eloge du maquillage, in: Œvres completes. Texte etabli et annote par Y. - Cr. Dantec, Paris: Gallimard 1961, S. 1182-1185; Übersetzt von

Heinrich Steinitzer; zitiert nach: Ruth Hagengruber(Hrsg.): Inseln im Ich. Ein Buch der Wünsche, München: Mathes & Seitz 1980, S. 90-93; vgl. auch die Übersetzung von Max Bruns in: Charles Baudelaire: Gesammelte Schriften, Band 4, Dreieich: Abi Melzer 1981, S. 310-317.)

저자: 샤를 보들레르(Charles Baudelaire, 1821-1867): 프랑스 시인, 소위 '검은 낭만주의'의 대표자. 주요 저서: 《내면 일기 Journaux intimes》(1855-66), 《악의 꽃 Les fleurs du mal(Die Blumen des Bösen)》(1857), 《인공 낙원 Les paradis artificiels(Die künstlichen Paradiese)》(1860), 《화장에 대한 찬사》는 1856년에 씌어졌다.

주제어: 자연, 악-예술, 선; 유행에 대한 찬사, 여인에 대한 찬사(수사학적 찬사의 장르!); 색, 의상과 화장한 얼굴들; 모방과 새로운 창조.

관련 텍스트: 9/10/29.

52. 데이비드 흄: 감각의 섬세함에 대하여

출처: 데이비드 흄 《취향의 섬세함에 관하여》, 프리드헬름 헤르보르트(역), 프랑크푸르트, 1974, 50-52쪽. (The Philosophical Works, Band 3, hrsg. v. Thomas Hill Green, Thomas Hodge Grose 발행, London 1882(Reprint: Aalen 1964); Übersetzt v. Friedhelm Herborth; Zitiert nach Jens Kulenkampff(Hrsg): Materialien zu Kants 《Kritik der Urteilskraft》, Frankfurt am Main: Suhrkamp 1974, S. 50-52.)

저자: 데이비드 흄(David Hume, 1711-76): 영국 철학자. 주요 작품: 《인성론 A Treatise of Human Nature》(1739/40), 《인간 이해력에 관한 철학 에세이 Philosophical Essays Concerning Human Understanding》(1748), 《도덕 원리 탐구 An Enquiry Concerning the Principles of Morals》(1751), 《자연종교에 관한 대화 Dialogues Concerning Natural Religion》(1751/61).

주제어: 먹는 것과 마시는 것에 대한 감각──아름다운 것에 대한 감각, 훌륭한 미각과 예술 전문가, 세련됨과 정제됨, 작은 것을 위한 변호(그리고 소규모 예술을 위한), 경험적인 토대와 상식을 기반으로 한 감각.

관련 텍스트: 21/38/41/48.

53. 게오르크 포스터: 미각에 대하여

출처: 게오르크 포스터 《미식에 관하여》, 게르하르트 슈타이너(편), 프랑크 푸르트, 1970, 20-22쪽. (Werke, Bd. 3. hrsg.v. *Gerhard Steiner*, Frankfurt a.M.: Insel 1970, S. 20-22.)

저자: 게오르크 포스터(Georg Forster, 1754-94): 독일 여행 작가, 자코뱅당 의 혁명가(프랑스 공화국의 명예시민). 여행 경험에 대한 중요한 기록들, 초기의 인종학적 보고와 무역·식량·기후·국가 형태와 윤리적 규범들 사이의 상관 관계에 대한 정치적-경제적 고찰. 주요 작품으로서는 《니더 라인 지방, 브라 반트, 플랑드르, 홀란트, 영국과 프랑스에 대한 견해들 *Ansichten vom Nie-derrhein, von Brabant, Flandern, Holland, England und Frankreich, im April, Mai und Junius*》(1790)이 있다. 《미식에 대해서》란 글은 1788년에 씌어졌다.

주제어: 맛보기와 맛의 세련화, 무역, 억압, 여행, 음식과 정치, 혀와 정신, 이성과 맛, 입의 감각

관련 텍스트: 29/47/50.

54. 하인리히 폰 클라이스트: 아들에게 보내는 어느 화가의 편지

출처: 하인리히 폰 클라이스트, 《단편, 시, 일화, 기타 글들》, 베를린, 1978, 461쪽 이하. (Erzählungen, Gedichte, Anekdoten, Schriften(=Werke und Briefe, Bd. 3), Berlin/Weimar: Aufbau-Verlag 1978, S.461f.)

작가: 하인리히 폰 클라이스트(Heinrich von Kleist, 1777-1811): 독일 작가. 주 요 작품: 《펜테질레아 *Penthesilea*》(1808), 《하일브론의 케트헨 *Kätchen von Heilbronn*》(1810), 《프리드리히 폰 홈부르크 왕자 *Prinz Friedrich von Homburg*》(1821). 단편 소설: 《칠레의 지진 *Das Erdbeben in Chili*》(1807), 《미하엘 콜하스 *Michael Kohlhaas*》(1810), 《성 도밍고의 약혼 *Die Verlobung in St. Domingo*》(1811), 에세이: 《꼭두각시극에 관하여 *Über das Marionettentheater*》

(1810). 《아들에게 보내는 어느 화가의 편지》는 1810년 처음 출판되었다.

주제어: 관능과 그 고상함; 예술과 에로틱, 직접성과 종교적 회의.

관련 텍스트: 22/32/34.

55. 이탈로 칼비노: 성(性)과 웃음

출처: 이탈로 칼비노, 《사이버네틱스와 유령. 문학과 사회에 대한 고찰》, 수잔네 쇼프(역), 뮌헨, 1984, 38쪽 이하. (Kybernetik und Gespenster. Überlegungen zu Literatur und Gesellschaft. Übersetzt von Susanne Schoop. München: Hanser 1984, S. 38f.)

저자: 이탈로 칼비노(Italo Calvino, 1923-1985): 이탈리아의 작가. 소설: 《나무에 오른 남작 Il barone rampante》(1957), 《보이지 않는 도시 Le città invisibili》(1972), 《엇갈리는 운명의 성(城) Il castello dei destini incrociate》(1973), 《겨울 밤의 나그네라면 Se una notte d'inverno un viaggatore》(1979), 《문학의 효용 Una pietra sopra. Discorsi di letteratura e società》은 1980년에 처음으로 출판되었다.

주제어: 문학과 성애; 성애(性愛)와 해학.

관련 텍스트: 2/51/60.

56. 앙리 마티스: 정확함은 진리가 아니다

출처: 앙리 마티스, 《색과 비유》, 손냐 마르야쉬(역), 프랑크푸르트, 1960, 85-90쪽. (Farbe und Gleichnis, hrsg. v. Peter Schifferli. übersetzt von Sonja Marjasch, Frankfurt a.M. 1960, S. 85-90)

저자: 앙리 마티스(Henri Matisse, 1869-1954), 프랑스 화가. 인용한 텍스트는 1947년에 쓴 것임.

주제어: 초상화(반영), 모사의 정확성은 대상의 진실과는 무관함. 사물의 본래적 진리. 진리는 모사가 아님.

관련 텍스트: 2/51/60.

57. 한스 아이슬러: 귀의 아둔함(한스 붕에와의 대화에서)

출처: 《브레히트에 대해 더 물어보세요. 한스 붕에와의 대화》, 뮌헨, 1976, 182-184쪽. (Fragen Sie mehr über Brecht. Gespräche mit Hans Bunge, München: Rogner & Bernhard 1976, S. 182-184.)

저자: 한스 아이슬러(Hans Eisler, 1898-1962): 작곡가, 아르놀트 쇤베르크 (Arnold Schönberg)의 제자. 1928년부터 베르톨트 브레히트(Bertolt Brecht)와 공동 작업(텍스트 46 참조). 가곡, 칸타타, 오케스트라곡, 그리고 무대음악 작곡. 이론적 저서로는 특히 아도르노와의 공동 저술인 《영화를 위한 작곡 *Komposition für den Film*》(1947)이 있다.

주제어: 귀의 뒤처짐과 그것의 휴머니티, 나쁜 음악=무딘 음악, 콘서트홀에 서의 음악, 태고의 우월함(특권)은 청각적 감각의 부패 가능성의 단점에 상응한다. 오르페우스 신화에 대한 재구성과 새로운 해석.

관련 텍스트: 1/24/44.

58. 한스 플라체크: 신의 손

출처: 한스 플라체크, 액자가 있는 초상화, 프랑크푸르트, 1981, 23쪽 이하. (Hans Platschek: Porträt mit Rahmen. Picasso, Magritte, Grisz, Klee, Dali und andere, Frankfurt am Main: Surkamp 1981, S. 23f.)

작가: 한스 플라체크(1923-): 독일의 화가, 예술비평가. 주요 저서: 《새로운 형상화 *Neue Figurationen*》(1959), 《물음표로서의 그림들 *Bilder als Fragezei-chen*》(1962), 《천사는 소망을 가져온다. 예술, 새로운 예술, 예술 시장의 예술 *Engel bringt das Gewünschte. Kunst, Neukunst, Kunstmarktkunst*》(1978).

주제어: 연속 제작 방식, 독창성과 자만, 양식 원칙으로서의 단편적 미완의 작업, 움직임과 정지; 전체, 토르소와 파편; 초기의 현대와 그 생산 기술.

관련 텍스트: 13/7/17/30.

59. 게오르크 빌헬름 프리드리히 헤겔: 낭만적 예술 형식의 해체

출처: 프리드리히 헤겔, 미학 강의 2권, 프랑크푸르트, 1970, 234-236쪽. (Friedrich Hegel: *Vorlesungen über die Ästhetik II*(=Theorie-Werkausgabe, Band 14), hrsg. von Eva Moldenhauer und Karl Markus Michel, Frankfurt am Main: Suhrkamp 1970, S. 234-236.)

저자: 게오르크 빌헬름 프리드리히 헤겔(Georg Wilhelm Friedrich Hegel, 1770-1831): 독일 관념주의 철학가. 주요 저서: 《정신현상학 *Phänomenologie des Geistes*》(1807), 《논리학 *Wissenschaft der Logik*》(1812-1816), 《철학강요 *Enzyklopädie der philosophischen Wissenschaften im Grunderisse*》(1817), 《법철학강요 *Grundlinien der Philosophie des Rechts*》(1821).

주제어: 역사적으로 본 예술의 해체, 전통이 와해되는 상황에 직면하여 새롭게 얻게 되는 자유, 상대성, 자의성, 현대에 대한 진단, 예술과 관련된 미학 이론, '예술의 종말.'

관련 텍스트: 16/22/45/49.

60. 프리드리히 니체: 미래의 예술가들 사이에서

출처: 프리드리히 니체, 전집 제12권, 조르조 콜리, 마치노 몬티나리(편), 뮌헨, 1980, 239쪽 이하. (Friedrich Nietzsche, *Sämtliche Werke*(=Kritische Studien-ausgabe), Band 12, hrsg. von Giorgio Colli und Mazzino Montinari, München: Deutscher Taschenbuch Verlag/De Gruyter 1980, S. 239f.; von den Herausgebern orthographisch modernisiert.)

저자: 프리드리히 니체(Friedrich Nietzsche, 1844-1900): 독일 철학자. 주요 저서: 《음악의 정신에서 비극의 탄생 *Die Geburt der Tragödie aus dem Geiste der Musik*》(1872), 《시대에 맞지 않는 관찰들 *Unzeitgemäße Betrachtungen*》(1873-1876), 《인간적인, 너무나 인간적인 *Menschliches, Allzumenschliches*》(1878/1886), 《즐거운 학문 *Die fröhliche Wissenschaft*》(1882/1887), 《차라투스

트라는 이렇게 말했다 *Also sprach Zarathustra*》(1883-1885). 인용된 글 '미래의 예술가들 사이에서'는 유고작으로 1886년 여름과 1887년 봄 사이에 씌어진 것이다.

주제어: 반어, 사랑을 갖고 거리두기, 민중 언어를 극복함과 동시에 즐기기, 미래 예술가들이 갖는 시대적인 자유와 우월감, '오만한 기사.'

관련 텍스트: 11/25/46.

61. 마르셀 뒤샹: '유머에 젖은 진지함'

출처: 헤르베르트 몰더링스, 《마르셀 뒤샹 *Marcel Duchamp*》, 프랑크푸르트, 1983, 103쪽. (Herbert Molderings: *Marcel Duchamp. Parawissenschaft, das Ephemere und der Skeptizismus*, Frankfurt am Main/Paris: Qumran 1983, S. 103.)

작가: 마르셀 뒤샹(Marcel Duchamp, 1887-1968): 프랑스의 아방가르드 예술가. 다다이즘·'레디메이드'의 대가. 두 권으로 된 저작의 독일어판은 취리히 레겐보겐 출판사(Regenbogen-Verlag)에서 1982-1984년 세르게 슈타우페(Serge Stauffer)에 의해 보완, 발행됨.

주제어: 과학과 그 '법칙'에 대한 저항, '모든 면에서 사이비.' 반어(反語), 진지함과 유머.

관련 텍스트: 12/13/26.

62. 사뮈엘 베케트: 《연극의 종장》에서 따온 몇 개의 문장

출처: 《연극의 종장 *Endgame*》, 런던, 1958, 32쪽.
《연극의 종장 *Endspiel*》, 엘마 톱호벤(역), 프랑크푸르트, 1957, 37쪽. (*Endgame*, London: Faber & Faber 1958, S.32. *Endspiel*(und Alle die da fallen), übersetzt von Elmar Tophoven, Frankfurt am Main: Suhrkamp 1957, S. 37.)

저자: 사뮈엘 베케트(Samuel Beckett, 1906년 생): 아일랜드의 시인이자 극작가. 드라마: 《고도를 기다리며 *En attendant Godot*》(1952), 《크라프의 마지막 테이프 *Krapp's Last Tape*》(1959), 《행복한 날들 *Happy Days*》(1961), 《플레이

Play》(1964), 소설: 《머피 *Murphy*》(1938), 《몰로이 *Molloy*》(1951) 등. 《연극의 종장》은 1956년에 씌어졌고 프랑스어로 된 초판은 1957년 출간. 작가가 직접 번역한 영어 판본은 1957년 4월 3일 런던의 왕립극장에서 초연됨. 엘마 톱호벤에 의해 번역된 독일어판의 초연은 1957년 9월 30일 베를린의 쉴로스팍 극장에서 상연됨.

주제어: 모든 것은 종말로 되돌아온다, 말 더듬는 것.

색 인

김혜숙
독일 파사우대학 문학박사
고려대 언어정보연구소 연구교수

라영균
오스트리아 빈대학 문학박사
한국외대 외국문학연구소 연구교수

배기정
독일 바르부르크대학 문학박사
중앙대 한독문화연구소 전임연구원

백인옥
독일 콘스탄츠대학 문학박사

안미현
독일 튀빙겐대학 문학박사
고려대 언어정보연구소 연구교수

임병희
독일 지겐대학 문학박사
목포대학교 인문과학연구소 연구교수

임우영
독일 뮌스터대학 문학박사
한국외국어대 독일어과 교수

미학 연습

초판발행 : 2004년 11월 20일

東文選
제10-64호, 78. 12. 16 등록
110-300 서울 종로구 관훈동 74번지
전화 : 737-2795

편집설계 : 李妊룽 李惠允

ISBN 89-8038-472-6 94600
ISBN 89-8038-000-3 (세트/문예신서)

東文選 文藝新書 242

문학은 무슨 생각을 하는가?

피에르 마슈레

서민원 옮김

　문학과 철학은 어쩔 도리 없이 '엉켜' 있다. 적어도 역사가 그들 사이를 공식적으로 갈라 놓기 전까지는 말이다. 이 순간은 18세기 말엽이었고, 이때부터 '문학'이라는 용어는 그 현대적인 의미에서 사용되기 시작하였다.

　문학이 독자들에게 제공하는 즐거움과는 우선 분리시켜 생각하더라도 과연 문학은 철학적 가르침과는 전연 상관이 없는 것일까? 사드·스탈 부인·조르주 상드·위고·플로베르·바타유·러셀·셀린·크노와 같은 작가들의, 문학 장르와 시대를 가로지르는 작품 분석을 통해 이 책은 위의 질문에 긍정적인 대답을 하고 있다. 왜냐하면 문학은 그 기능상 단순히 미학적인 내기에만 부응하지 않는 명상적인 기능, 즉 진정한 사유의 기재이기 때문이다. 이미 널리 인정되고 있는 과학철학 사상과 나란한 위치에 이제는 그 문체로 진실의 효과를 창출하고 있는 문학철학 사상을 가져다 놓아야 할 때이다.

　피에르 마슈레는 팡테옹-소르본 파리 1대학의 부교수이다. 주요 저서로는 《문학 생산 이론을 위하여》(마스페로, 1966), 《헤겔 또는 스피노자》(마스페로, 1979), 《오귀스트 콩트. 철학과 제 과학들》(PUF, 1989) 등이 있다.

東文選 文藝新書 239

미학이란 무엇인가

마르크 지므네즈

김웅권 옮김

　미학이 다시 한 번 시사성 있는 철학적 주제가 되고 있다. 예술의 선언된 종말과 싸우도록 압박을 받고 있는 우리 시대는 이 학문의 대상이 분명하다고 간주한다. 그런데 미학은 상대적으로 최근에 태어난 것이다. 왜냐하면 예술에 대한 성찰이 합리성의 역사와 나란히 한 역사이기 때문이다. 마르크 지므네즈는 여기서 이 역사의 전개 과정을 재추적하고 있다.

　미학이 자율화되고 학문으로서 자격을 획득하는 때는 의미와 진리에의 접근으로서 미의 문제가 초미의 관심사가 되는 계몽주의의 세기이다. 그리하여 다양한 길들이 열린다. 미의 과학은 칸트의 판단력도 아니고, 헤겔이 전통과 근대성 사이에서 상상한 예술철학도 아닌 것이다. 이로부터 20세기에 이루어진 대(大)변화들이 비롯된다. 니체가 시작한 철학의 미학적 전환, 미학의 정치적 전환(특히 루카치 · 하이데거 · 벤야민 · 아도르노), 미학의 문화적 전환(굿맨 · 당토 등)이 그런 변화들이다.

　예술이 철학에 여전히 본질적 문제인 상황에서 과거로부터 오늘날까지 미학에 대해 이 저서만큼 정확하고 유용한 파노라마를 제시한 경우는 드물다.

　마르크 지므네즈는 파리I대학 교수로서 조형 예술 및 예술학부에서 미학을 강의하고 있다. 박사과정 책임교수이자 미학연구센터 소장이다.

東文選 文藝新書 211

토탈 스크린

장 보드리야르
배영달 옮김

　우리 사회의 현상들을 날카로운 혜안으로 분석하는 보드리야르의 《토탈 스크린》은 최근 자신의 고유한 분석 대상이 된 가상(현실)·정보·테크놀러지·텔레비전에서 정치적 문제·폭력·테러리즘·인간 복제에 이르기까지 현대성의 다양한 특성들을 보여 준다. 특히 이 책에서 보드리야르는 오늘날 우리를 매혹하는 형태들인 폭력·테러리즘·정보 바이러스와 관련하여 기호와 이미지의 불가피한 흐름, 과도한 커뮤니케이션, 프로그래밍화된 정보를 분석한다. 왜냐하면 현대의 미디어·커뮤니케이션·정보는 이미지의 독성에 의해 증식되며, 바이러스성의 힘을 지니기 때문이다.

　보드리야르는 현대성은 이미지의 독성과 더불어 폭력을 산출해 낸다고 말한다. 이러한 폭력은 정열과 본능에서보다는 스크린에서 생겨난다는 의미에서 가장된 폭력이다. 그리고 그것은 스크린과 미디어 속에 잠재해 있다. 사실 우리는 미디어의 폭력, 가상의 폭력에 저항할 수가 없다. 스크린·미디어·가상(현실)은 폭력의 형태로 도처에서 우리를 위협한다. 그러나 우리는 스크린 속으로, 가상의 이미지 속으로 들어간다. 우리는 기계의 가상 현실에 갇힌 인간이 된다. 이제 우리를 생각하는 것은 가상의 기계이다. 따라서 그는 "정보의 출현과 더불어 역사의 전개가 끝났고, 인공지능의 출현과 동시에 사유가 끝났다"고 말한다. 아마 그의 이러한 사유는 사유의 바른길과 옆길을 통해 새로운 사유의 길을 늘 모색하는 데서 비롯된 것일 터이다. 현대성에 대한 탁월한 통찰력을 보여 주는 보드리야르의 이 책은 우리에게 우리 사회의 현상들을 비판적으로 읽게 해줄 것이다.

東文選 文藝新書 162

글쓰기와 차이

자크 데리다

남수인 옮김

　해체론은 데리다식의 '읽기'와 '글쓰기' 형식이다. 데리다는 '해체들'이라고 복수형으로 쓰기를 더 좋아하면서 해체가 '기획' '방법론' '시스템'으로, 특히 '철학적 체계'로 이해되는 것을 거부한다. 왜 해체인가? 비평의 관념에는 미리 전제되고 설정된 미학적 혹은 문학적 가치 평가에 의거한 비판이라는 부정적인 이미지, 부정성이 필연적으로 내포되어 있는 바, 이러한 부정적인 기반을 넘어서는 讀法을 도입하기 위해서이다. 이 독법, 그것이 해체이다. 해체는 파괴가 아니다. 비하시키고 부정하고 넘어서는 것, '비평의 비평'을 하는 것이 아니다. 해체는 "다른 시발점, 요컨대 판단의 계보 · 의지 · 의식 또는 활동, 이원적 구조 등에서 출발하여 다른 가능성을 생각해 보는 것," 사유의 공간에 변형을 줌으로써 긍정이 드러나게 하는 읽기라고 데리다는 설명한다.

　《글쓰기와 차이》는 이러한 해체적 읽기의 전형을 보여 준다. 이 책은 1959-1966년 사이에 다양한 분야, 요컨대 문학 비평 · 철학 · 정신분석 · 인류학 · 문학을 대상으로 씌어진 에세이들을 수록하고 있다. 이 책은 루세의 구조주의에 대한 '비평'에서 시작하여, 루세가 탁월하지만 전제된 '도식'에 의한 읽기에 의해 자기 모순이 포함될 수밖에 없음을 지적함으로써 자신의 읽기가 체계적 읽기, 전제에 의거한 읽기, 전형(문법)을 찾는 구조주의적 읽기와 다름을 시사한다. 그것은 "텍스트의 표식, 흔적 또는 미결정 특성과, 텍스트의 여백 · 한계 또는 체제, 그리고 텍스트의 자체 한계선 결정이나 자체 경계선 결정과의 연관에서 텍스트를 텍스트로 읽는" 독법이 될 것이다. 이러한 독법을 통해 후설의 현상학을 바탕으로, 데리다는 어떻게 로고스 중심주의가 텍스트의 방향을 유도하고 결정하고 있는지 보여 주는 한편, 사유의 새로운 지평을 열어 보고자, 중요하지 않은 것으로 간주되어 경시되거나 방치된 문제들을 발견하고 있다.

東文選 文藝新書 153

시적 언어의 혁명

줄리아 크리스테바

김인환 옮김

　미셸 푸코는 《말과 사물》에서 19세기 이후 문학은 언어를 자기 존재 안에서 조명하기 시작하였고, 그런 맥락에서 횔덜린·말라르메·로트레아몽·아르토 등은 시를 자율적 존재로 확립하면서 일종의 '반담론'을 형성하였다고 지적한다. 그러한 작가들의 시적 언어는 통상적인 언어 표상이나 기호화의 기능을 초월하기 때문에 다각적이고 종합적인 연구를 필요로 한다. 본서는 바로 그러한 연구를 구체적으로 보여 주는 시도이다.

　20세기 후반의 인문과학 분야를 대표하는 저작 중의 하나로 꼽히는 《시적 언어의 혁명》은 크게 시적 언어에 대한 일반적인 특징을 종합한 제1부, 말라르메와 로트레아몽의 텍스트를 분석한 제2부, 그리고 그 두 시인의 작품을 국가·사회·가족과의 관계를 토대로 연구한 제3부로 구성된다. 이번에 번역 소개된 부분은 이론적인 연구가 망라된 제1부이다. 제1부 〈이론적 전제〉에서 저자는 형상학·해석학·정신분석학·인류학·언어학·기호학 등 현대의 주요 학문 분야의 성과를 수렴하면서 폭넓은 지식과 통찰력을 바탕으로 시적 언어의 특성을 다각적으로 조명 분석하고 있다.

　크리스테바는 텍스트의 언어를 쌩볼릭과 세미오틱 두 가지 층위로 구분하고, 쌩볼릭은 일상적인 구성 언어로, 세미오틱은 원초적이고 본능적인 언어라고 규정한다. 그리하여 시적 언어로 된 텍스트의 최종적인 의미는 그 두 가지 언어 층위의 상호 작용에 의해서 결정된다고 본다. 그리고 시적 언어는 표면적으로 보기에 사회적 격동과 관계가 별로 없어 보이지만, 실상은 사회와 시대 위에 군림하는 논리와 이데올로기를 파괴하는 힘이 있다는 것을 말라르메와 로트레아몽의 《말도로르의 노래》에 대한 연구를 통하여 증명한다.

東文選 文藝新書 127

역사주의

P. 해밀턴
임옥희 옮김

역사주의란 고대 그리스로부터 현대에 이르기까지 어떤 형태로든 존재해 왔던 비판운동이다. 하지만 역사주의가 정확히 의미하는 것은 무엇인가? 이 명료한 저서에서 폴 해밀턴은 역사·용어·역사주의의 용도를 학습하는 데 본질적인 열쇠를 제공한다.

해밀턴은 과거와 현재에 있어서 역사주의에 주요한 사상가를 논의한다. 그는 독자들에게 역사주의와 관련된 단어를 직설적이고도 분명하게 제공한다. 역사주의와 신역사주의의 차이가 설명되고 있으며, 페미니즘과 탈식민주의와 같은 당대 논쟁과 그것을 연결시키고 있다.

《역사주의》는 문학 이론이라는 때로는 당혹스러운 분야에 익숙하지 않은 학생들이 반드시 읽어야 한다. 이 책은 이상적인 입문 지침서이며, 더 많은 학문을 위한 귀중한 기초이다.

《역사주의》는 독자들에게 필요한 지식과 배경과 이 분야의 연구에 적용할 수 있는 어휘를 제공함으로써 이 분야에 반드시 필요한 입문서이다. 폴 해밀턴은 촘촘하고 포괄적으로 다음을 안내하고 있다.

· 역사주의의 이론과 토대를 설명한다.
· 용어와 그것의 용도의 내력을 제시한다.
· 독자들에게 고대 그리스로부터 현대에 이르기까지 이 분야에서 핵심적인 사상가들을 소개한다.
· 당대 논쟁 가운데서 역사주의를 고려하면서도 페미니즘과 탈식민주의 같은 다른 비판 양식과 이 분야의 관련성을 다루고 있다.
· 더 읽을거리를 제공하는 참고문헌을 포함하고 있다.

東文選 文藝新書 137

구조주의의 역사(전4권)

프랑수아 도스

김웅권 · 이봉지 外 옮김

 80년대 중반 이래 포스트모더니즘의 유행이 불어닥치면서 한국의 지성계는 포스트모더니즘의 이론적 기반을 제공한 포스트 구조주의라는 용어를 '후기 구조주의'와 '탈구조주의'의 둘로 번역해 왔다. 전자는 구조주의와의 연속성을 강조한 것이고, 후자는 그것과의 단절을 강조한 것이다. 그런데 파리 10대학 교수인 저자는 《구조주의의 역사》라는 1천여 쪽에 이르는 저작을 통하여 구조주의의 제1세대라고 할 수 있는 레비 스트로스 · 로만 야콥슨 · 롤랑 바르트 · 그레마스 · 자크 라캉 등과, 제2세대라 할 수 있는 루이 알튀세 · 미셸 푸코 · 자크 데리다 등의 작업이 결코 단절된 것이 아니며, 유기적인 연관을 맺고 있다는 것을 밝힘으로써 이에 대한 하나의 해답을 제시하고 있다.

 그는 지난 반세기 동안 프랑스 지성계를 지배하였던 구조주의의 운명, 즉 기원에서 쇠퇴에 이르는 과정에 대한 전체적인 조망을 통해 우리가 흔히 구조주의와 후기 구조주의라고 구분하여 부르는 이 두 사조가 모두 인간 및 사회 · 정치 · 문학, 그리고 역사에 관한 고전적인 개념의 근저를 천착하여 우리로 하여금 그것들의 정당성을 의문시하게 만드는 탈신비화의 과정에 참여하였다는 것을 밝혔으며, 이런 공통점들에 의거하여 이들 두 사조를 하나의 동일한 사조로 파악하였다.

 또한 도스 교수는 민족학 · 인류학 · 사회학 · 정치학 · 역사학 · 기호학, 그리고 철학과 문학에 이르기까지 프랑스에서 흔히 인간과학이라 부르는 학문의 모든 분야에 걸쳐 이룩된 구조주의적 연구의 성과를 치우침 없이 균형 있게 다룸으로써 구조주의의 일반적인 구도를 제시한다. 뿐만 아니라 구조주의의 몇몇 기념비적인 저작에 대한 심층적인 분석을 통하여 주체의 개념을 비롯한 몇몇 근대 서양 철학의 기본 개념의 쇠퇴와 그 부활 과정을 보여 줌으로써 옛 개념들이 수정되고 재창조되며, 또한 새호운 개념으로 다시 태어나는 과정을 파노라마처럼 그려낸다.

東文選 文藝新書 141

예술의 규칙
— 문학 장의 기원과 구조

피에르 부르디외

하태환 옮김

"모든 논쟁은 그로부터 시작된다"라고 일컬어질 만큼 현재 프랑스 최고의 사회학자로 주목받고 있는 피에르 부르디외의 예술에 관한 사회학적 분석서.

19세기에 국가의 관료체제와 그의 아카데미들, 그리고 이것들이 강요하는 좋은 취향의 규범들로부터 충분히 떼내어진 문학과 예술의 세계가 만들어진다.

피에르 부르디외는 문학 장의 연속적인 형상들 속에 드러나는 그 구조를 기술하면서, 우선 플로베르의 작품이 문학 장의 형성에 있어서 어떤 빚을 지고 있는가를 보여 준다. 다시 말해 작가로서의 플로베르가 자신이 생산함으로써 공헌하는 것을 통해 어떤 존재로 나타나는지를 보여 주는 것이다.

작가들과 문학제도들이 복종하는——작품들 속에 승화되어 있는——논리를 기술하면서, 피에르 부르디외는 '작품들의 과학'의 기초들을 제시한다. 이 과학의 대상은 작품 그 자체의 생산뿐만 아니라, 작품의 가치 생산이 될 것이다. 원래의 환경에 연결되어 있는 사회적 결정들의 효과 아래에서 창조를 제거하기보다는, 장의 결정된 상태 속에 기입되어 있는 가능성의 공간을 분석해 보면, 예술가가 수행해야 하는 작업을 이해할 수 있다. 다시 말해 예술가는 이러한 결정에 반대함으로써, 그리고 그 결정 덕분에 창조자로서, 즉 자기 자신의 창조의 주체로서 자신을 생산하기 위한 작업을 수행해야 한다.